微調有差の

日系新版面配色

ingectar-e　李佳霖 譯

一本扣緊消費者思考，讓色彩幫產品說話的設計參考書

・前言：本書的概念・

讓人一眼就能掌握重點的設計，背後的要訣何在？

是精緻的版面？還是美麗的照片和插圖？

當然這些都是重點所在，但要成就意象清楚易懂的設計，

一定要選用契合設計意圖的色彩！

 事實上

沒頭沒腦地選色的人不在少數……

我喜歡粉紅色，所以畫面整體都套用粉紅色吧！

我想營造出高級感，總之多用些金色吧！

我想要營造出歡樂的氛圍，一次使用很多顏色就沒問題吧？

↓　↓　↓

這樣的觀念會讓設計作品企圖傳遞的訊息，被顏色模糊

雖然不少人是憑感覺來決定配色，

但其實選色是讓訊息得以正確傳遞的最大武器！

 也就是說

學習與色彩相關的知識，
有助於達成一眼即可掌握重點、具強大說服力的設計！

選色背後講究的是色彩基礎知識，其次才談美感。

若能建立具備邏輯的配色概念，將讓你如虎添翼！

本書正是專門介紹以配色為切入點的設計參考書。

· 色彩基礎知識 ·

前輩，請教你一個很基本的問題……
配色是可以憑感覺來決定的嗎？
我每次都是憑感覺來選色，但結果總是顯得很不協調……

新手設計師
差強人意小姐 | 具有一定程度的設計能力，最大的煩惱是無法突破現狀、設計出質感更佳的作品

噢，你這問題問得好！
顏色背後是有意義的，千萬別小看色彩的影響力喔。
首先就先來學習色彩的相關知識吧！

資深設計師
優質品味前輩 | 可以不費吹灰之力完成貼合潮流脈動的設計，是一位資深設計師，總是能提出切中要點的建議。

色彩的種類 | 藉由視覺辨識出的「色彩」，有很多種分類方法，在此介紹最好要記住的「基礎代表色」。

有彩色與無彩色

有彩色

無彩色

色彩基本上可二分為有彩色和無彩色。紅、黃、綠等讓人感受到彩調感的顏色稱為有彩色；白、黑、灰等沒有彩調的顏色則稱為無彩色。
將有彩色與無彩色加以組合便能創造出各式各樣的顏色。

冷色、暖色、中性色

藍、水藍色等帶給人寒意的有彩色稱為冷色；紅、橘、黃等帶給人暖意的有彩色則稱為暖色。不屬於前述兩者的黃綠色、綠色、紫色等，不會帶給人溫度變化感的有彩色，稱為中性色。

純色、清色、濁色

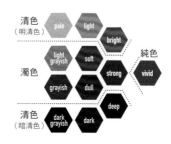

純色是各個色相中彩度最高的顏色。
清色則是在純色中加入白色或是黑色後的顏色；純色加入白色便是明清色，加入黑色則為暗清色。
而濁色則是在純色中加入灰色後的顏色。

色彩三屬性

色彩學中運用了「色相」、「明度」、「彩度」這三種要素來評估顏色。在分類種類無限多的有彩色時，使用的指標便是以上的色彩三屬性。

色相	明度	彩度

色相

紅色色相群　　黃色色相群

藍色色相群　　綠色色相群

有彩色中存在有紅、黃、藍、綠等「調性」的差異，而「色相」則是讓我們得以判斷顏色是偏紅或是偏藍「調性」的標準。

明度

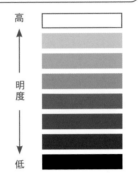

高　←　明度　→　低

如同其字面上的意義，「明度」指的是色彩的明暗程度。無彩色只存有「明度」。務必記住明度高＝接近白色，明度低＝接近黑色。

彩度

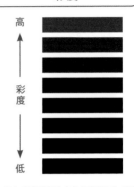

高　←　彩度　→　低

表示色彩鮮豔程度的標準稱為「彩度」。一個分辨方法是，彩度低＝接近白色或黑色、彩度高＝彩調搶眼的鮮豔色。

‖ 利用色相差距的配色方法 ‖

如同下圖所示，將色相排列成環狀的圖便稱為「色相環」！

相似色相配色	互補色相配色	對照色相配色

相似色

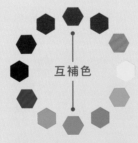

互補色

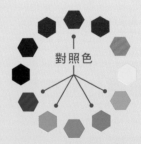

對照色

相似色的雙色範例

互補色的雙色範例

對照色的雙色範例

色相環上落在30～60度範圍內的不同顏色稱為相似色相，組合顏色近的色彩有助於畫面的整合。

色相環上落在相反位置上的顏色稱為互補色。互補色因為顏色差距大，所以用於小範圍能有畫龍點睛之效。

色相環上落在120～150度範圍內的不同顏色為對照色。跟補色相比，對照色的顏色較相似，是相對容易應用的配色。

| 色調 | 「色調」是透過明度與彩度之間的關係來理解顏色的概念，意指明度跟彩度一致的色相，是能帶給人「共同印象」的色群。 |

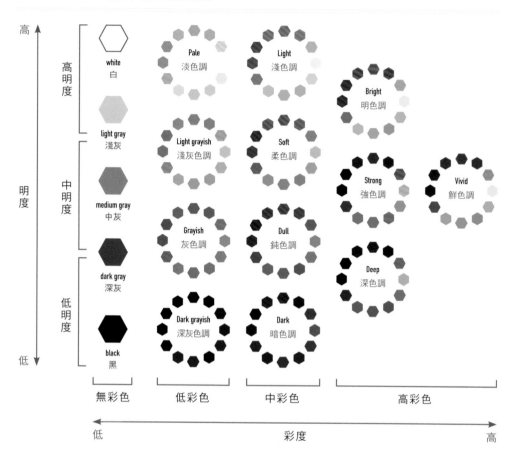

想不到有這麼多理論呀⋯⋯
我想再多認識色彩，做出更能打動人心的設計！

配色是設計中相當關鍵的要素之一，
試著去理解色彩概念，培養出設計師水準的用色品味吧！

用色時是否意識到色調這點非常關鍵。選色時若具備色彩知識，
可助你完成說服力強大的作品喔！

· 本書使用方法 ·
以 6 頁的篇幅，傳授如何將平淡無奇的作品
轉化為質感設計的修正技巧

「要我提出具備一般水準的成品是沒問題，但就是無法達成像專家作品等級的質感！」、「雖然我知道問題出在哪裡，但不曉得該怎麼修改？」。本書將常見於設計新手身上的困擾以及解決方法，依照主題分類，並透過 6 頁的篇幅來介紹各個範例。

其中將會說明配色帶來的設計效果、版面設計、字體選擇，以及色彩意象帶給觀者的印象等，還請多加參考。

到底該怎麼做，才能
讓設計明瞭易懂呢？

嗚嗚

關於字型

本書中所使用的字型除了部分免費字型以外，其餘均由 Adobe Fonts 和 MORISAWA PASSPORT 所提供。Adobe Fonts 是 Adobe 系統公司所提供的高品質字型資料庫，凡是 Adobe Creative Cloud 的用戶均可使用；MORISAWA PASSPORT 則是由森澤股份有限公司所提供，是一款可使用豐富多元字體的字型授權商品。關於 Adobe Fonts 與 MORISAWA PASSPORT 的詳情，可參考其官方網站。

Adobe 系統公司：http://www.adobe.com/jp/

森澤股份有限公司：http://www.morisawa.co.jp

※ 本書中所使用到的字型，截至 2021 年 11 月為止均有販售／提供。

注意事項

■本書中所刊載的公司名稱、商品與產品名稱等，基本上為各公司的註冊商標或商標，書中不會另行標示出®或是TM標記。

■本書範例作品中的商品、店名與地址等均為虛構。

■本書內容受到著作權保護。若未取得作者、出版社的書面核准，禁止擅自對本書部分或是全部內容進行影印、複製、轉載與轉成電子檔。

■讀者在應用本書內容後，無論蒙受任何損失，出版社均不予以負責，敬請見諒。

NG 範例

NG 範例為差強人意小姐的作品，雖然不差，但卻不夠有質感，當中可見設計新手以及經驗不夠老到的設計師常犯的錯誤。

OK 範例

OK 範例是在優質品味前輩的建議下修改後的作品。建議內容以細節的修飾手法為中心，透過不同的切入點針對字型與版面等進行調整，完成充滿質感的設計。

假設實際情境下的類別標題

客戶委託內容的備忘錄

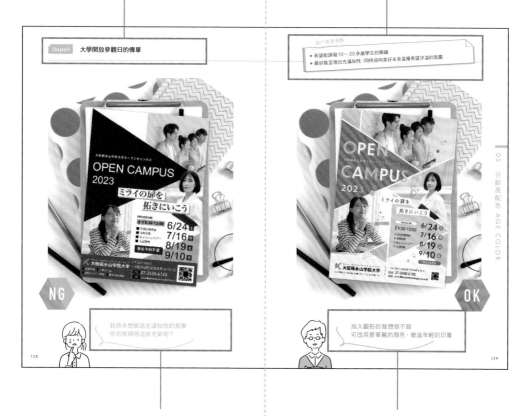

差強人意小姐的煩惱心聲，
她雖然有一套自己的想法，
但設計成品總是不夠理想

優質品味前輩
針對差強人意小姐的煩惱
所提出的建議

第3頁

列出問題點

逐一分析差強人意小姐的問題點,有些自以為聰明的判斷,有時反而會招致反效果。

第4頁

修改方法與目的

整理出要達成質感設計所需的修改,此外也會解說修改背後的理由。

—— 一針見血指出 NG 的理由

用一句話扼要傳達 OK 點

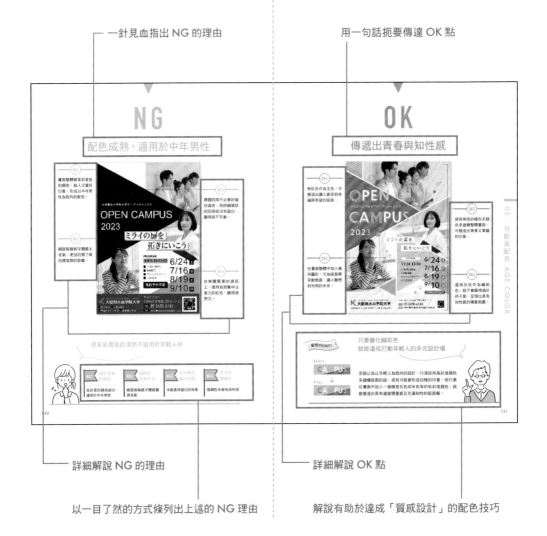

詳細解說 NG 的理由

詳細解說 OK 點

以一目了然的方式條列出上述的 NG 理由

解說有助於達成「質感設計」的配色技巧

配合不同目的的推薦配色手法

這兩頁將介紹設計版面與配色手法的可能變化。即便是同樣的內容，也會為了配合目的及目標客群來選色，導致產出不同印象的方案。所以最好擴充自身的發想資料庫，學會能貼近設計概念的各種配色變化。

色值與迷你範例

此處會刊載範例作品中使用的顏色色值，其中若有符合你想營造的氛圍的色彩，還請多加利用。使用相同配色的迷你範例，則扼要地示範有效的運用方法，也是有效的用色參考喔。

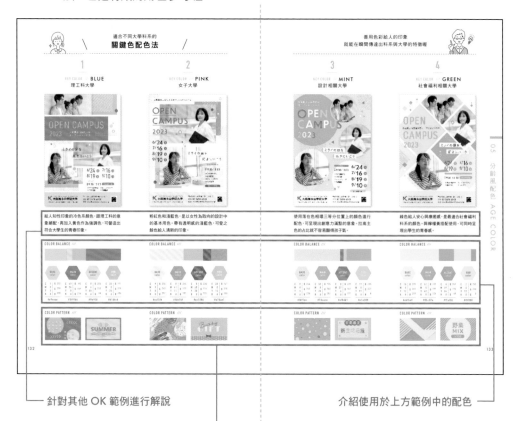

針對其他 OK 範例進行解說

使用相同配色的
圖案設計與迷你範例

介紹使用於上方範例中的配色

・ 目次 ・

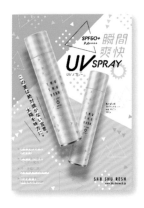

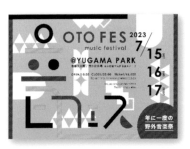

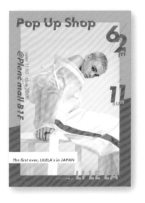

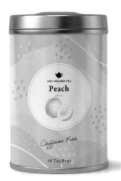

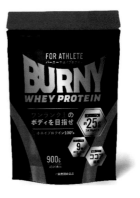

Chapter 4　女孩風配色
GIRLY COLOR　095

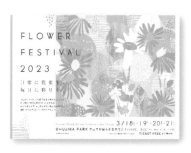

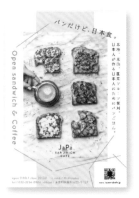

Chapter 7 　促銷風配色
SALES COLOR　　173

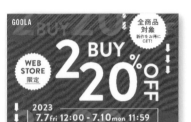

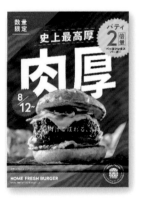

Chapter

01

——

流行風配色

Contents

POP COLOR

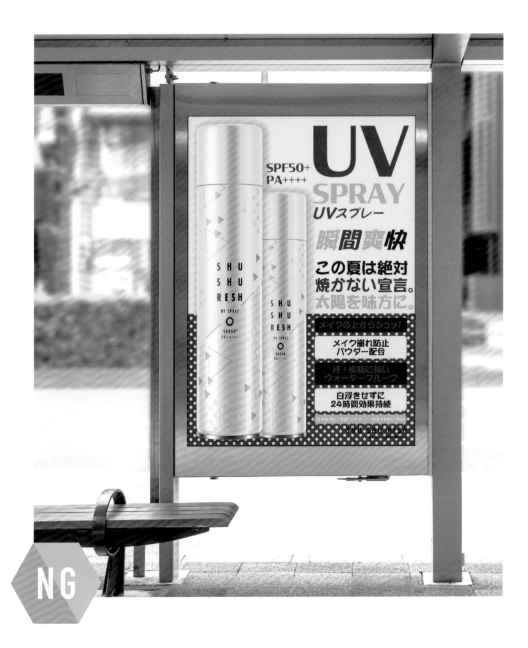

為了呈現夏季炎熱感與流行風格
我以原色打造出花俏的版面！

- 希望營造出清涼意象、充滿涼爽感的主視覺
- 主打客群為年輕人，因此希望走流行風設計風格

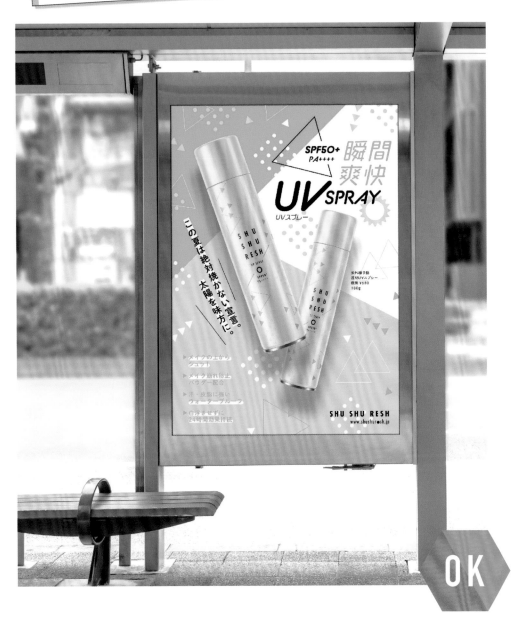

我懂你的邏輯，但你的設計既不涼爽
版面也不易閱讀喔！

NG

塞滿各種原色的版面，讓人喘不過氣

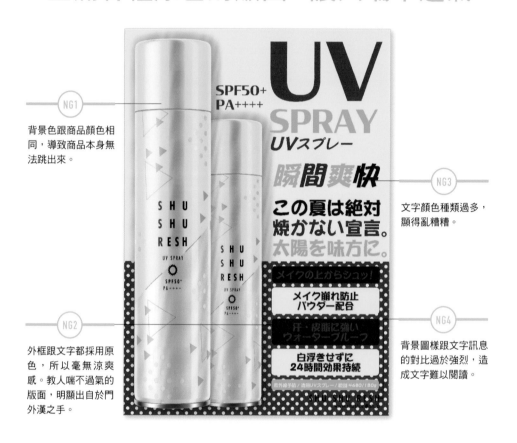

NG1
背景色跟商品顏色相同，導致商品本身無法跳出來。

NG3
文字顏色種類過多，顯得亂糟糟。

NG2
外框跟文字都採用原色，所以毫無涼爽感。教人喘不過氣的版面，明顯出自於門外漢之手。

NG4
背景圖樣跟文字訊息的對比過於強烈，造成文字難以閱讀。

我以為「花俏＝使用原色」
原來只顧著組合不同的原色是行不通的呀……

NG1 商品不夠搶眼
商品彩度和明度與背景相同，埋沒了商品

NG2 組合各原色顯得土氣
隨意搭配原色，給人滿滿的門外漢感

NG3 過頭的顏色變化
過度變化顏色，造成版面眼花撩亂

NG4 文字難以閱讀
刺眼的版面，導致文字訊息難以閱讀

OK

降低彩度營造出清爽版面

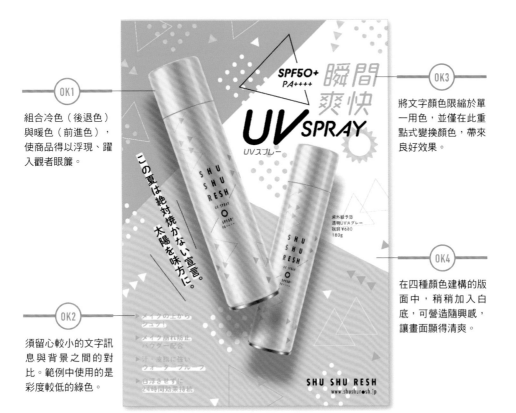

OK1
組合冷色（後退色）與暖色（前進色），使商品得以浮現、躍入觀者眼簾。

OK2
須留心較小的文字訊息與背景之間的對比。範例中使用的是彩度較低的綠色。

OK3
將文字顏色限縮於單一用色，並僅在此重點式變換顏色，帶來良好效果。

OK4
在四種顏色建構的版面中，稍稍加入白底，可營造隨興感，讓畫面顯得清爽。

SPF50+
PA++++
瞬間爽快
UV SPRAY
UVスプレー

この夏は絶対焼かない宣言。太陽を味方に。

SHU SHU RESH
www.shushuresh.jp

配色POINT!

使用原色時，限縮於單一用色，
並降低其他顏色的彩度，便能順利整合版面

Before

After ↓

組合不同原色時，對比會顯得過於強烈，導致文字訊息難以閱讀。使用原色時，控制使用的顏色數量，並搭配可襯托出原色優點的顏色，便能順利整合版面。若碰上顏色數量多的情況，降低彩度會比較利於使用。

契合目的的
關鍵色配色法

1

KEY COLOR /// **BLUE**

營造清涼的涼爽感

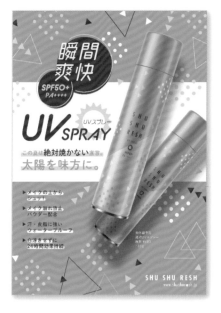

採用高明度的藍色作為關鍵色，並以冷色系統一，便能打造出讓人感到舒適的涼爽感以及夏天期盼的清涼感。

COLOR BALANCE ///

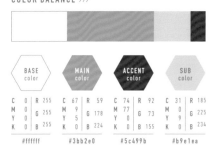

	BASE color	MAIN color	ACCENT color	SUB color
C	0	67	74	31
M	0	9	77	0
Y	0	0	0	9
K	0	0	0	0
R	255	59	92	185
G	255	178	73	225
B	255	224	155	234
	#ffffff	#3bb2e0	#5c499b	#b9e1ea

COLOR PATTERN ///

2

KEY COLOR /// **PINK**

提升針對女性客群的訴求力

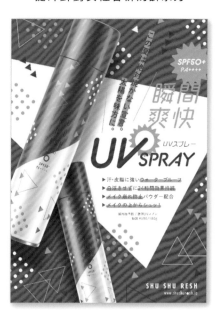

彩度高的鮮粉紅色是最能打動年輕女性的顏色。配色時意識到消費的客群，將有助於提升產品銷量。

COLOR BALANCE ///

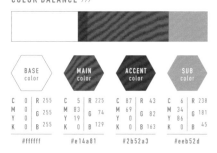

	BASE color	MAIN color	ACCENT color	SUB color
C	0	5	87	6
M	0	83	69	34
Y	0	19	0	86
K	0	0	0	0
R	255	225	43	238
G	255	74	82	181
B	255	129	163	45
	#ffffff	#e14a81	#2b52a3	#eeb52d

COLOR PATTERN ///

3

營造獨樹一格感

灰色給人都會時尚感，同時也能襯托出強調色。建議用於想透過獨樹一格感來宣傳產品功效的情況。

COLOR BALANCE ///

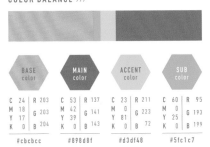

BASE color	MAIN color	ACCENT color	SUB color
C 24 R 203 M 18 G 203 Y 17 B 204 K 0	C 53 R 137 M 42 G 141 Y 39 B 143 K 0	C 23 R 211 M 0 G 223 Y 81 B 72 K 0	C 60 R 95 M 0 G 193 Y 25 B 199 K 0
#cbcbcc	#898d8f	#d3df48	#5fc1c7

COLOR PATTERN ///

4

提升注目度

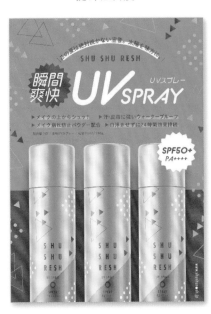

橘色與紅色的組合相當熱情，可提升注目度。運用彩度高的同色系顏色來建構版面，可避免不同顏色間發生衝突，營造出統一感。

COLOR BALANCE ///

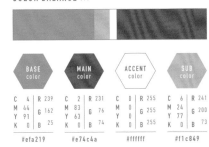

BASE color	MAIN color	ACCENT color	SUB color
C 4 R 239 M 44 G 162 Y 91 B 25 K 0	C 2 R 231 M 83 G 76 Y 63 B 74 K 0	C 0 R 255 M 0 G 255 Y 0 B 255 K 0	C 6 R 241 M 24 G 200 Y 77 B 73 K 0
#efa219	#e74c4a	#ffffff	#f1c849

COLOR PATTERN ///

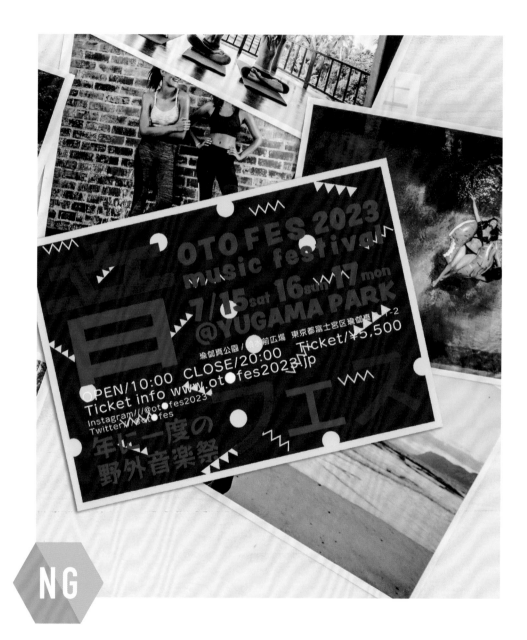

NG

本來想透過文字的顏色與背景圖形
讓版面變得活潑的說……

● 活動邀請各種音樂類型的表演者，目標群眾的年齡層廣泛
● 雖只運用文字與圖形構成主視覺，但希望設計顯得活潑、傳達音樂的自由度

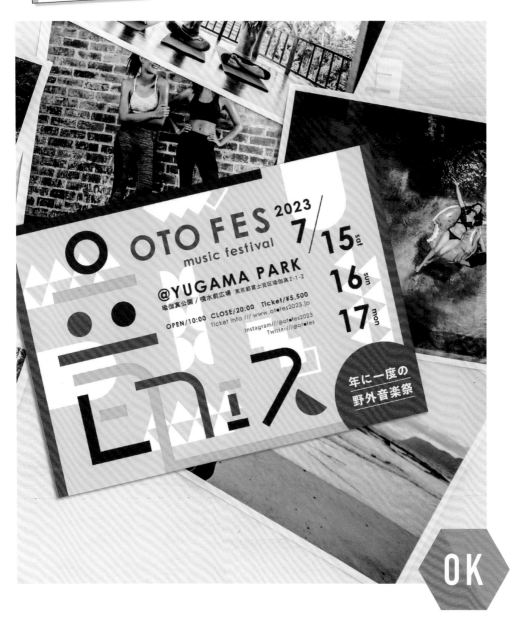

欸欸，先別提活潑不活潑了
你的配色根本就導致資訊無法順利傳遞！

NG

文字被背景色吃掉，不易閱讀

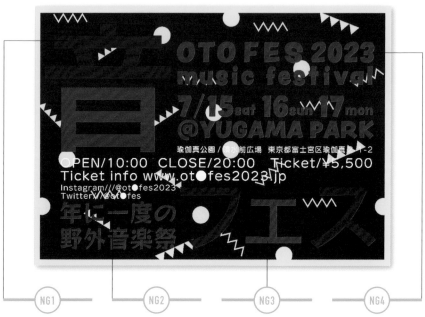

NG1	NG2	NG3	NG4
部分文字融入背景色中，難以辨識。	背景圖形和活動詳情文字都亂糟糟的。	只有部分文字莫名顯眼，感覺突兀。	紅×黑的組合過於強烈，給人恐怖的印象，不適用於此。

設計素材只有文字與圖形，所以我盡可能讓畫面熱鬧，沒想到竟不利於閱讀……

NG1 缺乏明度差異	NG2 背景圖形顏色過亮	NG3 文字資訊的優先順序	NG4 彩度落差太大
文字跟背景色的明度差異不大，難以辨識	圖形跟文字的明度差異不大，互相干擾	搶眼的顏色，應用於該強調之處	過於強烈的配色，不適用於本案件

OK

明度有落差，幫助資訊順利傳遞

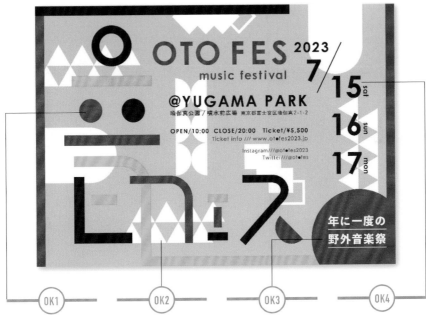

OK1
這一個字裡，雖使用了三種顏色，但因跟背景具有對比，所以可順利構成一個字。

OK2
背景跟文字有明顯的明度落差，背景圖形不至於干擾文字資訊，給人清爽印象。

OK3
有彩色（粉紅色）跟無彩色（白色）的對比明顯，讓文字顯得搶眼。

OK4
活動名稱以外的文字以單一顏色統一，易讀的內容讓觀者一眼掌握住重點。

配色POINT!

在背景跟文字間製造明顯的明度落差
便可讓資訊一目了然喔

Before

After ↓

FESTIVAL

想營造出自由且歡樂的意象時，自然會想多用幾種顏色。使用多種顏色時，只要意識到明度落差，就能同時顧及資訊傳遞性，並打造出歡樂的氛圍喔！

1

///

拉丁樂

以黃色為底色，並與紅色、綠色加以組合形成拉斯塔色[1]，再畫龍點睛地加入紫色，便可營造出讓人聯想至拉丁系音樂的意象，這配色讓人瞬間開朗起來。

COLOR BALANCE ///

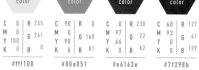

BASE color	MAIN color	ACCENT color	SUB color
C 0 R 255 M 0 G 241 Y 100 B 0 K 0	C 90 R 0 M 0 G 160 Y 90 B 81 K 0	C 0 R 230 M 97 G 22 Y 66 B 62 K 0	C 60 R 127 M 93 G 41 Y 0 B 139 K 0
#fff100	#00a051	#e6163e	#7f298b

COLOR PATTERN ///

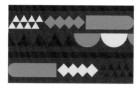

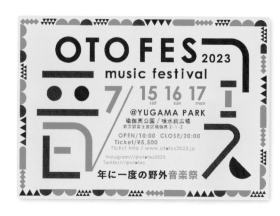

譯註1：拉斯塔色（rasta color）指的是紅、黃、綠這三色的組合，為衣索比亞的傳統色，也是其國旗的配色，同時也是雷鬼音樂的代表色。

2

///

電音流行樂

採用黑色底色，並用冷色系的文字顏色便能打造出無機質的意象，是最適合呈現尖端電子樂的配色。

COLOR BALANCE ///

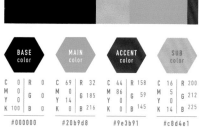

BASE color	MAIN color	ACCENT color	SUB color
C 0 R 0 M 0 G 0 Y 0 B 0 K 100	C 69 R 32 M 0 G 185 Y 14 B 216 K 0	C 44 R 158 M 86 G 59 Y 0 B 145 K 0	C 16 R 200 M 5 G 212 Y 14 B 225 K 0
#000000	#20b9d8	#9e3b91	#c8d4e1

COLOR PATTERN ///

3 BASE COLOR
BLUE
///
HIP HOP

紅、黃、藍是最能營造出街頭感的配色。將藍色用於底色便能做出與文字間的明度落差，讓文字得以浮現，快速傳遞資訊。

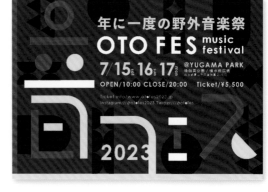

COLOR BALANCE ///

 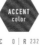 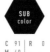

BASE color	MAIN color	ACCENT color	SUB color
C 100 R 0 M 76 G 69 Y 0 K 0 B 156	C 0 R 255 M 3 G 238 Y 91 K 0 B 0	C 0 R 232 M 87 G 65 Y 61 K 0 B 74	C 91 R 0 M 40 G 42 Y 0 K 75 B 81
#00459c	#ffee00	#e8414a	#002a51

COLOR PATTERN ///

4 BASE COLOR
RED
///
J-POP

以暖色系作為底色，再配上黑色與金色，便可建構出日系流行風的氛圍。採用高彩度的顏色組合，就能避免顯得老氣，營造出流行風印象。

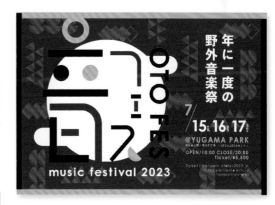

COLOR BALANCE ///

 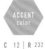

BASE color	MAIN color	ACCENT color	SUB color
C 2 R 215 M 100 G 0 Y 100 K 9 B 16	C 0 R 47 M 35 G 18 Y 0 K 95 B 27	C 12 R 232 M 17 G 205 Y 100 K 0 B 0	C 5 R 227 M 83 G 77 Y 100 K 0 B 13
#d70010	#2f121b	#e8cd00	#e34d0d

COLOR PATTERN ///

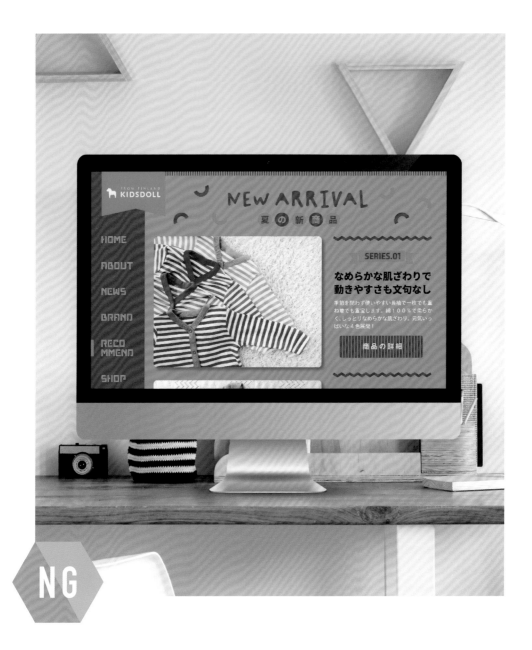

原想利用亮眼配色，呈現出天真無邪感
但怎會變得這麼不易閱讀？

- 希望網頁看起來天真無邪又充滿元氣
- 最好營造出滿富玩心、讓人感到興奮不已的氛圍

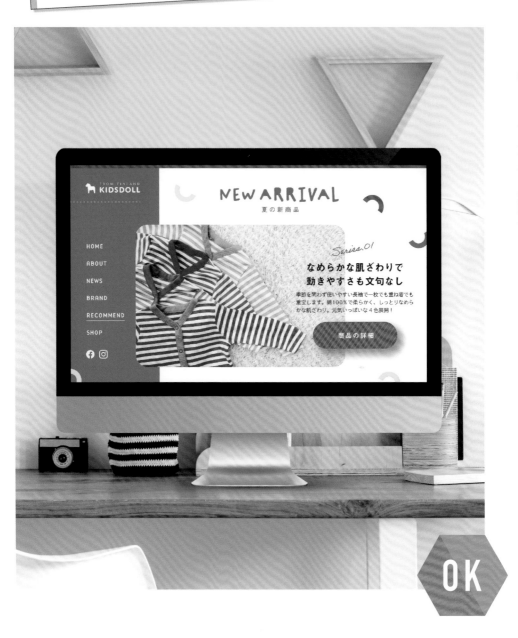

01 │ 流行風配色 POP COLOR

OK

你的用色對比過於強烈，導致光暈產生
要不要試著稍微降低彩度呢？

NG

光暈造成版面顯得刺眼

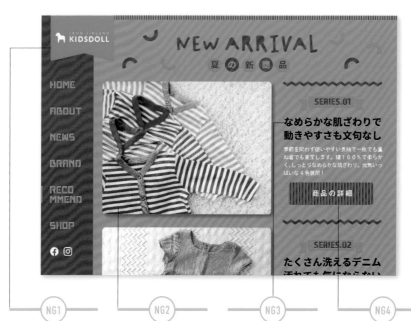

NG1

明度落差不大的高彩度顏色並排，導致光暈產生，讓版面顯得刺眼。

NG2

配色的問題造成文字資訊難以閱讀，由於畫面中最搶眼的是照片，讓人掌握不到資訊的閱讀動線。

NG3

帶灰色調的藍色背景上安置了黑色文字，對比太低，導致文字難以閱讀。

NG4

條紋的配為補色，出現顏色同化現象，使橘色看來髒髒的。

我以為只要提高彩度，就能營造出天真無邪感
原來不同顏色間的適配度，在組合時是那麼重要呀

NG1 光暈

顏色的對比強烈，畫面顯得刺眼

NG2 資訊配置的動線

配色的問題導致閱讀動線不清楚

NG3 對比過低

對比過低導致文字不易閱讀

NG4 顏色的同化現象

將補色放在一起，使顏色看起來髒髒的

OK

洋溢天真無邪感的易讀版面

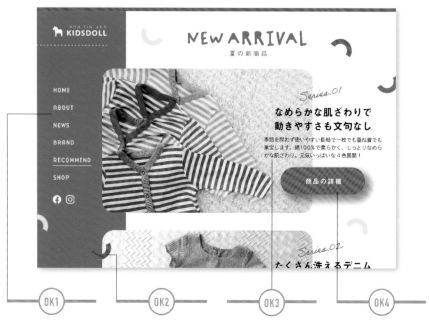

OK1
以沉穩的藍色為底，讓白色文字好閱讀。

OK2
組合不同的強烈色彩時，小範圍地使用就不易造成視覺問題。

OK3
背景偏白，因此選用黑色文字既易讀，也能確實傳達內容。

OK4
用同色系來建構條紋，就不會顯髒，也能有可愛印象。

避免使用彩度過高的顏色
較細的文字基本上選用無彩色（白、黑、灰）
就不會出問題喔

配色POINT!

Before

After ↓

SUBMIT ▶

使用多種彩度過高的顏色會造成光暈，讓眼睛感到不舒服。即便是主打兒童客群、想讓版面顯得鮮豔繽紛的情況，只要局部搭配低彩度的顏色，就能完成既好閱讀且氛圍也顯得歡樂的設計。

1　BASE COLOR
CREAM

自然風

用淡淡的奶油色作為底色，便能形成柔和的印象。此外，底色也發揮了中和高彩度的綠色與橘色的效果　，使兩種主色看上去更為鮮豔搶眼。

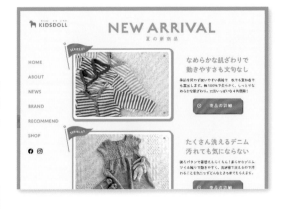

COLOR BALANCE ///

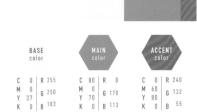

BASE color	MAIN color	ACCENT color
C 0 R 255	C 80 R 0	C 0 R 240
M 0 G 250	M 0 G 170	M 60 G 132
Y 37 B 183	Y 70 B 113	Y 80 B 55
K 0	K 0	K 0
#fffab7	#00aa71	#f08437

COLOR PATTERN ///

2　BASE COLOR
CYAN

隨興風

將鮮豔的藍或青色與粉紅色擺在一起，會不利閱讀，但若控制使用面積，避免並列且用於局部，就會是能取得男女雙方好感的配色。尤其在夏天，這種配色的訴求力相當高。

COLOR BALANCE ///

BASE color	MAIN color	ACCENT color	SUB color
C 0 R 255	C 80 R 0	C 0 R 234	C 0 R 0
M 0 G 255	M 20 G 153	M 75 G 96	M 0 G 0
Y 0 B 255	Y 0 B 217	Y 0 B 158	Y 0 B 0
K 0	K 0	K 0	K 100
#ffffff	#0099d9	#ea609e	#000000

COLOR PATTERN ///

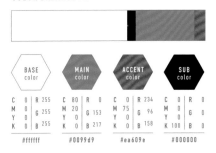

3 BASE COLOR
YELLOW

/// 流行風

只要在比例分配上多加留心，就算是原色也能加以善加發揮。容易造成光暈的顏色，同時也是「引人注意的顏色」，因此用在想要集中觀者視線的按鈕上可獲得極佳效果。

COLOR BALANCE ///

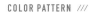

BASE color	MAIN color	ACCENT color	SUB color				
C 0 M 10 Y 80 K 0	R 255 G 227 B 63	C 8 M 90 Y 0 K 0	R 219 G 46 B 139	C 80 M 50 Y 0 K 0	R 48 G 113 B 185	C 0 M 0 Y 0 K 0	R 255 G 255 B 255
#ffe33f	#db2e8b	#3071b9	#ffffff				

COLOR PATTERN ///

4 BASE COLOR
NAVY

/// 古典風

在深藍底色上加入紅色文字雖易造成光暈，但只要避免這樣的現象，便能達成生動的設計。在這兩色之間加入其他顏色，就能順利整合版面喔。

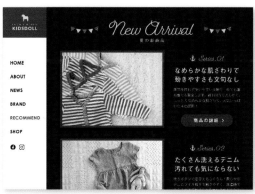

COLOR BALANCE ///

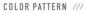

BASE color	MAIN color	ACCENT color	SUB color				
C 100 M 55 Y 0 K 65	R 0 G 42 B 91	C 0 M 100 Y 100 K 10	R 215 G 0 B 15	C 20 M 0 Y 0 K 5	R 205 G 230 B 244	C 0 M 0 Y 0 K 0	R 255 G 255 B 255
#002a5b	#d7000f	#cde6f4	#ffffff				

COLOR PATTERN ///

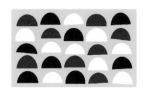

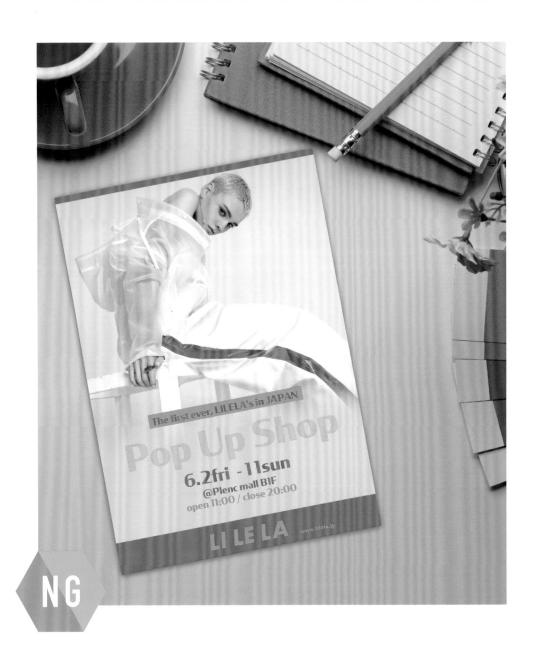

為了呈現出消費意願與夏日氛圍
我用橘色和藍色打造出陽光的版面！

- 目標客群設定在 20 多歲男女的時尚服飾品牌
- 產品線為夏季商品，希望能建構出刺激購買意願、活力充沛的氛圍

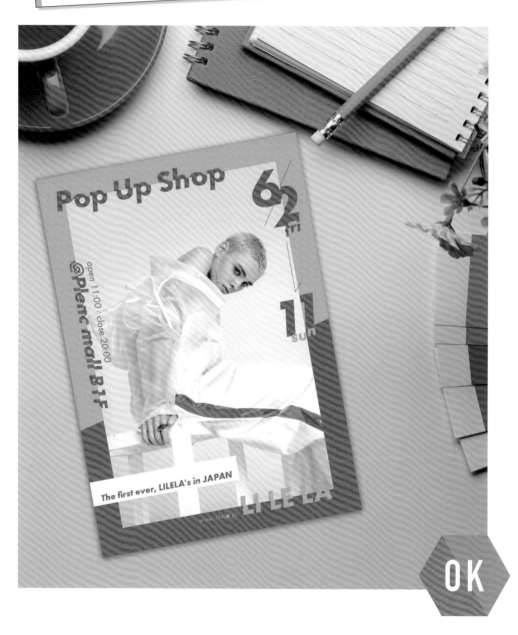

OK

配色問題導致活力氛圍未被完整建構……
要不要試著用有明度落差的同色系來整合版面？

NG

未能順利傳達品牌形象

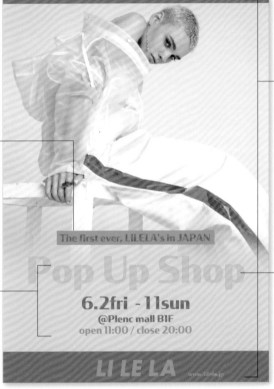

NG1

高彩度的淺藍跟橘色組合呈現補色關係，導致文字難閱讀。

NG2

文字變換數種顏色，給人不統一的印象。只有日期及地點採用相同顏色這點也顯得突兀。

NG3

與簡潔的版面相較下，用色數量過多，除了看起來亂糟糟，也缺乏動態感，沒有年輕人的活力感。

NG4

即便文字夠大，但配色出問題的話，視線也不會聚焦至主標題之上。

The first ever, LILELA's in JAPAN

Pop Up Shop

6.2fri - 11sun
@Plenc mall B1F
open 11:00 / close 20:00

LI LE LA www.lilela.jp

> 我想說藍色有夏天的感覺，才放入版面中
> 沒想到只讓文字顯得突兀……

NG1 補色關係
文字跟背景為補色，導致文字難以閱讀

NG2 忽視資訊的顏色變換
顏色變換忽視了資訊分類，造成混亂

NG3 用色數量過多
版面風格跟用色數量不協調

NG4 資訊的優先順序
資訊的優先順序因為用色問題而被打亂

OK

運用同色系，營造統一感

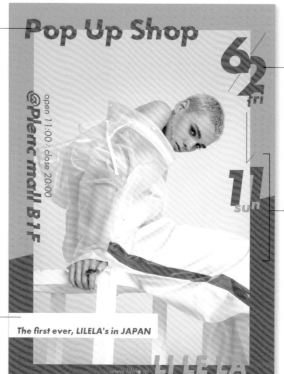

OK1

文字位置沿著邊框錯開，營造出律動感，成為版面亮點。

OK3

運用兩種明度不同的橘色來建構版面，便能打造出統一感。

OK4

即便是同色系顏色，只要明度有落差便能營造出活潑的版面，構成能打動年輕人的配色。

OK2

將明度最高的顏色「白色」用於單一區塊上，便能自然地增添亮點。

配色POINT!

即便是同色系，只要明度有明顯差異便能達成充滿律動感的設計喔

Before → After
NEW OPEN
NEW OPEN

推廣品牌時，必須建構出符合品牌風格的氛圍，而配色在其中扮演了重要的角色。運用與主色同色系的顏色來建構版面便能帶出統一感，讓品牌形象可被清楚傳遞。

符合品牌形象的
關鍵色配色法

1

KEY COLOR /// **PINK**
主打散發甜美感的女性客群品牌

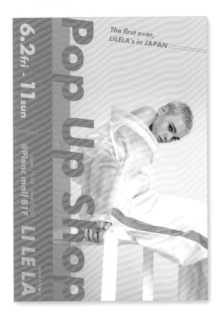

深粉紅跟粉彩粉紅是「卡哇伊」的王道組
合，這樣的配色推薦用於營造甜美意象。

COLOR BALANCE ///

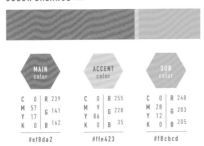

MAIN color	ACCENT color	SUB color
C 0 R 239	C 0 R 255	C 0 R 248
M 57 G 141	M 9 G 228	M 28 G 203
Y 17 B 162	Y 86 B 35	Y 12 B 205
K 0	K 0	K 0
#ef8da2	#ffe423	#f8cbcd

COLOR PATTERN ///

2

KEY COLOR /// **BLUE**
運動型的街頭風格品牌

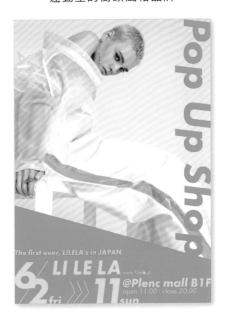

主打彩度高的藍色，可營造出陽光的印象。
強調色也是藍色調的黃綠色，構成帶有夏日
氛圍的陽光版面。

COLOR BALANCE ///

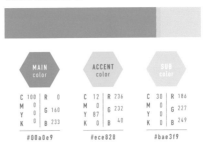

MAIN color	ACCENT color	SUB color
C 100 R 0	C 12 R 236	C 30 R 186
M 0 G 160	M 0 G 232	M 0 G 227
Y 0 B 233	Y 87 B 40	Y 0 B 249
K 0	K 0	K 0
#00a0e9	#ece828	#bae3f9

COLOR PATTERN ///

3

KEY COLOR /// **GREEN**
獨樹一格的中性品牌

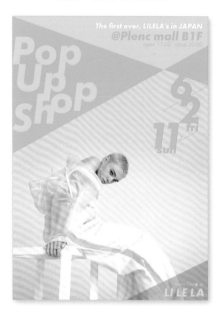

這個版面運用了恰似檸檬和萊姆的維他命色來建構配色，提升了個性十足且讓人耳目一新的品牌意象。

COLOR BALANCE ///

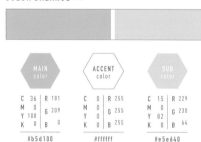

MAIN color	ACCENT color	SUB color
C 36 R 181 M 0 G 209 Y 100 B 0 K 0	C 0 R 255 M 0 G 255 Y 0 B 255 K 0	C 15 R 229 M 0 G 230 Y 82 B 64 K 0
#b5d100	#ffffff	#e5e640

COLOR PATTERN ///

4

KEY COLOR /// **BLACK**
走在流行尖端的時尚品牌

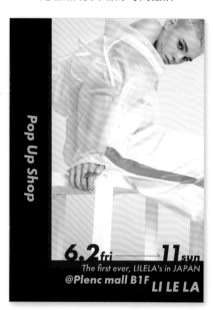

運用單色調來建構版面便能營造俐落的成熟感，拉開明度差距便可營造出不顯老、以年輕人為取向的印象。

COLOR BALANCE ///

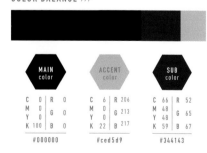

MAIN color	ACCENT color	SUB color
C 0 R 0 M 0 G 0 Y 0 B 0 K 100	C 6 R 206 M 0 G 213 Y 0 B 217 K 22	C 66 R 52 M 48 G 65 Y 48 B 67 K 59
#000000	#ced5d9	#344143

COLOR PATTERN ///

01 — 流行風配色 POP COLOR

「配合產品概念，徹底掌握明度差距的用法」

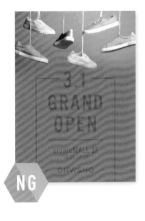

NG

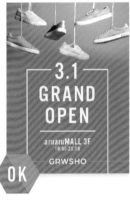

OK

著重設計印象、易讀性
＝拉大明度差距

若想讓設計走流行風、營造出活力十足的版面，又或當招攬客群為第一要務，就是要讓設計搶眼，碰上這種著重設計印象與易讀性的情況時，可以拉開文字顏色跟背景色的明度差距，以提升注目度。

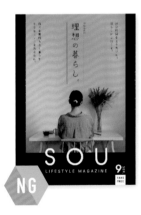

NG

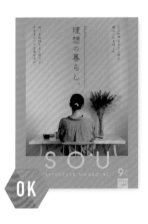

OK

著重沉穩氛圍
＝縮小明度差距

碰到要建構靜謐、沉穩氛圍的情況，可試著將明度差距縮小到不影響文字易讀性的程度。
明度落差大雖能提升易讀性，但無法營造出平穩的氛圍。

POINT

在設計版面時色彩的組合固然重要，但「明度差距」是否也符合設計概念也極為重要。文字不是越容易閱讀就越好，到頭來最重要的還是能否符合設計的意圖。

在最上方的 OK 範例中，由於背景與文字的明度落差夠大，所以文字一眼就能進入眼簾，讓人在腦海中留下鮮明的印象。在設計促銷廣告、橫幅廣告等著重印象感的版面時，建議可將明度落差拉大。

相反地，下方範例中，明度落差不要太大才是明智之舉。這個範例將重點放在提倡恬靜生活的雜誌概念，以及能提升針對目標族群訴求力的配色，所以明度差距便被縮小。縮小明度時不減損文字易讀性的訣竅，在於將明度落差控制在文字依然能被看見的程度。試著去掌握明度落差，進而設計出貼合設計概念的版面吧。

Chapter

02

柔和風配色

Contents

我有特別留意版面的時髦度
底色採用粉紅色，打造出易讀的版面！

- 走自然風的時髦家飾用品店
- 目標客群為30多歲女性，因此希望營造出穩重的柔和氣氛

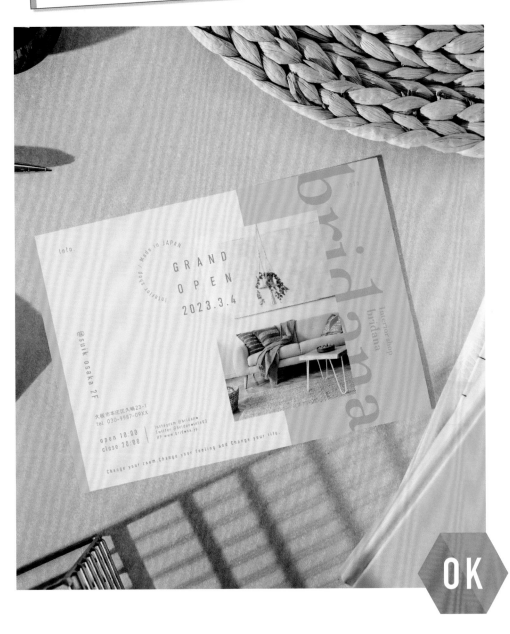

OK

除了版面，也要讓用色顯得時髦
從照片中擷取顏色，就能讓畫面變協調喔

NG

照片與用色不搭

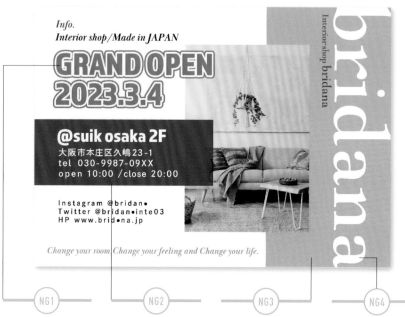

NG1 金色給人的印象強烈，與自然風格的照片氛圍有所衝突。

NG2 深粉紅色過於強烈，導致細部裝飾比照片來得搶眼。

NG3 粉彩粉紅雖顯得甜美，但因帶有幼稚的印象，不適合30多歲的目標客群。

NG4 文字與背景對比太強，與其說裝飾，反而有主角級存在感。

我只想到要讓版面時髦搶眼
原來也要顧慮到與照片之間的協調性呀

NG1 顏色與照片不協調
強而有力的色彩跟柔和的照片不協調

NG2 裝飾過於搶眼
細部裝飾比照片和標題還要搶眼

NG3 目標客群不對
配色不適合目標客群

NG4 對比過於強烈
背景的對比太強，過於搶眼

OK

配色完美貼合照片氛圍

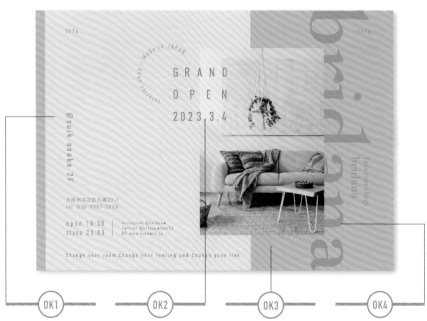

OK1
選用米色系作為底色，可營造出成熟穩重的氛圍。

OK2
將照片中的綠色重點用於標題與內文，形成恰到好處的亮點。

OK3
配合照片中地板顏色營造出整體感，順利建構出完整氛圍。

OK4
為文字選用能搭配背景色相的顏色，便能顯得自然無違和感。

 配色POINT！

不要只想到如何強化文字資訊
也要注意配色與照片是否協調喔

Before ｜ **After**

NEW OPEN → NEW OPEN

若將照片用於主視覺，選擇能充分發揮照片特色的配色，也是很重要的設計要點。選擇照片中有的顏色，便能打造出成功傳達照片氛圍的作品喔。

1 MAIN COLOR
BLUE GRAY

雅致 & 時尚

採用沙發那帶有藍色調的淺灰色作為主色來建構畫面,可營造出沉穩雅致的印象;採用讓人聯想到木製品的咖啡色作為重點色,便無損自然的風格。

COLOR BALANCE ///

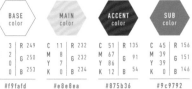

BASE color	MAIN color	ACCENT color	SUB color
C 3	C 11	C 51	C 45
M 2	M 8	M 67	M 39
Y 0	Y 7	Y 86	Y 39
K 0	K 0	K 12	K 0
R 249	R 232	R 135	R 156
G 250	G 232	G 91	G 151
B 253	B 234	B 54	B 146
#f9fafd	#e8e8ea	#875b36	#9c9792

COLOR PATTERN ///

2 MAIN COLOR
SAGE GREEN

輕 鬆

選用與觀葉植物相同的灰綠色作為主色,以綠色調來建構畫面,便能達成出眾的療癒效果。運用柔和的色調來建構版面,便能演繹出氛圍輕鬆的空間喔。

COLOR BALANCE ///

BASE color	MAIN color	ACCENT color	SUB color
C 10	C 13	C 70	C 34
M 8	M 9	M 58	M 26
Y 9	Y 9	Y 84	Y 37
K 0	K 0	K 18	K 0
R 234	R 228	R 88	R 165
G 233	G 229	G 93	G 164
B 230	B 214	B 61	B 146
#eae9e6	#e4e5d6	#585d3d	#a5a492

COLOR PATTERN ///

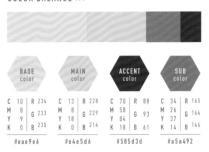

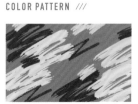

3 MAIN COLOR
LIGHT BROWN

///

木頭質地&自然風格

在版面中使用地板和家具上帶黃色調的咖啡色，就能形塑出溫暖自然的氛圍。這樣的配色適用於主力商品為木製品的店面宣傳上。

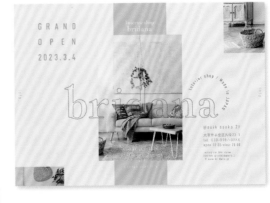

COLOR BALANCE ///

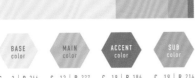

BASE color	MAIN color	ACCENT color	SUB color
C 3　R 246 M 6　G 240 Y 7　B 235 K 2	C 12　R 227 M 17　G 211 Y 29　B 183 K 2	C 19　R 186 M 35　G 152 Y 54　B 107 K 19	C 19　R 214 M 26　G 190 Y 53　B 130 K 0
#f6f0eb	#e3d3b7	#ba986b	#d6be82

COLOR PATTERN ///

PRE
ORDER
NEW ITEM

4 MAIN COLOR
GREIGE

///

典雅

想呈現出高級感時，使用介於灰色與咖啡色之間的米灰色，便能演繹出既高雅同時也帶有些許門檻的氛圍，是適合宣傳高價位商品的配色。

COLOR BALANCE ///

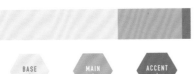

BASE color	MAIN color	ACCENT color
C 7　R 240 M 6　G 239 Y 7　B 237 K 0	C 25　R 201 M 22　G 195 Y 23　B 190 K 0	C 46　R 155 M 47　G 136 Y 50　B 122 K 0
#f0efed	#c9c3be	#9b887a

COLOR PATTERN ///

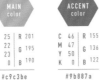

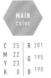

SPECIAL
THANKS

Gift for you

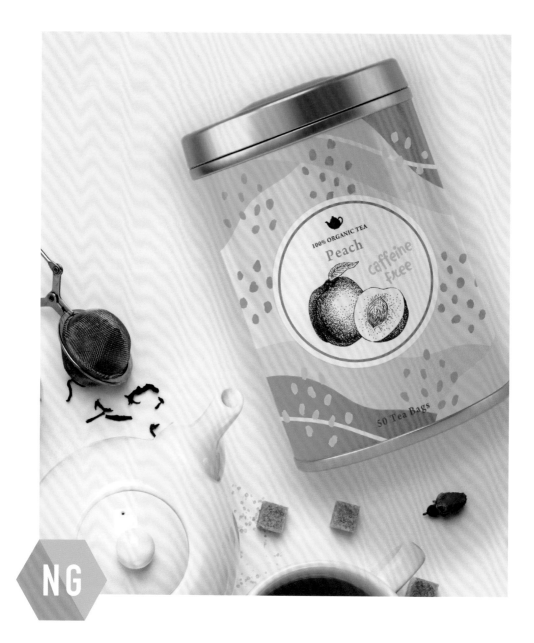

我將包裝設計得鮮豔華美
還試著加入灰色畫龍點睛

- 商品為100%有機的風味茶，所以希望能走自然路線
- 目標客群為30多歲女性，希望呈現出華美中不失穩重的氛圍

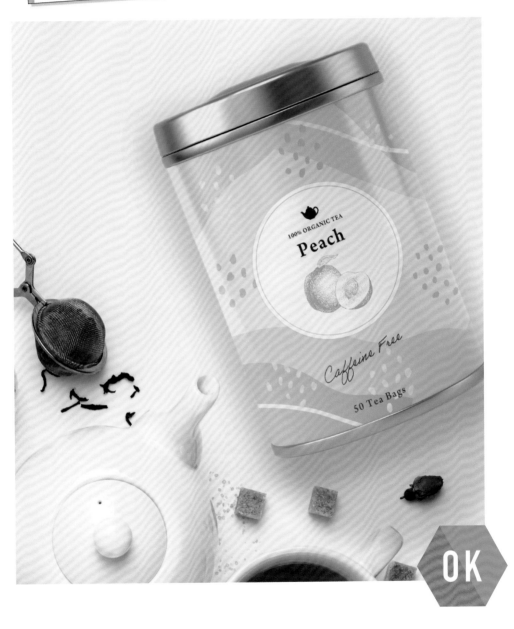

OK

讓包裝顯得鮮豔是沒有問題
但色調不一致顯得很不協調

NG

色調亂糟糟，顯得不協調

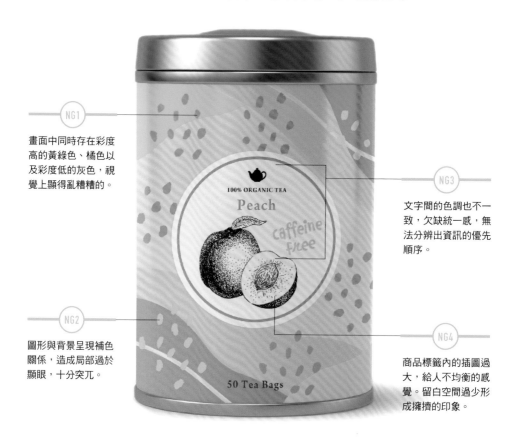

NG1

畫面中同時存在彩度高的黃綠色、橘色以及彩度低的灰色，視覺上顯得亂糟糟的。

NG3

文字間的色調也不一致，欠缺統一感，無法分辨出資訊的優先順序。

NG2

圖形與背景呈現補色關係，造成局部過於顯眼，十分突兀。

NG4

商品標籤內的插圖過大，給人不均衡的感覺。留白空間過少形成擁擠的印象。

我之所以會隱約覺得不對勁
原來是色調不一致的關係呀！

NG1 色調
不一致

背景圖形的色調不一致，顯得躁動

NG2 補色導致
圖形太突兀

配色的問題造成局部圖形特別搶眼

NG3 文字內容的
優先順序

色調不一致，造成不易閱讀

NG4 留白空間
不足

標籤內的留白空間不足，顯得不均衡

OK

統一色調，營造穩重印象

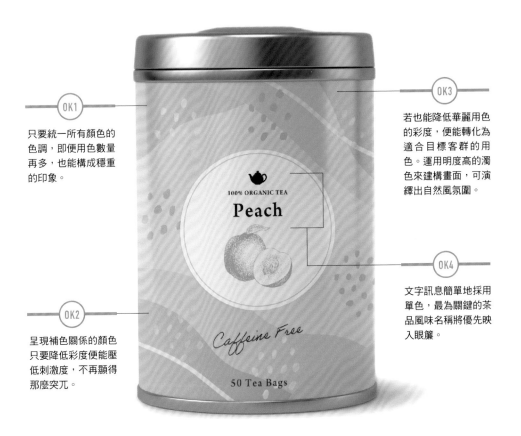

OK1

只要統一所有顏色的色調，即便用色數量再多，也能構成穩重的印象。

OK2

呈現補色關係的顏色只要降低彩度便能壓低刺激度，不再顯得那麼突兀。

OK3

若也能降低華麗用色的彩度，便能轉化為適合目標客群的用色。運用明度高的濁色來建構畫面，可演繹出自然風氛圍。

OK4

文字訊息簡單地採用單色，最為關鍵的茶品風味名稱將優先映入眼簾。

100% ORGANIC TEA

Peach

Caffeine Free

50 Tea Bags

想營造自然風格氛圍時
統一色調是最為重要的喔！

配色POINT！

Before
NEW COLOR ・ PINK ・ BLUE ・ YELLOW

After
↓

NEW COLOR ・ PINK ・ BLUE ・ YELLOW

色調沒有統一的話，便無法建構出完整的氛圍，恐怕就不能實現預期效果或無法打動目標客群。尤其當你想營造穩重氛圍或用色數量較多的情況，統一色調就能順利整合版面喔。

1

KEY COLOR /// **PURPLE**
薰衣草

2

KEY COLOR /// **YELLOW**
檸檬

說到薰衣草就會聯想到紫色。運用彩度低的紫色來建構整體畫面,並畫龍點睛地加入暗米色,便可營造出輕鬆的感覺。

檸檬雖會令人聯想到黃色,但若將黃色使用於畫面整體會顯得過於年輕,因此可搭配藍色來營造出穩重的印象。

COLOR BALANCE ///

BASE color	MAIN color	ACCENT color	SUB color
C 16 R 220	C 40 R 167	C 1 R 254	C 22 R 205
M 16 G 214	M 37 G 159	M 1 G 252	M 37 G 171
Y 10 B 219	Y 18 B 181	Y 11 B 235	Y 11 B 193
K 0	K 0	K 0	K 0
#dcd6db	#a79fb5	#fefceb	#cdabc1

COLOR BALANCE ///

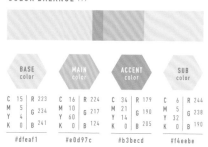

BASE color	MAIN color	ACCENT color	SUB color
C 15 R 223	C 16 R 224	C 34 R 179	C 6 R 244
M 5 G 234	M 10 G 217	M 21 G 190	M 5 G 238
Y 4 B 241	Y 60 B 124	Y 14 B 205	Y 32 B 190
K 0	K 0	K 0	K 0
#dfeaf1	#e0d97c	#b3becd	#f4eebe

COLOR PATTERN ///

COLOR PATTERN ///

3

KEY COLOR /// **PINK**

蘋果

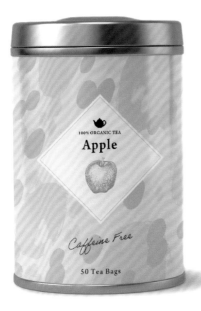

蘋果的代表色雖是紅色，但範例中為了營造出自然風格，整體畫面採用煙燻玫瑰粉色，運用暖色系來建構畫面，形成華美的印象。

COLOR BALANCE ///

BASE color	MAIN color	ACCENT color	SUB color
C 2 / R 250	C 11 / R 227	C 12 / R 231	C 4 / R 244
M 12 / G 232	M 34 / G 183	M 15 / G 213	M 20 / G 216
Y 11 / B 224	Y 24 / B 178	Y 55 / B 132	Y 16 / B 207
K 0	K 0	K 0	K 0
#fae8e0	#e3b7b2	#e7d584	#f4d8cf

COLOR PATTERN ///

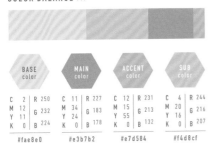

4

KEY COLOR /// **GREEN**

西洋梨

為了呈現出天然與新鮮的感覺，畫面中採用綠色作為主色。畫龍點睛地加入暗黃綠色，可增添成熟氛圍。

COLOR BALANCE ///

BASE color	MAIN color	ACCENT color	SUB color
C 20 / R 213	C 35 / R 179	C 16 / R 223	C 28 / R 195
M 8 / G 223	M 15 / G 197	M 8 / G 225	M 9 / G 213
Y 20 / B 209	Y 35 / B 173	Y 32 / B 186	Y 29 / B 190
K 0	K 0	K 0	K 0
#d5dfd1	#b3c5ad	#dfe1ba	#c3d5be

COLOR PATTERN ///

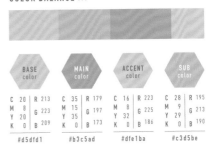

02 | 柔和風配色 NUANCE COLOR

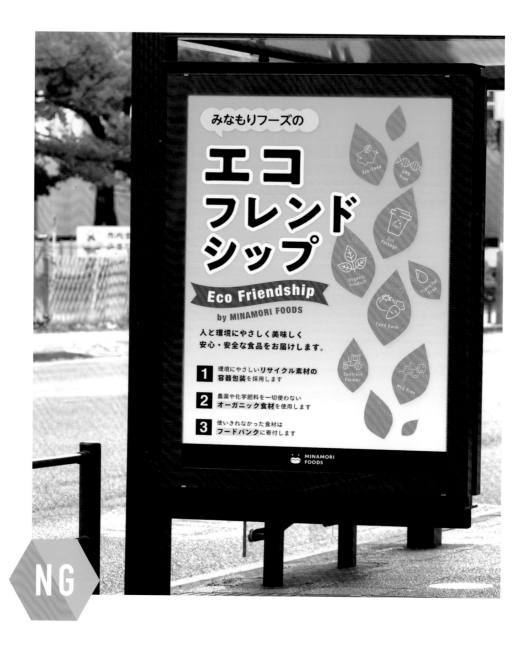

我試著採用有環保意象的冷色系來建構版面
卻給人有距離感的印象

- 由於是販售生態食材的企業廣告，所以希望能主打環保的形象
- 以「安心、安全」為賣點，最好是一目了然且具親和力

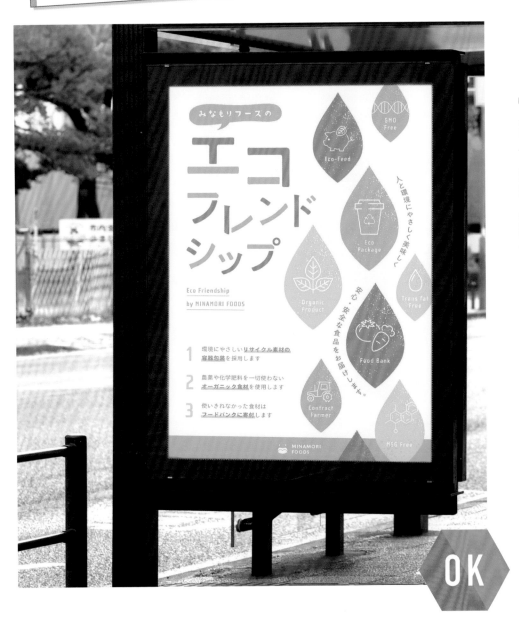

黑色和紅色的效果太強烈，反讓觀者感到不安
必須改成以綠色為主的配色才行

NG

沉重的黑色毫無環保企業感

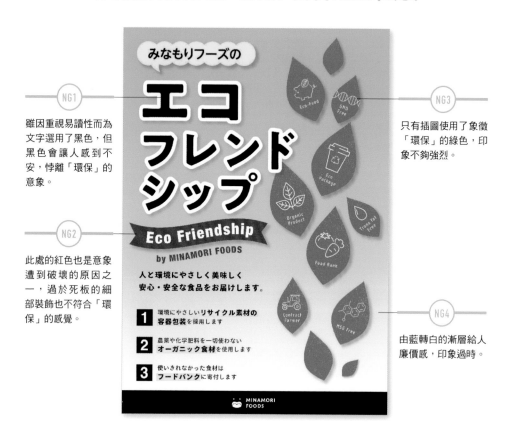

NG1

雖因重視易讀性而為文字選用了黑色，但黑色會讓人感到不安，悖離「環保」的意象。

NG2

此處的紅色也是意象遭到破壞的原因之一，過於死板的細部裝飾也不符合「環保」的感覺。

NG3

只有插圖使用了象徵「環保」的綠色，印象不夠強烈。

NG4

由藍轉白的漸層給人廉價感，印象過時。

原來，若不將文字的配色也納入考量
會使意象顯得亂糟糟的

NG1 黑色
過於沉重

文字內容的印象與用色不符，造成混亂

NG2 正經八百的
細部裝飾

用色與細部裝飾過於強烈，太死板

NG3 主色的
使用範圍

主色的使用範圍太小，印象不夠強烈

NG4 老氣的
漸層效果

對比強烈的漸層效果顯得老氣

OK

用會聯想至環保的顏色，營造親和感

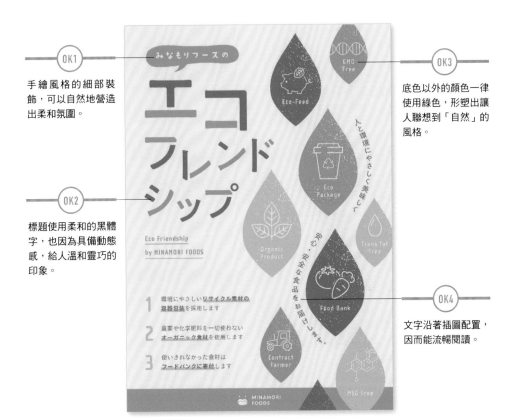

OK1

手繪風格的細部裝飾，可以自然地營造出柔和氛圍。

OK2

標題使用柔和的黑體字，也因為具備動態感，給人溫和靈巧的印象。

OK3

底色以外的顏色一律使用綠色，形塑出讓人聯想到「自然」的風格。

OK4

文字沿著插圖配置，因而能流暢閱讀。

配色POINT！

不要只將重點放在主色上
同時也要顧慮到搭配的色彩！

Before
EARTH DAY

After ↓

EARTH DAY

假設主色是帶有「環保、自然」意象的綠色，那麼跟紅色組合的話就會形成聖誕節或國旗的印象。配色時務必要顧慮到，廣為人知的概念背後有著什麼樣的代表色。

配合特定宣傳目的的
關鍵色配色法

1

KEY COLOR /// **MINT**
強調對環境友善、誠信

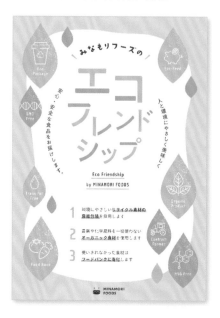

想強調對環境友善時，建議使用淺薄荷綠。
運用淺色調來呈現畫面整體，有助於營造靜謐的氛圍。

COLOR BALANCE ///

BASE color	MAIN color	SUB color	ACCENT color
C 3 R 242	C 33 R 184	C 35 R 169	C 13 R 109
M 5 G 237	M 3 G 215	M 4 G 204	M 10 G 107
Y 7 B 232	Y 7 B 163	Y 29 B 184	Y 28 B 91
K 5	K 0	K 8	K 66
#f2ede8	#b8d7a3	#a9ccb8	#6d6b5b

COLOR PATTERN ///

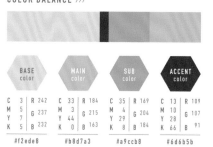

2

KEY COLOR /// **LIME**
強調食材的新鮮度

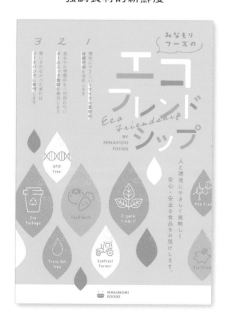

想營造新鮮的印象時，可使用具有鮮活感、高彩度的黃綠色為主色，這樣便可強調出食材的新鮮度。

COLOR BALANCE ///

BASE color	MAIN color	ACCENT color	SUB color
C 11 R 238	C 52 R 137	C 74 R 44	C 35 R 183
M 0 G 233	M 0 G 193	M 0 G 172	M 0 G 211
Y 92 B 0	Y 100 B 34	Y 100 B 56	Y 91 B 46
K 0	K 0	K 0	K 0
#eee900	#89c122	#2cac38	#b7d32e

COLOR PATTERN ///

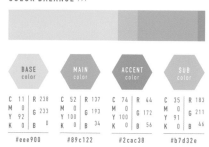

簡單來說「環保＝綠色」，但綠色也是有很多種類的喔
試著運用不同的綠色來完成更具訴求力的廣告吧

3

KEY COLOR /// **EMERALD**
強調商品的信用度

想主打企業與商品的信用度時，偏藍色調的
綠色會是絕佳的選擇。使用綠色與藍色組
合，可營造出具備誠信的企業形象。

COLOR BALANCE ///

BASE color	MAIN color	ACCENT color	SUB color
C 0 R 251	C 94 R 0	C 72 R 0	C 34 R 180
M 0 G 250	M 0 G 160	M 0 G 178	M 0 G 220
Y 9 B 236	Y 58 B 136	Y 4 B 200	Y 29 B 196
K 3	K 0	K 0	K 0
#fbfaec	#00a088	#00b2c8	#b4dcc4

COLOR PATTERN ///

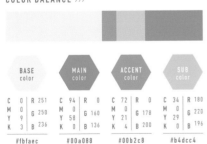

4

KEY COLOR /// **OLIVE**
強調有機食品概念

將牛皮紙用於背景再配上橄欖綠，便能形塑
出簡明易瞭的有機意象。設計訣竅在於降低
整體的彩度。

COLOR BALANCE ///

BASE color	MAIN color	ACCENT color	SUB color
C 4 R 224	C 35 R 135	C 28 R 95	C 2 R 252
M 17 G 200	M 0 G 157	M 29 G 85	M 3 G 248
Y 37 B 156	Y 74 B 5	Y 36 B 33	Y 0 B 232
K 13	K 36	K 65	K 0
#e0c89c	#879d05	#5f5521	#fcf8e8

COLOR PATTERN ///

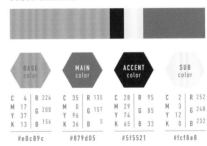

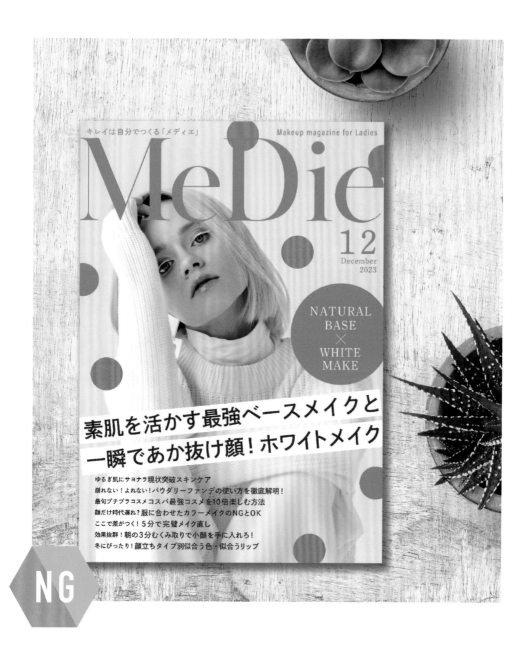

為了吸引觀者目光，我試著加入圖形
但反而讓率性感消失無蹤……

- 目標客群為20～30多歲女性、走自然妝感路線的美妝雜誌
- 希望主視覺既讓人耳目一新,同時帶有率性感

組合圖形的發想很創新喔!
但可以試著統一色相來營造透明感

NG

對比過強，形成壓迫感

キレイは自分でつくる「メディエ」　Makeup magazine for Ladies

NG1
粉紅色與綠色互為補色、對比太強，導致文字與圖形比照片更搶鏡。

NG2
黑色與紅色的搭配相當常見，缺乏新鮮感，是造成不夠清新脫俗的原因之一。

NG3
此處的設計，讓人無法瞬間明白是特輯的標題，調整成能與日文副標一併閱讀的配置較好。

NG4
採用紅色＋白色色塊，或許是為了使文字從背景中的粉紅與黃綠色中跳出來，但卻給人突兀及咄咄逼人的印象。

原來不夠脫俗的原因不僅是出於版面
跟用色也有關係

NG1 照片被埋沒
缺乏新意
對比強烈的配色成為照片的干擾

NG2 缺乏新意
太常見的配色給人過時印象

NG3 細部裝飾與內容不相襯
版面配置讓人無法完整閱讀資訊

NG4 不協調的配色
文字被過度強調

OK

運用中性色來營造氛圍

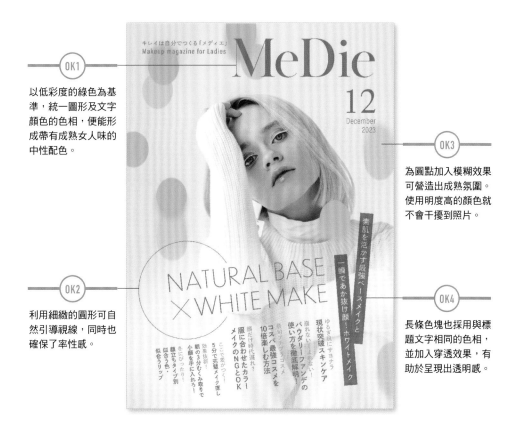

OK1

以低彩度的綠色為基準，統一圖形及文字顏色的色相，便能形成帶有成熟女人味的中性配色。

OK3

為圖點加入模糊效果可營造出成熟氛圍。使用明度高的顏色就不會干擾到照片。

OK2

利用細緻的圓形可自然引導視線，同時也確保了率性感。

OK4

長條色塊也採用與標題文字相同的色相，並加入穿透效果，有助於呈現出透明感。

配色POINT！

利用單一色相的深淺變化來建構版面
便可營造出不落俗套的風格

Before
MAKEUP
↓
After
MAKEUP

使用色相相同但深淺有所變化的顏色，能營造出協調感、打造出完整的風格版面，尤其是想營造成熟氛圍時，使用煙燻中性色（色調接近的淺色）的話，就能做出充滿成熟味的大人風格。

1

KEY COLOR /// BEIGE
自然妝感

米色是最適合嚮往自然妝感的女性的代表色。運用裸色建構版面，可營造出親和感。

COLOR BALANCE ///

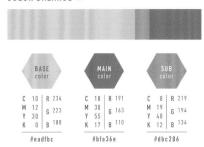

BASE color	MAIN color	SUB color
C 10 R 234	C 18 R 191	C 8 R 219
M 12 G 223	M 30 G 163	M 19 G 194
Y 30 B 188	Y 55 B 110	Y 48 B 134
K 0	K 17	K 12
#eadfbc	#bfa36e	#dbc286

COLOR PATTERN ///

AUTUMN FAIR

2

KEY COLOR /// SMOKY BLUE
酷帥妝感

針對想嘗試帥氣、不落俗套妝感的女性，可採用穩重的煙燻藍，演繹幹練的女性形象。

COLOR BALANCE ///

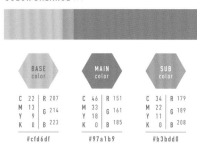

BASE color	MAIN color	SUB color
C 22 R 207	C 46 R 151	C 34 R 179
M 13 G 214	M 33 G 161	M 22 G 189
Y 9 B 223	Y 18 B 185	Y 11 B 208
K 0	K 0	K 0
#cfd6df	#97a1b9	#b3bdd0

COLOR PATTERN ///

Secret Sale 50% OFF

3

KEY COLOR /// **BABY PINK**
甜美妝感

針對偏好柔和可愛妝感的女性，則推薦使用
淺粉紅色。只要稍微加入灰色調，就不會顯
得過於孩子氣。

COLOR BALANCE ///

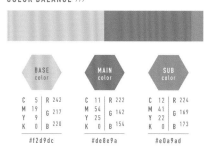

BASE color		MAIN color		SUB color	
C 5	R 242	C 11	R 222	C 12	R 224
M 19	G 217	M 54	G 142	M 41	G 169
Y 9	B 220	Y 25	B 154	Y 22	B 173
K 0		K 0		K 0	
#f2d9dc		#de8e9a		#e0a9ad	

COLOR PATTERN ///

4

KEY COLOR /// **ASH GRAY**
時尚妝感

針對想嘗試獨樹一格時尚妝感的女性，可用
偏藍的淺灰色。壓低顏色對比就不會產生太
特立獨行的感覺，避免讓人覺得門檻過高。

COLOR BALANCE ///

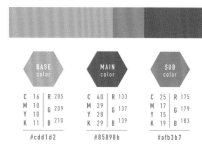

BASE color		MAIN color		SUB color	
C 16	R 205	C 40	R 133	C 25	R 175
M 10	G 209	M 29	G 137	M 17	G 179
Y 10	B 210	Y 28	B 139	Y 15	B 183
K 11		K 29		K 19	
#cdd1d2		#85898b		#afb3b7	

COLOR PATTERN ///

「根據期望達成的效果，來調整彩度！」

能瞬間吸引目光的廣告 ＝提升彩度

針對特賣廣告或宣傳活動的橫幅廣告等，要求一眼就能帶來強烈印象的設計委託，選擇高彩度的顏色就萬無一失。
鮮豔顏色具有吸引目光的效果。

高尚雅致的廣告 ＝降低彩度

希望呈現出雅致與高級感等品味時，採用彩度低、穩重的顏色會是較明智的選擇。想強調店家歷史或安心感時也可利用這樣的選色。設計時盡可能地意識到目標客群，在調整彩度上多用點心思吧。

POINT

所謂「彩度」，指的是顏色的濃淡以及鮮豔與否的程度。清晰明亮的顏色彩度高，而黯淡的顏色彩度低。

在第一個 NG 例子中，由於畫面整體都是由彩度低的顏色構成，所以一眼瞥過時，有可能會漏接重要的訊息；相較之下，OK 的例子則是以鮮豔的紅色為底色，並使用黃色作為強調色，是相當吸睛的配色。

第二個範例中主色都同為「綠色」，其不同之處僅在於彩度。NG 例子中由於採用了彩度高的鮮豔綠色，因此給人年輕的清新印象；而OK 例子中則是整體都採用了降低彩度、具有深度的綠色，強化出老字號和菓子店的印象。因為用的是穩重色調，所以增添了高雅感，建構出成熟的氛圍。

重要的不光是色彩的組合，透過調整彩度，也能強化企圖傳達的氛圍或訊息喔。

Chapter

03

——

酷帥風配色

Contents

我用藍色作為主色
搭配出充滿男人味的配色！

- 以簡單時尚的空間為賣點的設計住宅
- 希望能吸引男女兩性的目光，尤其希望誘發男性興趣

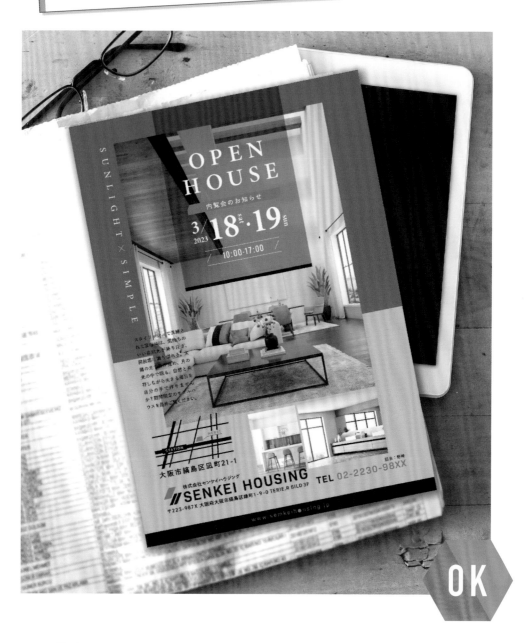

OK

你的作品跟時尚感一點都沾不上邊……
必須衡量配色能否傳遞出樣品屋的優點

NG

照片與用色不搭

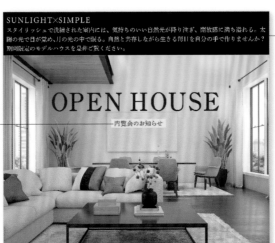

NG3 黑色×黃色是引人注意的配色，因此容易吸引目光，但考量到內容的優先度，是不適用於此處的配色。

NG1 屬於原色的強調色顯得很突兀，破壞了整體的協調感。

NG4 所有配色都顯得沉重，無法傳達這棟住宅採光良好、時尚的優點。

NG2 藍色跟綠色的彩度和明度相同，使顏色界線模糊，感受不到變換顏色的必要。

我一股腦認定「男人味＆時尚＝偏暗的冷色系」
以為這樣的配色就萬無一失

NG1 突兀的原色	**NG2** 不具意義的顏色變化	**NG3** 與配色意象的落差	**NG4** 與照片的搭配不當
強調色破壞了整體的平衡感	顏色太相似，變換顏色不具任何效果	文字內容與配色的意象有落差，顯得突兀	照片氛圍與配色不搭

OK

利用煙燻色營造出時尚感

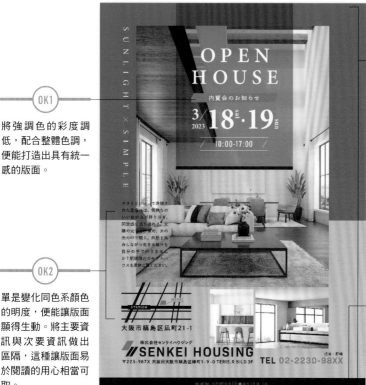

OK1

將強調色的彩度調低，配合整體色調，便能打造出具有統一感的版面。

OK2

單是變化同色系顏色的明度，便能讓版面顯得生動。將主要資訊與次要資訊做出區隔，這種讓版面易於閱讀的用心相當可取。

OK3

版面整體以煙燻色統一，便可營造出以男性為取向、同時也顯得高雅且充滿質感的氛圍。

OK4

在下方使用較深的顏色可穩固畫面，同時也強化版面，增添恰到好處的亮點。

03 | 酷帥風配色 COOL COLOR

配色POINT!

時尚感配色的要訣就是
用煙燻色來統一包含強調色在內的顏色

Before
MEN'S

After ↓

MEN'S

房屋廣告傳單中經常能看到對比強烈的配色，如果只是希望讓觀者閱讀文字的話是無妨，但若要傳達設計住宅的優點，那麼整合版面中的氛圍就相當重要。選色時在強調色上也多花點心思，進一步建構出完整的風格吧！

1

KEY COLOR /// **GOLD**

促進消費者的活力與消費欲望

金色能帶給人動力，激發消費者追求理想。
可提升對於家的憧憬，激發購買欲。

COLOR BALANCE ///

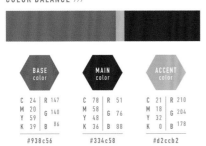

BASE color	MAIN color	ACCENT color
C 24 / R 147	C 78 / R 51	C 21 / R 210
M 20 / G 140	M 58 / G 76	M 18 / G 204
Y 59 / B 86	Y 48 / B 88	Y 32 / B 178
K 39	K 36	K 0
#938c56	#334c58	#d2ccb2

COLOR PATTERN ///

2

KEY COLOR /// **SMOKY BLUE**

提升企業的信用度

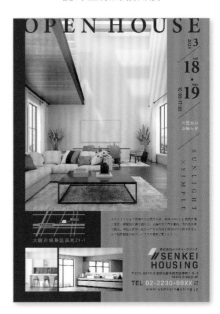

消費者在花大錢買房子時，提升他們對於販
售企業的信任相當重要。以藍色為主色來建
構版面便能提升誠信感。

COLOR BALANCE ///

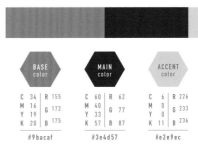

BASE color	MAIN color	ACCENT color
C 34 / R 155	C 60 / R 62	C 6 / R 226
M 16 / G 172	M 40 / G 77	M 0 / G 233
Y 19 / B 175	Y 33 / B 87	Y 11 / B 236
K 20	K 57	K 11
#9bacaf	#3e4d57	#e2e9ec

COLOR PATTERN ///

煙燻色雖給人樸素的印象
但使用得當就能建構出時髦的風格喔

3

KEY COLOR /// **SMOKY GREEN**
給人安心與平靜的住宅

使用具有安穩人心效果的綠色，便能增添住宅本身帶給人的安心感，激發顧客在療癒空間中生活的欲望以及對於未來的想像。

COLOR BALANCE ///

BASE color	MAIN color	ACCENT color
C 15 R 214	C 79 R 56	C 43 R 143
M 9 G 216	M 58 G 82	M 34 G 142
Y 17 B 205	Y 68 B 73	Y 42 B 129
K 7	K 28	K 17
#d6d8cd	#385249	#8f8e81

COLOR PATTERN ///

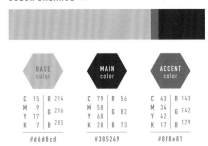

4

KEY COLOR /// **SAND**
強度穩定的品質

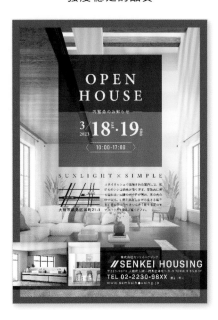

想強調品質可靠時，大地色系中的暗咖啡色和沙色是極具效果的顏色。調低紫紅色的彩度同樣也能營造出具有男人味的印象。

COLOR BALANCE ///

BASE color	MAIN color	ACCENT color
C 45 R 123	C 84 R 65	C 58 R 115
M 41 G 114	M 88 G 55	M 75 G 72
Y 54 B 93	Y 86 B 56	Y 48 B 92
K 31	K 15	K 18
#7b725d	#413738	#73485c

COLOR PATTERN ///

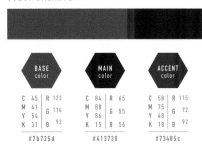

03 ｜ 酷帥風配色 COOL COLOR

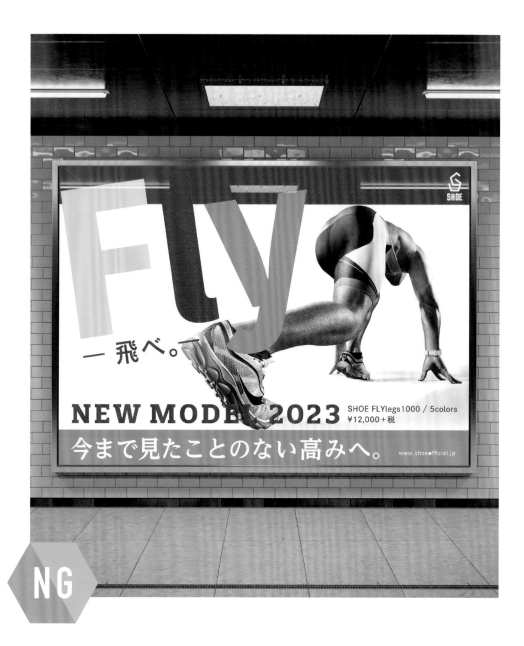

我為了呈現街頭風格，選用彩度高的顏色
沒想到卻顯得太過流行風

客戶要求重點

- 由於是老字號的運動品牌，希望呈現街頭感的同時也能氣勢非凡
- 宣傳商品為輕量球鞋，所以希望營造出腳步輕快的意象

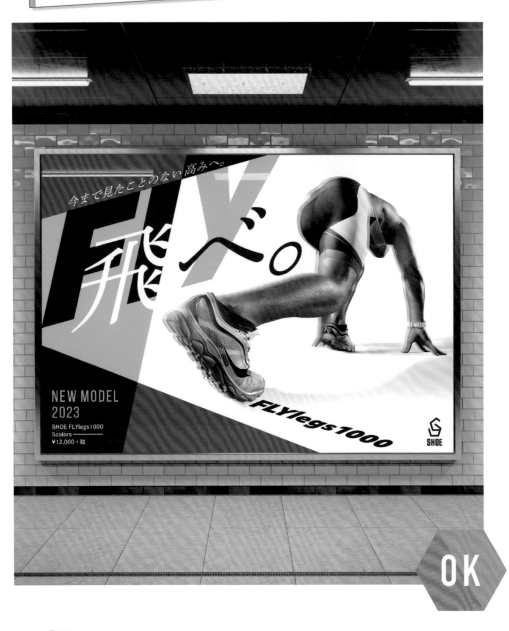

OK

只要加入一種深色強調色
就能讓設計顯得生動又有氣勢喔

NG

缺乏概念的配色，顯得過於浮誇

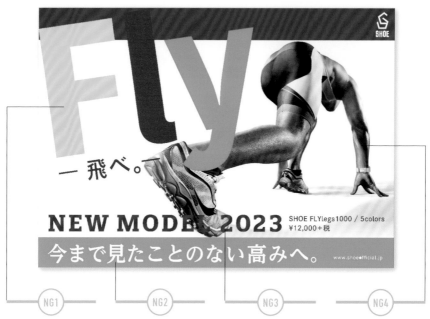

NG1　用色數量過多，感受不到配色的概念何在，與其說是生動，不如說是浮誇。

NG2　雖然配色相當輕快，但卻感受不到老字號企業的氣勢以及文案的說服力。

NG3　高彩度的文字壓到產品照片上，無法清楚呈現重要的商品。

NG4　黑白照片跟鮮豔的配色不協調，形成情緒上的溫差。

原來重點不在於將搶眼的顏色湊在一起
而是取決於能發揮烘托效果的強調色呀

 NG1　用色數量過多

感受不到配色的概念

NG2　顏色的選用

用色未能契合文案內容與品牌形象

 NG3　商品未能清楚呈現

文字顏色干擾照片

NG4　用色跟照片不搭

用色與帶有張力的黑白照片不相襯

OK

有效運用深色強調色，為畫面增添生動感

OK1

統整文案讓觀者能一口氣閱讀，並將背景色與文字色組合使用，營造出具有統整感的畫面。

OK2

由於主色是明度低的深色，因此強調色得以受到凸顯，文字就算不大也很搶眼。

OK3

配合照片的動態感，將文字斜放，即可轉化為趣味性設計作品中的亮點。

OK4

將黑白及藍綠的單色照片重疊成套印不準的效果，呈現馬上就要跑起來的躍動感。

若想打造氣勢非凡的版面
要訣就在限制使用色數
並製造明度與彩度的落差！

配色POINT！

Before

SPORTS

After ↓

SPORTS

選用彩度高的顏色作為主色時，記得加入一種暗色調顏色來加以強化，這樣便能激發出對比，營造出充滿氣勢的畫面。加入深色強調色，也具有能進一步凸顯高彩度主色的效果。

1 MAIN COLOR
RED

活力充沛

想強調鮮活與精力旺盛的印象時，可採用紅色作為主色，便能營造出充滿積極與活力、能量旺盛的版面。

COLOR BALANCE ///

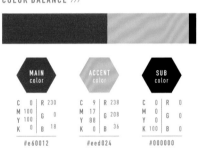

MAIN color	ACCENT color	SUB color
C 0 R 230	C 9 R 238	C 0 R 0
M 100 G 0	M 17 G 208	M 0 G 0
Y 100 B 18	Y 88 B 36	Y 0 B 0
K 0	K 0	K 100
#e60012	#eed024	#000000

COLOR PATTERN ///

2 MAIN COLOR
BLUE

爆發力

以藍色為主色並與無彩色搭配的話，便可打造出確實訴求商品機能的版面（在此範例中是指輕量球鞋帶來的靈活敏捷度），是特別適用於以男性客群為取向的廣告。

COLOR BALANCE ///

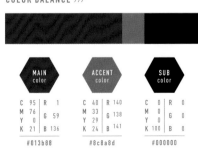

MAIN color	ACCENT color	SUB color
C 95 R 1	C 40 R 140	C 0 R 0
M 76 G 59	M 33 G 138	M 0 G 0
Y 0 B 136	Y 29 B 141	Y 0 B 0
K 21	K 24	K 100
#013b88	#8c8a8d	#000000

COLOR PATTERN ///

讓我們來看看，在富有落差變化的呈現手法下
配色可如何發揮色彩所具備的心理效果

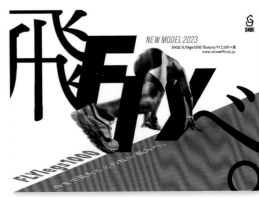

3 MAIN COLOR
PINK

///

幸福感

粉紅色是正向的顏色，具有讓消費者感到使
用了這項產品，就能改善現狀、感受到幸福
的心理效果。

COLOR BALANCE ///

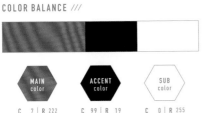

MAIN color	ACCENT color	SUB color
C 7 R 222	C 99 R 19	C 0 R 255
M 78 G 86	M 100 G 26	M 0 G 255
Y 1 B 153	Y 58 B 60	Y 0 B 255
K 0	K 39	K 0
#de5699	#131a3c	#ffffff

COLOR PATTERN ///

4 MAIN COLOR
PURPLE

///

好奇心

紫色可以激發想像力、誘發興趣，有促使消費
者對商品產生興趣的效果。紫色與補色黃色
搭配使用，可形成給予人強烈印象的版面。

COLOR BALANCE ///

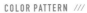

MAIN color	ACCENT color	SUB color
C 80 R 79	C 7 R 240	C 93 R 41
M 85 G 58	M 23 G 200	M 97 G 37
Y 0 B 147	Y 89 B 30	Y 48 B 81
K 0	K 0	K 22
#4f3a93	#f0c81e	#292551

COLOR PATTERN ///

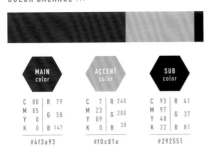

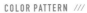

03 酷帥風配色 COOL COLOR

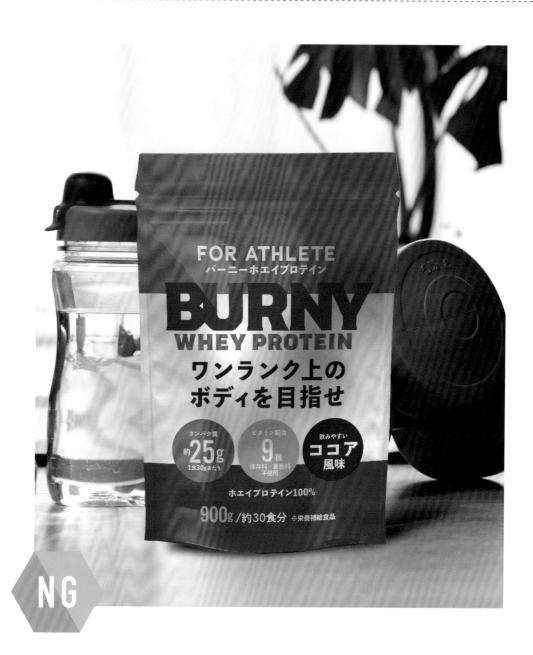

FOR ATHLETE
バーニーホエイプロテイン

BURNY
WHEY PROTEIN

ワンランク上の
ボディを目指せ

タンパク質
約**25**g
1食30gあたり

ビタミン配合
9種
保存料・着色料
不使用

飲みやすい
ココア
風味

ホエイプロテイン100%

900g/約30食分 ※栄養補給食品

NG

為了貼近「提升肌力＝活力充沛」的意象
我用暖色系營造出精力旺盛的版面印象！

- 鎖定真心期盼提升肌力客群的營養輔助食品
- 希望包裝能給人效果明顯、可達成目標等，略有壓力的高門檻印象

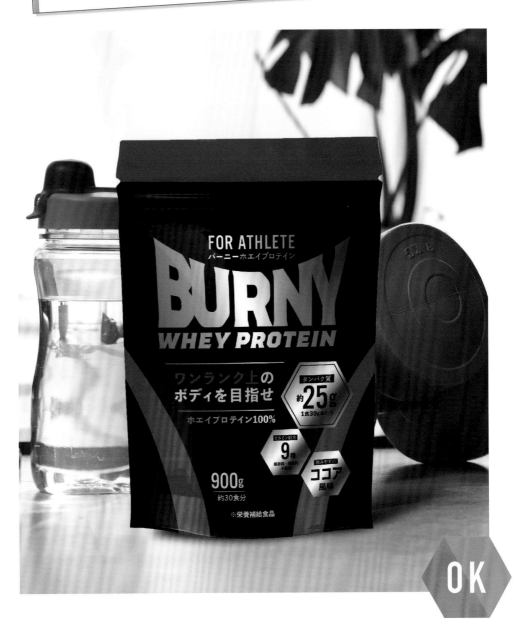

OK

你的出發點不錯，但氛圍過於輕鬆隨興
可試著活用強調色來營造高門檻印象

NG

高彩度的同色系，導致印象輕鬆隨興

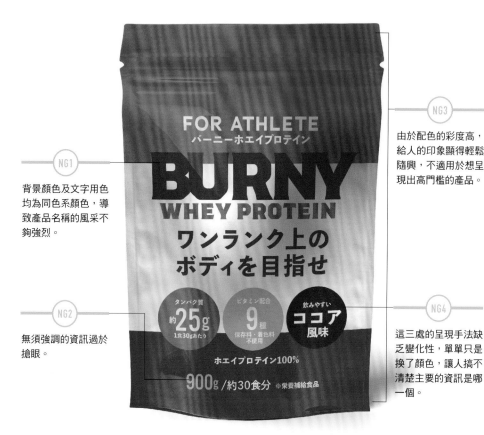

NG1

背景顏色及文字用色均為同色系顏色，導致產品名稱的風采不夠強烈。

NG2

無須強調的資訊過於搶眼。

NG3

由於配色的彩度高，給人的印象顯得輕鬆隨興，不適用於想呈現出高門檻的產品。

NG4

這三處的呈現手法缺乏變化性，單單只是換了顏色，讓人搞不清楚主要的資訊是哪一個。

原來不能光只想到商品本身的象徵色
還必須顧及配色是否符合產品訴求的概念

NG1 同色系顏色
弱化印象

背景與文字同色系，產品名稱不明顯

NG2 文字內容
優先順序

無須強調的內容過於搶眼

NG3 悖離
產品概念

彩度高的色彩數量過多，太輕鬆隨興

NG4 單調的
呈現手法

細部裝飾與配色問題導致內容看來都一樣

OK

製造亮點，營造出說服力

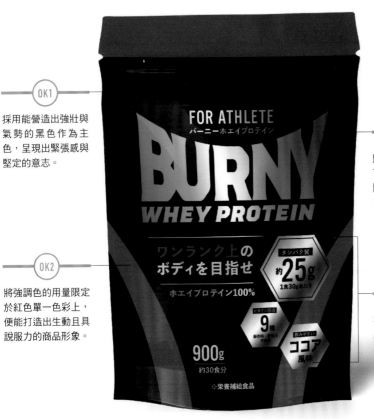

OK1
採用能營造出強壯與氣勢的黑色作為主色，呈現出緊張感與堅定的意志。

OK2
將強調色的用量限定於紅色單一色彩上，便能打造出生動且具說服力的商品形象。

OK3
將銀色用於輔助色，可提升時尚感以及高門檻感，拉高「達成目標」的訴求力。

OK4
根據文字內容的優先順序，在大小與細部裝飾上做出區隔，宣傳產品的優點。

想營造高門檻感與說服力時
可採用單色調×強調色的手法
走簡單路線

配色POINT!

Before
TRAINING

↓

After
TRAINING

想傳達「認真投入」的感覺時，可試著將黑色用於背景，便能呈現出堅定不搖的意志喔。而將紅色作為強調色，便能演繹出由內向外散發的熱情。顏色具備的印象有相當大的影響力，構思配色時請務必配合產品概念，以提升訴求力。

1

KEY COLOR /// **BLUE**
運動後的恢復

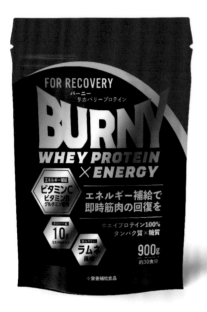

針對有助於運動後身體恢復的輔助性食品，
可選用具鎮定功效的藍色作為關鍵色，藍色
和銀色的組合也相當適配。

COLOR BALANCE ///

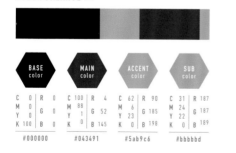

BASE color	MAIN color	ACCENT color	SUB color
C 0	C 100	C 62	C 31
M 0	M 88	M 6	M 24
Y 0	Y 1	Y 0	Y 22
K 100	K 0	K 0	K 0
R 0	R 4	R 90	R 187
G 0	G 52	G 185	G 187
B 0	B 145	B 198	B 189
#000000	#043491	#5ab9c6	#bbbbbd

COLOR PATTERN ///

2

KEY COLOR /// **PURPLE**
減重目的

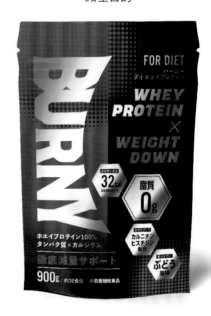

紫色可為身心帶來平衡，與減重帶給人的節
制印象絕配，也能提升對於講究美感的消費
者的訴求力。

COLOR BALANCE ///

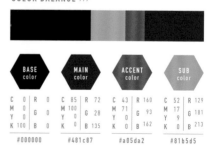

BASE color	MAIN color	ACCENT color	SUB color
C 0	C 85	C 43	C 52
M 0	M 100	M 71	M 17
Y 0	Y 0	Y 0	Y 9
K 100	K 0	K 0	K 0
R 0	R 72	R 160	R 129
G 0	G 28	G 93	G 181
B 0	B 135	B 162	B 213
#000000	#481c87	#a05da2	#81b5d5

COLOR PATTERN ///

選用符合商品目的的關鍵色
便能打造出訴求力更高的商品包裝喔

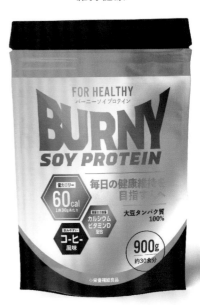
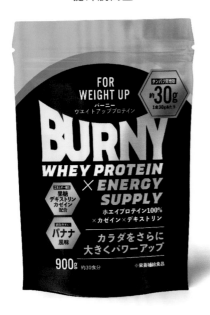

3

KEY COLOR /// **YELLOW**

提升肌肉量

黃色是膨脹色，具有促進食慾的效果。也因為黃色具有歡樂愉悅的印象，是相當適用於健身的關鍵色。

COLOR BALANCE ///

BASE color	MAIN color	ACCENT color	SUB color
C 0 R 0 M 0 G 0 Y 0 B 0 K 100	C 21 R 214 M 17 G 198 Y 98 B 0 K 0	C 0 R 255 M 0 G 255 Y 0 B 255 K 0	C 40 R 171 M 30 G 165 Y 82 B 72 K 0
#000000	#d6c600	#ffffff	#aba548

COLOR PATTERN ///

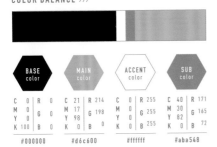

4

KEY COLOR /// **BROWN**

維持健康

針對想維持健康的人，可用聯想到大地的咖啡色。咖啡色的印象比黑色柔和，對講求實在、崇尚天然的消費者可望達成宣傳效果。

COLOR BALANCE ///

BASE color	MAIN color	ACCENT color	SUB color
C 0 R 255 M 0 G 255 Y 0 B 255 K 0	C 71 R 63 M 76 G 46 Y 100 B 22 K 49	C 0 R 244 M 47 G 158 Y 88 B 35 K 0	C 36 R 178 M 42 G 149 Y 73 B 84 K 0
#ffffff	#3f2e16	#f49e23	#b29554

COLOR PATTERN ///

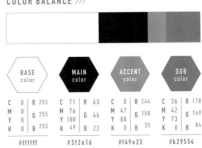

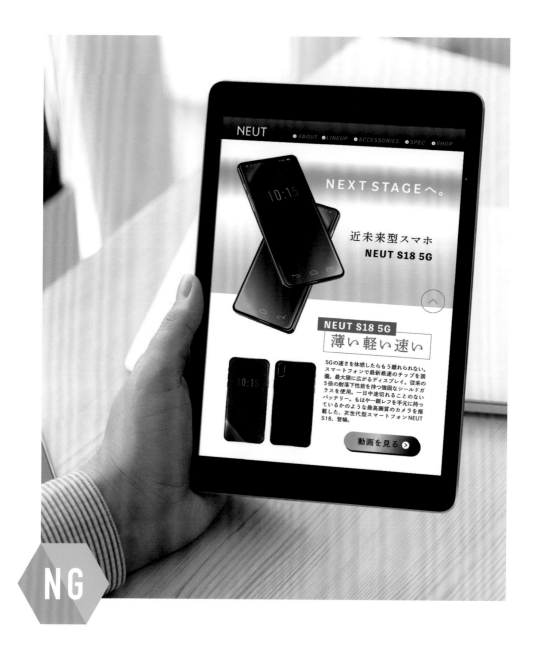

為了營造簡約印象，我刻意控制了用色數量
怎麼反而顯得老氣呢……

- 希望是簡約的網站首頁，呈現出最尖端的高科技產品意象
- 最好能營造出都會風、精緻的形象

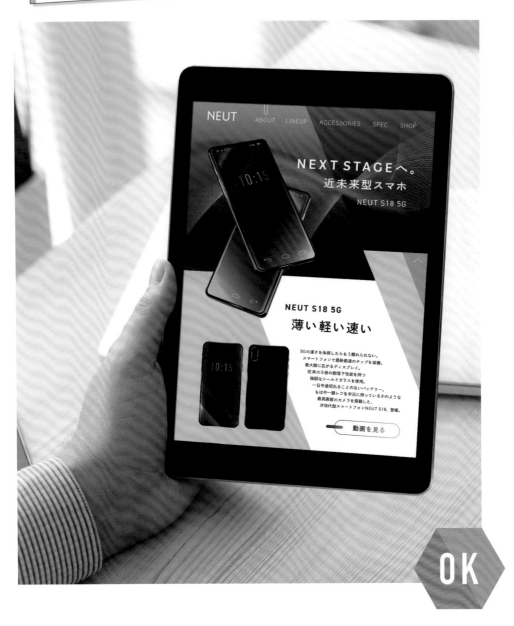

你這是上一個年代的呈現手法
仔細想想哪些顏色才能讓人聯想至高科技吧

NG

版面印象無機質且顯得過時

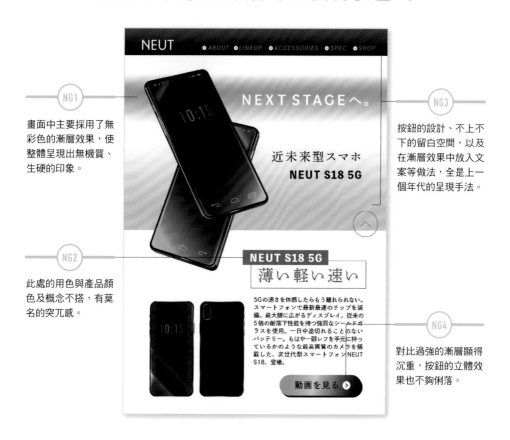

NG1

畫面中主要採用了無彩色的漸層效果,使整體呈現出無機質、生硬的印象。

NG2

此處的用色與產品顏色及概念不搭,有莫名的突兀感。

NG3

按鈕的設計、不上不下的留白空間,以及在漸層效果中放入文案等做法,全是上一個年代的呈現手法。

NG4

對比過強的漸層顯得沉重,按鈕的立體效果也不夠俐落。

我以為單色調才能顯得有型,沒想到即便是有彩色只要降低明度也能營造出都會風格……!

NG1 無彩色形成無機質印象

無彩色的漸層效果給人生硬的印象

NG2 不協調的氛圍

強調色與產品不搭

NG3 老套的呈現手法

細部裝飾和版面都顯得過時

NG4 沉重的立體效果

加入多餘立體效果的按鈕不夠俐落

OK

具有神祕感的配色營造出未來感

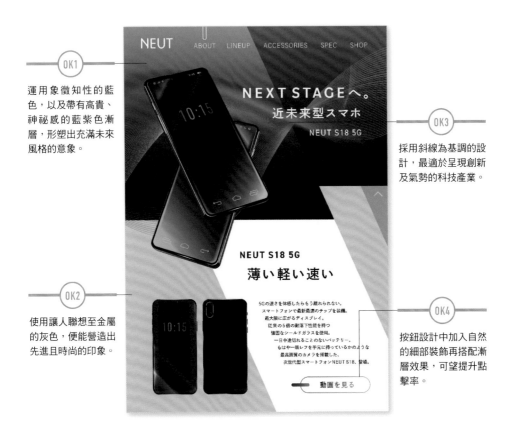

OK1

運用象徵知性的藍色，以及帶有高貴、神祕感的藍紫色漸層，形塑出充滿未來風格的意象。

OK3

採用斜線為基調的設計，最適於呈現創新及氣勢的科技產業。

OK2

使用讓人聯想至金屬的灰色，便能營造出先進且時尚的印象。

OK4

按鈕設計中加入自然的細部裝飾再搭配漸層效果，可望提升點擊率。

設計企業網站時
配色一定要考慮到心理效果！
單純運用單色調呈現是不夠的

配色POINT！

Before

TECHNOLOGY

After ↓

TECHNOLOGY

讓人聯想至金屬的灰色，雖是相當適用於電子產品的顏色，但只有灰色會造成單調且老氣的印象。若想營造出讓人難以捉摸的不可思議氛圍，可以將偏暗的冷色系與灰色搭配使用。

1

KEY COLOR /// **SKY BLUE**

目標客群：中小學生的家長

偏黃的綠色給人安心、安全的印象，黃色也和橘色相當適配，是能夠展現出清爽、年輕感的配色。

COLOR BALANCE ///

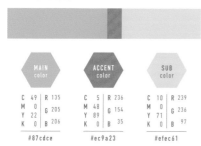

| | MAIN color | | | ACCENT color | | | SUB color | |
|---|---|---|---|---|---|---|---|---|---|
| C | 49 | R 135 | C | 5 | R 236 | C | 10 | R 239 |
| M | 0 | G 205 | M | 48 | G 154 | M | 0 | G 236 |
| Y | 22 | B 206 | Y | 89 | B 35 | Y | 71 | B 97 |
| K | 0 | | K | 0 | | K | 0 | |

#87cdce　　　#ec9a23　　　#efec61

COLOR PATTERN ///

2

KEY COLOR /// **EMERALD GREEN**

目標客群：學生

新鮮的翡翠綠推薦用於以清新學生為取向的產品，再用灰色作為強調色，效果就不會顯得太強烈。

COLOR BALANCE ///

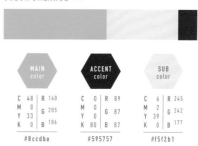

| | MAIN color | | | ACCENT color | | | SUB color | |
|---|---|---|---|---|---|---|---|---|---|
| C | 48 | R 140 | C | 0 | R 89 | C | 6 | R 245 |
| M | 0 | G 205 | M | 0 | G 87 | M | 2 | G 242 |
| Y | 33 | B 186 | Y | 0 | B 87 | Y | 39 | B 177 |
| K | 0 | | K | 80 | | K | 0 | |

#8ccdba　　　#595757　　　#f5f2b1

COLOR PATTERN ///

以下介紹用冷色系作為主色
並針對不同客群的配色範例

3

KEY COLOR /// **COBALT BLUE**
目標客群：喜歡趕流行的消費者

面向對於最新產品及流行相當敏銳的客群，
充滿神祕感的鈷藍色和紫紅色是最佳選擇，
這樣的配色能激發好奇心及消費意願。

COLOR BALANCE ///

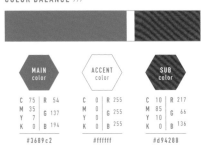

MAIN color		ACCENT color		SUB color	
C 75	R 54	C 0	R 255	C 10	R 217
M 35	G 137	M 0	G 255	M 85	G 66
Y 7	B 194	Y 0	B 255	Y 0	B 136
K 0		K 0		K 0	
#3689c2		#ffffff		#d9428B	

COLOR PATTERN ///

4

KEY COLOR /// **SMOKY BLUE**
目標客群：重視品質與穩定的消費者

針對穩重的成熟客群，可使用帶灰色調的煙
燻藍，與低彩度的咖啡色組合使用，便能展
現出知性與典雅的感覺。

COLOR BALANCE ///

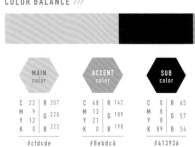

MAIN color		ACCENT color		SUB color	
C 22	R 207	C 48	R 142	C 0	R 65
M 9	G 220	M 13	G 189	M 8	G 57
Y 12	B 222	Y 21	B 198	Y 8	B 54
K 0		K 0		K 89	
#cfdcde		#8ebdc6		#413936	

COLOR PATTERN ///

03 | 酷帥風配色 COOL COLOR

「使用照片中有出現的顏色，來提升照片的魅力吧」

NG

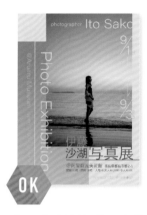

OK

想強調照片的氛圍
＝使用照片中有出現的顏色

若主視覺為照片時，設計的關鍵
便在於如何展現出照片的魅力。
從照片中擷取顏色，將其用在背
景色與文字顏色，有助於增進營
造照片中的氛圍。

POINT

將照片作為設計元素、使用於主視覺的情況相
當常見，但如同 NG 例子所示，若採用與照片
氛圍有所出入的顏色，會顯得不協調，導致版
面中的照片與文字都無法吸引觀者目光停留。
然而在 OK 例子中，畫面的配色是擷取自照片
中的顏色，也因此照片和文字內容可以協調地
融為一體。若想達到這種將照片氛圍放大到最
大程度的效果，可試著聚焦於照片中的顏色。

在決定配色時切記，要稍微站遠一點，客觀地
審視作品整體。在單純觀賞照片時的印象，若
是跟加入文字、經過設計後的印象並無二致，
又或者照片的氛圍有被強化的話，就沒問題；
相反地，若覺得有哪裡不對勁，就表示可能得
重新思考配色。下次為配色感到煩惱時，不妨
試試這樣的方法。

運用照片顏色的不同配色法

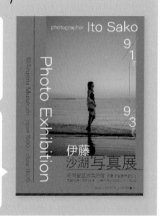

想凸顯照片
＝將照片以外的元素設為無彩色

若想讓彩色照片最為搶眼，可讓其他
元素以無彩色呈現。由於顏色對比強
烈，所以照片會更顯奪目。

想強調文字內容與主題色
＝改以黑白色調呈現照片

以吸引觀者動身前往展覽、實地觀賞
作品的策略來說，在廣告中將照片改
以黑白色調呈現，並強化文字內容與
主題色也不失為一個方法。

Chapter

04

女孩風配色

Contents

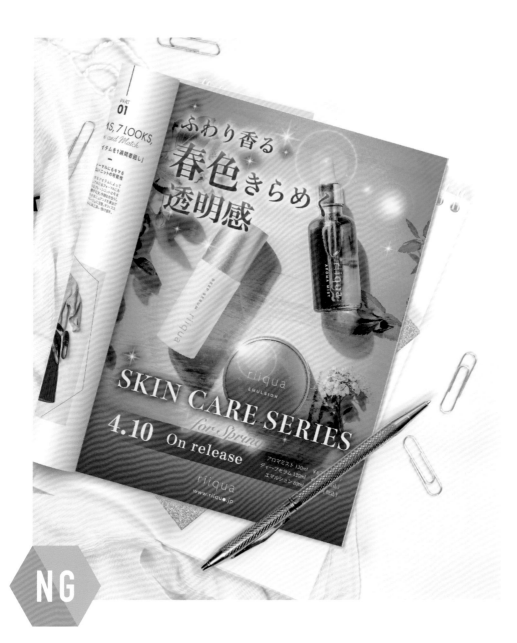

我原本希望讓版面耀眼奪目
但顏色不小心用太深了……

- 鎖定20～30多歲女性客群的保養品廣告
- 希望呈現出廣受女性歡迎的具透明感且耀眼的意象

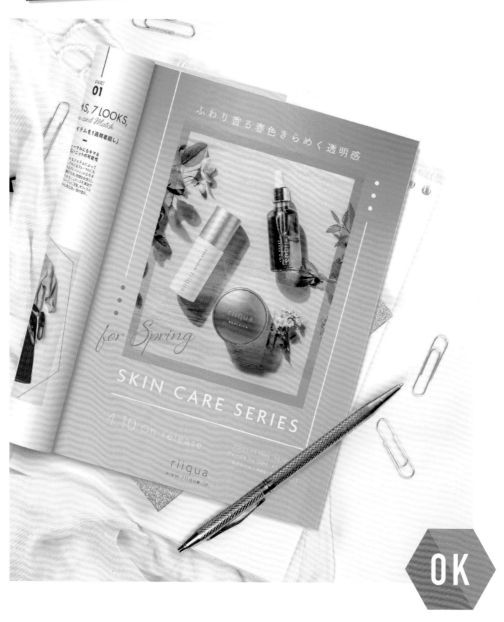

04 ｜ 女孩風配色 GIRLY COLOR

你的作品跟商品概念有落差喔⋯⋯
要不要試著調低對比、改用較柔和的色調呢？

NG

細部裝飾與產品概念不搭

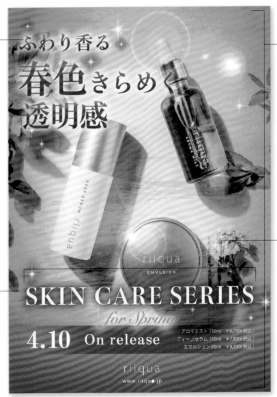

NG1
文字附近的光彩效果和光芒素材太搶眼，導致看不清楚重要的產品。

NG3
濫用漸層和光彩效果反而無法吸引目光，淪為呆板的版面。

NG2
對比強烈的漸層效果給人強烈的滲透印象，與透明感形象相距甚遠。

NG4
選用的字體都充滿氣勢、具有分量，無法感受到春日氣息。

我以為用粉紅色漸層效果就能營造出女人味
原來沒考慮到產品內容是不行的呀

 NG1 過度的光彩效果
細部裝飾比產品本身更搶眼

 NG2 對比過於強烈
營造出的意象與產品效果有所出入

 NG3 濫用漸層效果
過度濫用顯得拖泥帶水且呆板

NG4 沉重的字體
給人宏偉感的字體和季節不搭

OK

帶有透明感的甜美氛圍

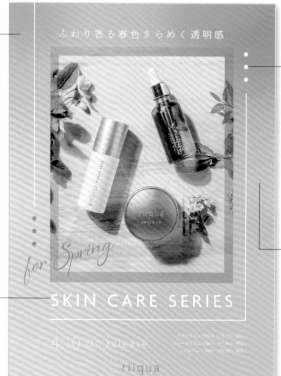

ふわり香る春色きらめく透明感

for Spring

SKIN CARE SERIES

4.10 on release

riiqua
www.riiqua.jp

OK1
對比不會過強，且用淺色調做出的漸層效果帶有透明感，最適合少女風格。

OK2
文字整體選用細黑體字，因此顯得輕盈，成功襯托出產品。

OK3
捨棄光彩與閃耀效果，採用簡單的單色素材也能構成亮點。

OK4
即便是在暖色系中加入了冷色系顏色，只要色調一致便能自然融合，做出美麗的漸層效果。

配色POINT!

若想營造出透明感
推薦使用有粉彩色的漸層效果

Before
COSMETICS

After ↓

COSMETICS

漸層效果乍看之下很講究技術，其實只要用粉彩色便能輕鬆搞定。做出美觀的淺色漸層效果的訣竅是，①顏色不要太深，②避免使用彩度低的濁色。

1

KEY COLOR /// **CHERRY PINK**
柔和的晨光

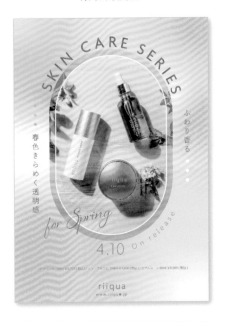

此範例中呈現出折射光線般的漸層效果，甜美的粉紅、黃、藍組合是少女風設計中的標準配色。

COLOR BALANCE ///

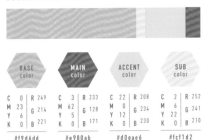

BASE color	MAIN color	ACCENT color	SUB color
C 0 R 249	C 3 R 233	C 22 R 208	C 2 R 252
M 23 G 214	M 62 G 128	M 0 G 234	M 6 G 241
Y 6 B 221	Y 5 B 171	Y 12 B 230	Y 22 B 210
K 0	K 0	K 0	K 0
#f9d6dd	#e980ab	#d0eae6	#fcf1d2

COLOR PATTERN ///

2

KEY COLOR /// **CORAL ORANGE**
耀眼的陽光

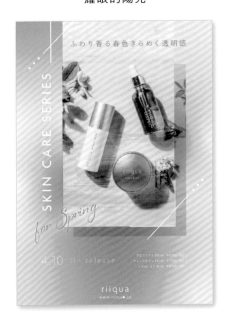

以多個同色系橘色建構出的漸層效果，給人能量充沛的意象，是能讓人感受到太陽光線的正向顏色。

COLOR BALANCE ///

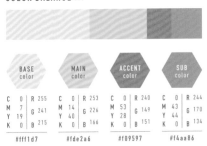

BASE color	MAIN color	ACCENT color	SUB color
C 0 R 255	C 0 R 253	C 0 R 240	C 0 R 244
M 7 G 241	M 14 G 226	M 53 G 149	M 43 G 170
Y 19 B 215	Y 40 B 166	Y 28 B 151	Y 44 B 134
K 0	K 0	K 0	K 0
#fff1d7	#fde2a6	#f09597	#f4aa86

COLOR PATTERN ///

運用女生最喜歡的粉彩色來製作漸層效果
便可營造出浪漫的情境喔

3

KEY COLOR /// **LAVENDER**
夢幻的向晚時光

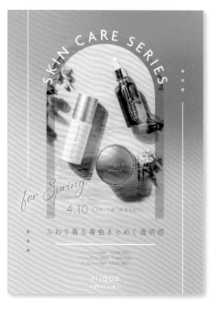

淺紫色與粉色相當適配，這樣的漸層效果讓
人聯想到傍晚或夜晚時分，那種既曖昧又夢
幻的光景。

COLOR BALANCE ///

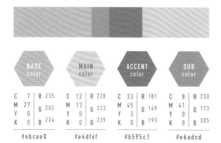

BASE color	MAIN color	ACCENT color	SUB color
C 7 R 235 M 27 G 202 Y 0 K 0 B 224	C 12 R 228 M 13 G 223 Y 0 K 0 B 239	C 33 R 181 M 45 G 149 Y 3 K 0 B 193	C 8 R 230 M 0 G 173 Y 0 K 0 B 205
#ebcae0	#e4dfef	#b595c1	#e6adcd

COLOR PATTERN ///

4

KEY COLOR /// **PALE BLUE**
宜人春風吹拂過的夜晚

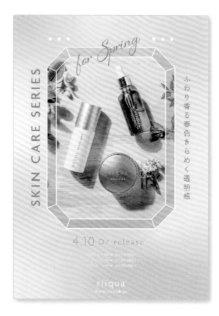

以透明感的藍為主色的配色，淡化掉甜美
感，給人穩重的印象。加入些許粉紅色便能
營造出帶有溫度感的少女風格氛圍。

COLOR BALANCE ///

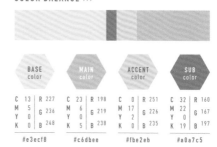

BASE color	MAIN color	ACCENT color	SUB color
C 13 R 227 M 5 G 236 Y 0 K 0 B 248	C 23 R 198 M 6 G 219 Y 0 K 0 B 238	C 0 R 251 M 17 G 226 Y 2 K 0 B 235	C 32 R 160 M 22 G 167 Y 0 K 19 B 197
#e3ecf8	#c6dbee	#fbe2eb	#a0a7c5

COLOR PATTERN ///

04 ｜ 女孩風配色 GIRLY COLOR

101

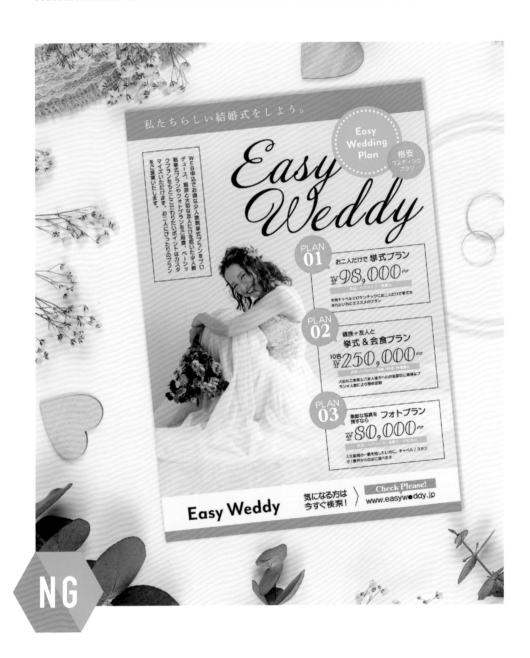

為了強調出華麗感
我用鮮豔的色調來完成設計！

- 由於是婚禮顧問公司的宣傳，所以希望走華麗、充滿女人味的路線
- 目的在於宣傳低價方案，主要客群鎖定於年輕情侶

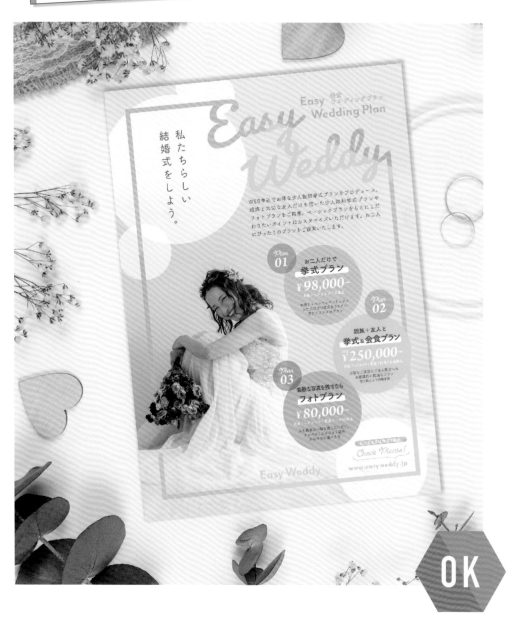

04 ｜ 女孩風配色 GIRLY COLOR

顏色過於強烈鮮豔，顯得正經八百……
要不要試著調高明度來營造較柔和的印象？

NG

強烈鮮豔的色調，顯得很古板

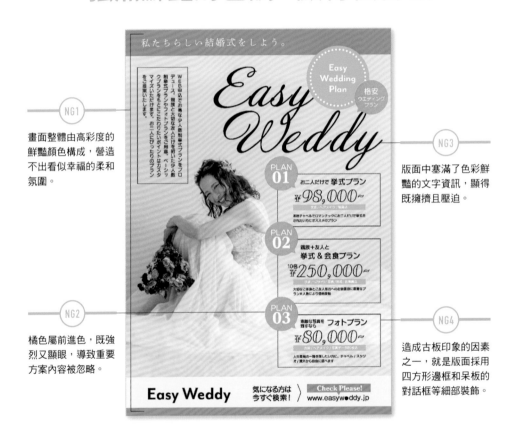

NG1

畫面整體由高彩度的鮮豔顏色構成，營造不出看似幸福的柔和氛圍。

NG3

版面中塞滿了色彩鮮豔的文字資訊，顯得既擁擠且壓迫。

NG2

橘色屬前進色，既強烈又顯眼，導致重要方案內容被忽略。

NG4

造成古板印象的因素之一，就是版面採用四方形邊框和呆板的對話框等細部裝飾。

我以為高彩度的顏色能營造華麗感，沒想到
能否與廣告本身訴求搭配得宜，也很重要

NG1 用色與企業形象不符

鮮豔的顏色不適用於這項案件的廣告傳單

NG2 前進色的用法

不適合的配色導致詳細資訊遭埋沒

NG3 壓迫感

強烈的顏色及留白不足，給人擁擠的印象

NG4 正經八百的細部裝飾

配色問題加上直線式細部裝飾，顯得古板

OK

運用淺色調，營造出浪漫氛圍

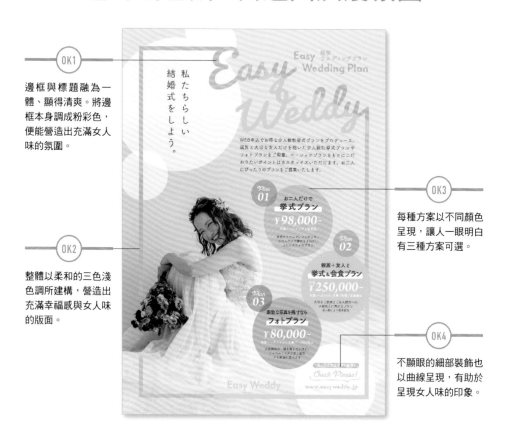

OK1

邊框與標題融為一體、顯得清爽。將邊框本身調成粉彩色，便能營造出充滿女人味的氛圍。

OK2

整體以柔和的三色淺色調所建構，營造出充滿幸福感與女人味的版面。

OK3

每種方案以不同顏色呈現，讓人一眼明白有三種方案可選。

OK4

不顯眼的細部裝飾也以曲線呈現，有助於呈現女人味的印象。

配色POINT!

想營造充滿女人味的浪漫氛圍時
建議使用淺色調

Before
feminine

↓

After
feminine

有時設計的重點不在於成品有多搶眼，而是在於如何強化廣告本身的氛圍。碰上目標客群為年輕女性、且必須像範例的婚禮顧問公司一樣主打幸福感時，請務必試著選用高明度的顏色。

配合季節的
關鍵色配色法

1

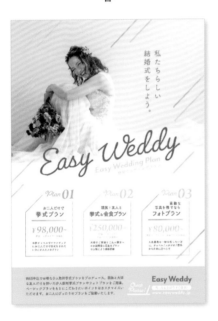

將高明度、青春感的綠色與柔和的粉紅色搭配，能營造出聯想至春日暖陽的版面，由色相一致的色彩組成的漸層也相當加分。

COLOR BALANCE ///

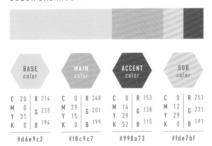

BASE color	MAIN color	ACCENT color	SUB color
C 20 R 214	C 0 R 248	C 0 R 153	C 0 R 253
M 0 G 233	M 29 G 201	M 14 G 138	M 12 G 231
Y 31 B 194	Y 15 B 199	Y 29 B 115	Y 29 B 191
K 0	K 0	K 52	K 0
#d6e9c2	#f8c9c7	#998a73	#fde7bf

COLOR PATTERN ///

2

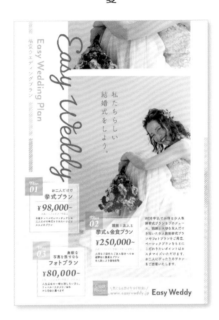

用帶有幸福感的奶油黃為主色，再以淺藍色點綴，便可營造出雪酪般的清爽陽光氛圍。

COLOR BALANCE ///

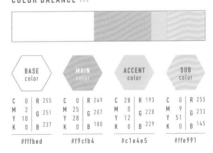

BASE color	MAIN color	ACCENT color	SUB color
C 0 R 255	C 0 R 249	C 28 R 193	C 0 R 255
M 2 G 251	M 25 G 207	M 0 G 228	M 9 G 233
Y 10 B 237	Y 28 B 180	Y 12 B 229	Y 51 B 145
K 0	K 0	K 0	K 0
#fffbed	#f9cfb4	#c1e4e5	#ffe991

COLOR PATTERN ///

保有女人味風格路線的同時
只要換組配色，就能營造出季節感喔

3
KEY COLOR /// **BROWN**
秋

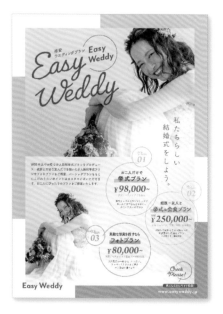

以暗紅色調的咖啡色為主色，搭配暖色系建構版面，能呈現暖和又穩重的秋季感。採用淺色調就不會折損版面中的女性化意象。

COLOR BALANCE ///

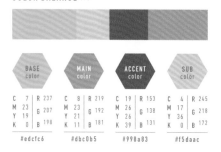

BASE color	MAIN color	ACCENT color	SUB color
C 7 R 237	C 8 R 219	C 19 R 153	C 4 R 245
M 23 G 207	M 23 G 192	M 26 G 138	M 17 G 218
Y 19 B 198	Y 21 B 181	Y 46 B 131	Y 6 B 172
K 0	K 11	K 39	K 0
#edcfc6	#dbc0b5	#998a83	#f5daac

COLOR PATTERN ///

4
KEY COLOR /// **BABY BLUE**
冬

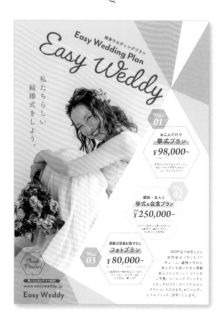

偏黃的淺藍色不會有過度的冰冷感，可營造出帶透明感的冬季氛圍，與淺紫色的適配度更是一絕。

COLOR BALANCE ///

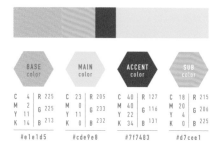

BASE color	MAIN color	ACCENT color	SUB color
C 4 R 225	C 23 R 205	C 40 R 127	C 18 R 215
M 2 G 225	M 0 G 233	M 40 G 116	M 20 G 206
Y 11 B 213	Y 11 B 232	Y 22 B 131	Y 4 B 225
K 14	K 0	K 34	K 0
#e1e1d5	#cde9e8	#7f7483	#d7cee1

COLOR PATTERN ///

04 | 女孩風配色 GIRLY COLOR

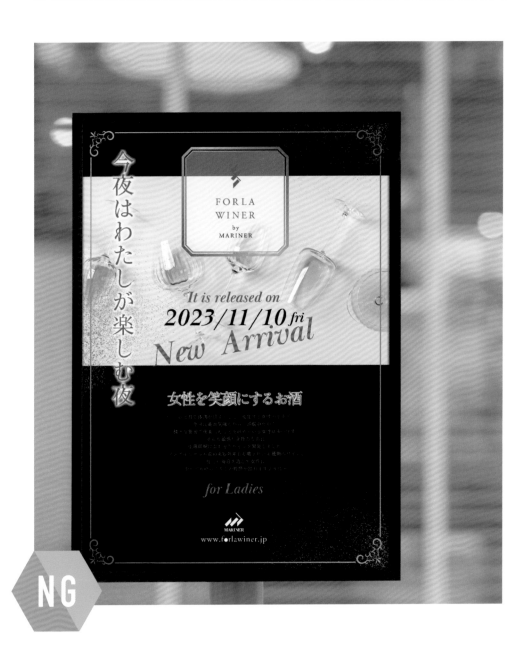

我利用邊框呈現細緻感
並選了貼近葡萄酒的華麗配色！

- 老字號葡萄酒商推出主打女性客群的新產品
- 由於是配合女性細膩味覺的酒品，希望主打細緻感與高品味

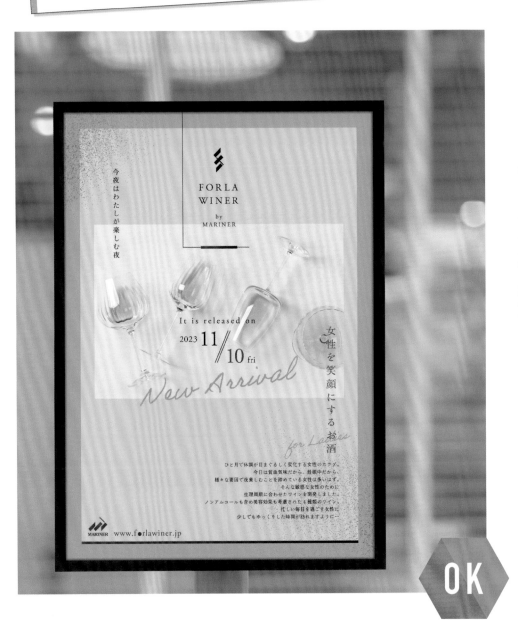

你的設計未免也太莊嚴隆重了吧？
想呈現細緻感的話，用輕盈一點的顏色會更好喔

NG

莊嚴隆重的設計，不符合產品概念

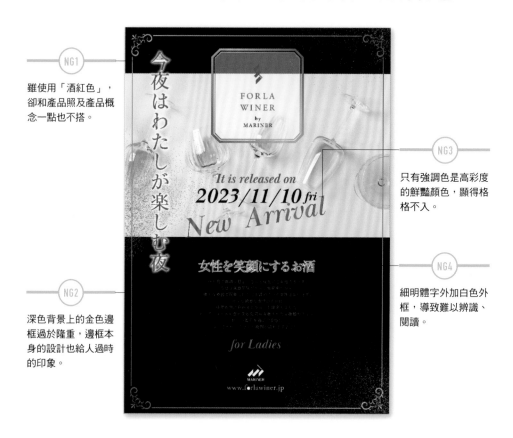

NG1
雖使用「酒紅色」，卻和產品照及產品概念一點也不搭。

NG2
深色背景上的金色邊框過於隆重，邊框本身的設計也給人過時的印象。

NG3
只有強調色是高彩度的鮮豔顏色，顯得格格不入。

NG4
細明體字外加白色外框，導致難以辨識、閱讀。

原來配色必須符合產品概念才行呀
我選的配色只適用純粹宣傳紅酒的情況

NG1 過於隆重的配色
深色不適用於欲呈現細緻感的版面

NG2 過度裝飾的邊框
邊框和金色漸層效果都顯得過於沉重

NG3 過強的強調色
強調色的彩度有異於其他顏色，顯得突兀

NG4 不適當的文字加工
不必要的文字外框效果導致難以閱讀

OK

輕巧並帶有女人味的優雅感

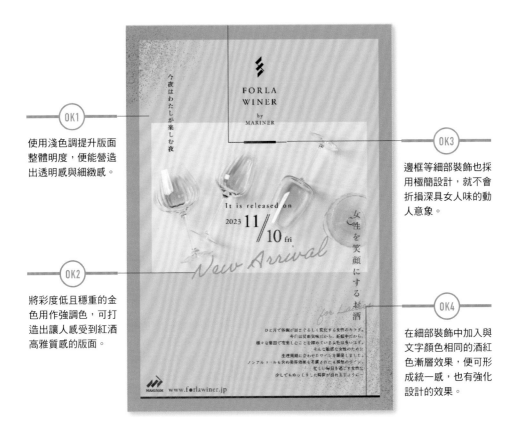

OK1

使用淺色調提升版面整體明度，便能營造出透明感與細緻感。

OK2

將彩度低且穩重的金色用作強調色，可打造出讓人感受到紅酒高雅質感的版面。

OK3

邊框等細部裝飾也採用極簡設計，就不會折損深具女人味的動人意象。

OK4

在細部裝飾中加入與文字顏色相同的酒紅色漸層效果，便可形成統一感，也有強化設計的效果。

若想呈現出細緻感
可試著搭配具透明感的高明度顏色

Before
Elegant

After ↓
Elegant

深色配色雖適用於營造高級感，但卻不適合企圖呈現細緻感的情況。若想呈現出女性的優雅感，可選用高明度的顏色為底色，再加入深色來強化設計，就能讓版面顯得協調喔。

呈現不同情緒狀態的
關鍵色配色法

1

KEY COLOR /// **GRAY**
平穩的情緒

灰色具有為不安的情緒帶來穩定內心的效果，可以打動內心細膩的女性。

COLOR BALANCE ///

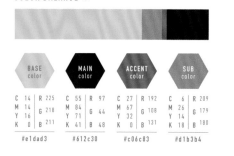

BASE color	MAIN color	ACCENT color	SUB color
C 14 R 225	C 55 R 97	C 27 R 192	C 6 R 209
M 14 G 218	M 84 G 44	M 67 G 108	M 26 G 179
Y 16 B 211	Y 71 B 48	Y 14 B 131	Y 14 B 180
K 0	K 41	K 0	K 18
#e1dad3	#612c30	#c06c83	#d1b3b4

COLOR PATTERN ///

2

KEY COLOR /// **APRICOT**
無拘無束的氛圍

呈現淺橘色的杏色能讓情緒感到高昂，當消費者在充滿好奇心的情況下看到這種顏色，可達成激發衝動購物的效果。

COLOR BALANCE ///

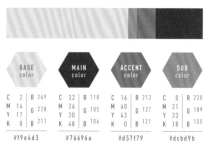

BASE color	MAIN color	ACCENT color	SUB color
C 2 R 249	C 32 R 118	C 16 R 213	C 0 R 220
M 14 G 228	M 36 G 105	M 60 G 127	M 21 G 189
Y 17 B 211	Y 43 B 106	Y 43 B 121	Y 33 B 155
K 0	K 48	K 0	K 18
#f9e4d3	#76696a	#d57f79	#dcbd9b

COLOR PATTERN ///

這篇以具備透明感的優雅配色為主題
介紹可貼近女性細膩情緒狀態的配色喔

3

KEY COLOR /// **GREEN**
營造安全感、和平感

綠色可以減緩緊張情緒，在情緒穩定的狀態
下看到綠色，能激發出消費者使用產品來營
造放鬆時刻的渴望。

COLOR BALANCE ///

BASE color	MAIN color	ACCENT color	SUB color
C 7 / R 240	C 19 / R 215	C 10 / R 229	C 49 / R 125
M 10 / G 232	M 2 / G 234	M 37 / G 177	M 42 / G 122
Y 9 / B 229	Y 17 / B 220	Y 31 / B 163	Y 36 / B 126
K 0	K 0	K 0	K 22
#f0e8e5	#d7eadc	#e5b1a3	#7d7a7e

COLOR PATTERN ///

4

KEY COLOR /// **LAVENDER**
身心療癒

消費者在壓力山大的情況下，看到薰衣草色
能獲得放鬆，平時也會因想尋求療癒而購買
產品。薰衣草色也能營造出高貴的意象。

COLOR BALANCE ///

BASE color	MAIN color	ACCENT color	SUB color
C 19 / R 212	C 71 / R 69	C 42 / R 162	C 5 / R 243
M 22 / G 201	M 80 / G 46	M 72 / G 91	M 13 / G 228
Y 6 / B 219	Y 53 / B 67	Y 0 / B 161	Y 0 / B 228
K 0	K 42	K 0	K 0
#d4c9db	#452e43	#a25ba1	#f3e4e4

COLOR PATTERN ///

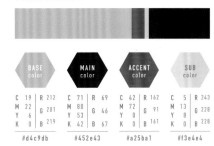

04 | 女孩風配色 GIRLY COLOR

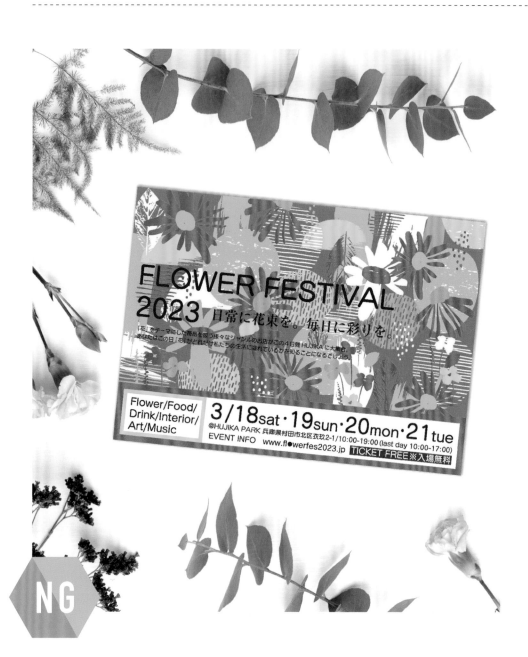

FLOWER FESTIVAL
2023 日常に花束を。毎日に彩りを。

Flower/Food/
Drink/Interior/
Art/Music

3/18sat・19sun・20mon・21tue
@HUJIKA PARK 兵庫県村田市北区衣玖2-1/10:00-19:00 (last day 10:00-17:00)
EVENT INFO　www.fl●werfes2023.jp　TICKET FREE ※入場無料

NG

我為了讓版面顯得自然，便加入咖啡色
沒想到卻亂糟糟的，難以閱讀⋯⋯

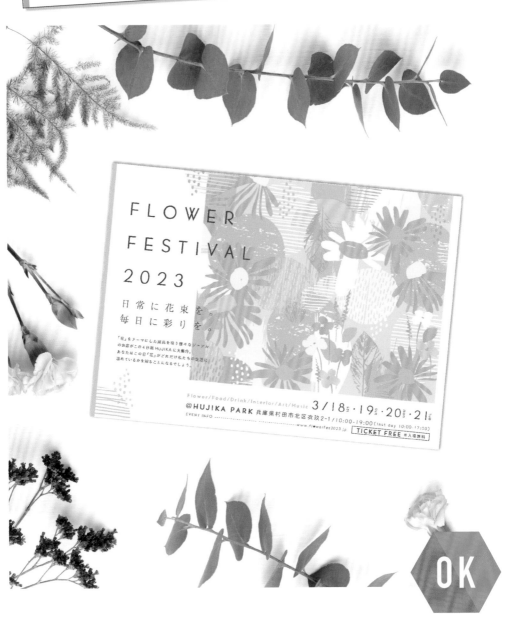

你的作品中既有清色又有濁色，很不協調
可試著只採用濁色來建構版面

NG

明清色 × 濁色，顯得眼花撩亂

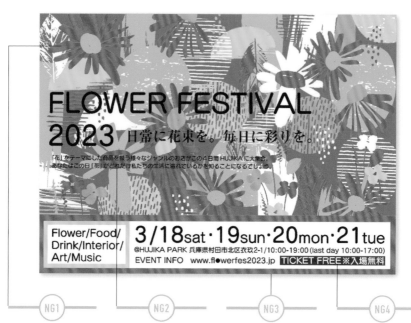

FLOWER FESTIVAL
2023 日常に花束を。 毎日に彩りを。

「花」をテーマにした商品を扱う様々なジャンルのお店がこの4日間 HUJIKA に大集合。
あなたはこの日「花」がどれだけ私たちの生活に溢れているかを知ることになるでしょう。

Flower/Food/
Drink/Interior/
Art/Music

3/18sat · 19sun · 20mon · 21tue

@HUJIKA PARK 兵庫県村田市北区衣玖2-1/10:00-19:00 (last day 10:00-17:00)
EVENT INFO www.fl●werfes2023.jp TICKET FREE※入場無料

NG1

帶灰色調的咖啡色
（濁色）跟高彩度的
粉紅色及黃綠色（明
清色）同時出現，欠
缺統一感。

NG2

背景圖案跟文字的色
調太接近，導致難以
閱讀。

NG3

可理解想讓文字顯眼
的設計心態，但加上
外框形成了一板一眼
的明確界線，顯得格
格不入。

NG4

將紅色用於重要資訊
上雖好，但在此處單
一重點式的使用，顯
得相當突兀。

我一直以為「自然＝加入咖啡色」
沒想到只要得宜運用自然界中的顏色就可以了！

NG1 明清色
×濁色

明清色和濁色同時出
現，顯得不協調

NG2 難以閱讀
的文字

使用的顏色都過於強
烈，難以閱讀

NG3 一板一眼
的細部裝飾

一板一眼的細部裝
飾，與圖案風格不合

NG4 突兀的
強調色

為吸引目光而用的紅
色，與作品氛圍不搭

OK

單純運用濁色，營造出自然的氛圍

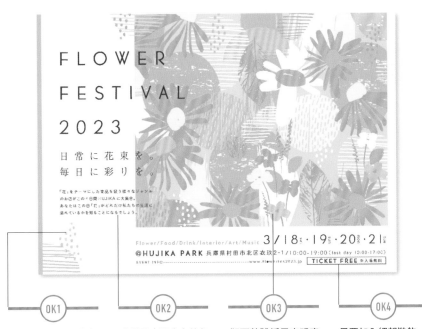

OK1
在文字資訊周邊留白，並隨興加入圖案，便能營造出統一的風格。

OK2
由於圖案跟文字的色調在明度上有落差，所以跟圖案重疊的文字也很好閱讀。

OK3
版面整體採用高明度的濁色，即便用色量再多也不顯得亂糟糟，保有自然風格。

OK4
只要加入細部裝飾，就算不改變顏色，也能夠吸引目光。

配色POINT！

碰上使用插圖且用色較多的情況
從濁色與清色之間二選一，就不會失手

Before

After ↓

清色指的是「在純色中加入白色或黑色後的顏色」，加入白色便是明清色，加入黑色則為暗清色；濁色指的是「在純色中加入灰色後的顏色」。使用的色數較多時，組合使用同為清色或同為濁色的顏色，就能順利整合版面、建構出完整的風格喔。

各色配色法

1 KEY COLOR
LIGHT GREEN

目標客群：10多歲消費者

使用屬於明清色的淺綠色來建構版面，便能打造出既可愛又年輕的印象，是最適合正值青春10多歲年輕人的配色。

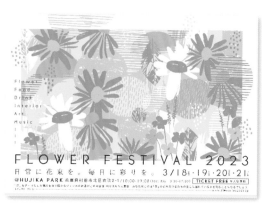

COLOR BALANCE ///

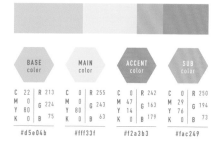

BASE color	MAIN color	ACCENT color	SUB color
C 22 R 213	C 0 R 255	C 0 R 242	C 0 R 250
M 0 G 224	M 0 G 243	M 47 G 163	M 29 G 194
Y 80 B 75	Y 80 B 63	Y 14 B 179	Y 76 B 73
K 0	K 0	K 0	K 0
#d5e04b	#fff33f	#f2a3b3	#fac249

COLOR PATTERN ///

2 KEY COLOR
BABY PINK

目標客群：20多歲消費者

用屬於明清色的淡色調，能呈現出柔和的輕巧感。粉紅色、黃色與藍色的組合，乍聽之下雖過於強烈，但調成淡色調便能建構出柔和的畫面，適合人生正美好的20多歲消費者。

COLOR BALANCE ///

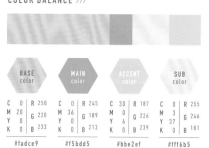

BASE color	MAIN color	ACCENT color	SUB color
C 0 R 250	C 0 R 245	C 30 R 187	C 0 R 255
M 20 G 220	M 36 G 189	M 0 G 226	M 3 G 246
Y 0 B 233	Y 0 B 213	Y 6 B 239	Y 37 B 181
K 0	K 0	K 0	K 0
#fadce9	#f5bdd5	#bbe2ef	#fff6b5

COLOR PATTERN ///

3　KEY COLOR
SOFT LAVENDER

///

目標客群：30多歲消費者

若想呈現出較為穩重的氛圍，建議採用屬於濁色的淺灰色調來建構版面。明度高的濁色可營造出帶有女人味的高雅華麗感。

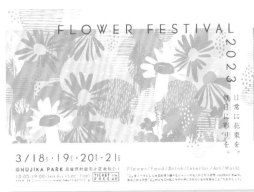

COLOR BALANCE ///

BASE color	MAIN color	ACCENT color	SUB color
C 0　R 255 M 4　G 245 Y 32　B 192 K 0	C 10　R 229 M 16　G 218 Y 0　B 234 K 2	C 0　R 249 M 27　G 203 Y 29　B 177 K 0	C 6　R 230 M 7　G 227 Y 0　B 235 K 8
#fff5c0	#e5daea	#f9cbb1	#e6e3eb

COLOR PATTERN ///

4　KEY COLOR
MISTY PINK

///

目標客群：40多歲消費者

若想呈現出更加溫柔的氛圍，採用暖色系就沒問題。在淺灰色調中以粉紅色為主色來建構版面，便能營造出高尚典雅的感覺。

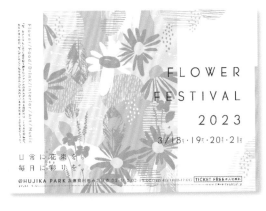

COLOR BALANCE ///

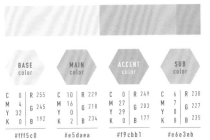

BASE color	MAIN color	ACCENT color	SUB color
C 0　R 254 M 5　G 244 Y 16　B 222 K 1	C 3　R 237 M 26　G 199 Y 17　B 193 K 5	C 3　R 246 M 19　G 218 Y 20　B 201 K 0	C 4　R 235 M 5　G 231 Y 12　B 218 K 9
#fef4de	#edc7c1	#f6dac9	#ebe7da

COLOR PATTERN ///

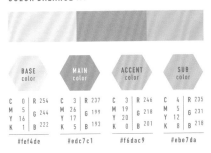

「最『潮』的漸層效果，關鍵在於弱化！」

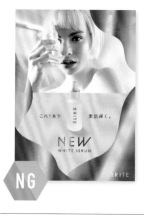

透明感的漸層效果
＝弱化對比

對比強烈的漸層效果給人過時的印象，若想打動現在的年輕人，建議使用對比弱一點的漸層效果，便能建構出帶有透明感的柔和氛圍喔。

POINT

製作漸層效果時，顧及顏色組合的同時，最好也試著去注意對比的強弱。

若像 NG 例子一樣使用對比強烈且用色數量多的漸層效果，就會顯得刺眼讓人感到不舒服；而比照 OK 例子弱化對比並減少用色數量的話，便能營造出帶有透明感並凸顯出色彩之美的柔和氛圍。兩相比較下就能清楚發現不一樣的對比所帶給人的印象也大不相同。尤其是希望設計的版面能打動年輕女性時，建議組合使用同為淺色的顏色。

想要走嬌柔、甜美、自然風格路線時，又或想更進一步強化照片與插圖中的氛圍時，試著使用漸層效果，可能會帶來不一樣的新鮮變化。

先將幾種不同的漸層效果配色形式學起來，往後在設計時會很方便。

好用的雙色漸層效果範例

C0 / M27 / Y11 / K0
R248 / G205 / B208
C29 / M24 / Y0 / K0
R190 / G190 / B223

C0 / M10 / Y60 / K0
R255 / G230 / B122
C35 / M0 / Y30 / K0
R177 / G219 / B194

C0 / M34 / Y47 / K0
R247 / G188 / B136
C42 / M17 / Y0 / K0
R157 / G190 / B229

C24 / M0 / Y14 / K0
R203 / G231 / B226
C24 / M41 / Y0 / K0
R199 / G163 / B203

C0 / M26 / Y9 / K0
R249 / G208 / B212
C21 / M0 / Y47 / K0
R213 / G229 / B159

C47 / M0 / Y20 / K0
R141 / G207 / B210
C0 / M40 / Y0 / K0
R244 / G180 / B208

Chapter

05

分齡風配色

Contents

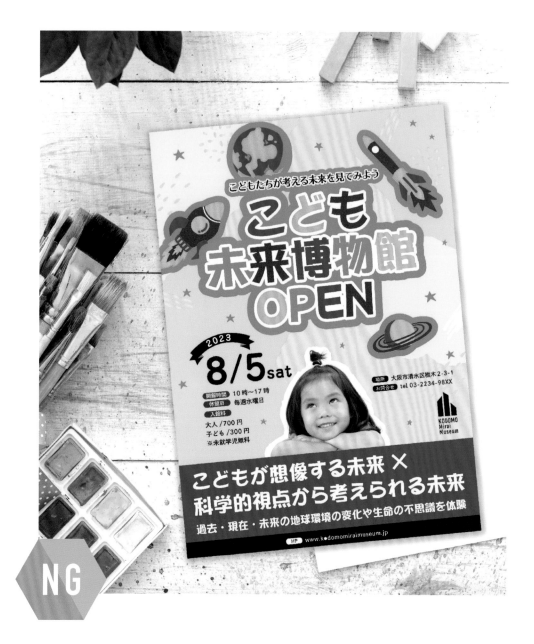

我用柔和的背景，
搭配天真可愛、活力充沛的彩色文字內容！

- 由於是以小學生為目標客群，希望營造童趣、活力又可愛的風格
- 希望呈現出充滿創意的自由靈活氛圍

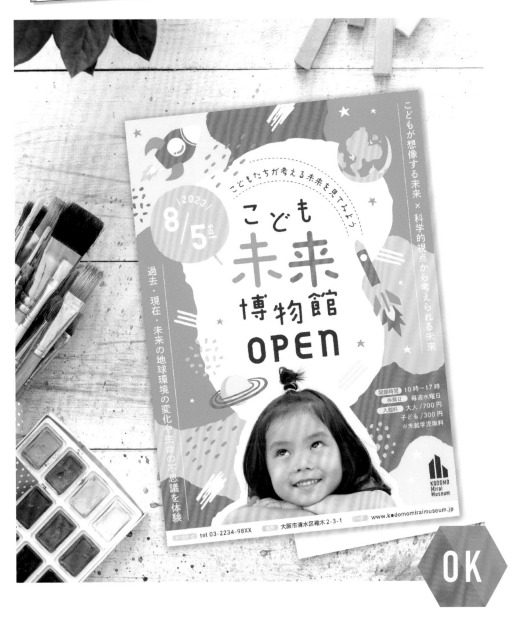

你營造的氛圍未免也太風馬牛不相及了⋯⋯
版面整體的元素，都得將目標客群納入考量

NG

背景色與文字色的氛圍各自為營

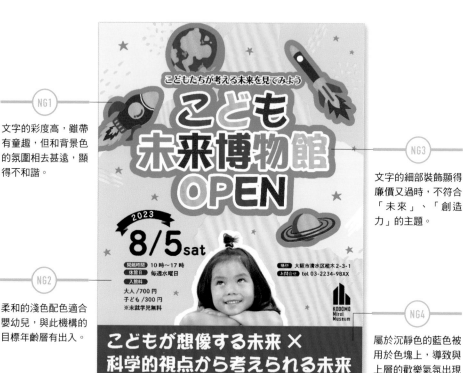

NG1

文字的彩度高，雖帶有童趣，但和背景色的氛圍相去甚遠，顯得不和諧。

NG3

文字的細部裝飾顯得廉價又過時，不符合「未來」、「創造力」的主題。

NG2

柔和的淺色配色適合嬰幼兒，與此機構的目標年齡層有出入。

NG4

屬於沉靜色的藍色被用於色塊上，導致與上層的歡樂氣氛出現落差，熱鬧度不足。

原來以小朋友為取向的顏色中，
適用於嬰幼兒跟小學生的配色是不一樣的呀……

NG1 相異的氛圍

背景色和文字色呈現出的印象，差距過大

NG2 目標客群錯亂

背景色不適用於目標年齡層

NG3 過時的細部裝飾

細部裝飾有種老氣的設計感，缺乏趣味

NG4 沉靜色的使用處

欲傳達興奮感時，沉靜色並不適用

OK

具備統一感，既歡欣又充滿童趣

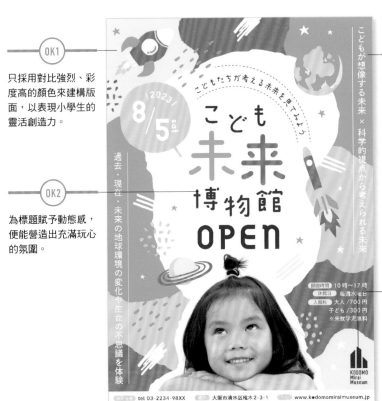

OK1
只採用對比強烈、彩度高的顏色來建構版面，以表現小學生的靈活創造力。

OK2
為標題賦予動態感，便能營造出充滿玩心的氛圍。

OK3
為了確保主標的能見度、並讓人留下印象，文案採取簡單的配置，將資訊的優先順序明確定位。

OK4
以灰色取代黑色來作為文字的基本色，可呈現出柔和的印象。

配色POINT!

設計以小學生為取向的廣告時，用鮮豔的顏色來建構版面就沒問題

Before

↓

After

製作廣告時有個要點，就是在配色時必須意識到目標客群的存在。而當目標客群為小學生時，彩度和明度均高的明色調配色會是最佳選擇。此外，版面整體的元素是否都契合對象年齡層這點，也相當重要喔。

1

將帶有神祕印象的紫色與會聯想至天空的
藍色加以組合，便能呈現出宇宙的意象。建
議可加入帶綠色調的亮黃色作為亮點。

COLOR BALANCE ///

BASE color	MAIN color	ACCENT color	SUB color
C 78 R 54 M 47 G 118 Y 0 B 188 K 0	C 0 R 232 M 82 G 76 Y 0 B 149 K 0	C 11 R 238 M 0 G 233 Y 92 B 0 K 0	C 41 R 164 M 91 G 45 Y 0 B 139 K 0
#3676bc	#e84c95	#eee900	#a42d8b

COLOR PATTERN ///

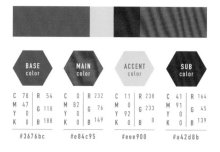

2

想呈現出希望與幸福感時，最適合使用橘色
和粉紅色。用暖色系來建構畫面，可營造出
充滿希望的孩童意象。

COLOR BALANCE ///

BASE color	MAIN color	ACCENT color	SUB color
C 0 R 248 M 35 G 181 Y 100 B 0 K 0	C 0 R 255 M 10 G 225 Y 100 B 0 K 0	C 0 R 239 M 57 G 141 Y 15 B 165 K 0	C 0 R 255 M 9 G 235 Y 40 B 170 K 0
#f8b500	#ffe100	#ef8da5	#ffebaa

COLOR PATTERN ///

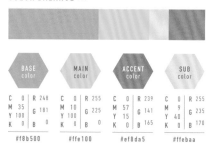

以鎖定小學生客群的鮮豔配色為基礎
挑選適合主題的顏色，便可打造出各種不同的世界喔

3

KEY COLOR /// **BLUE** × **GRAY**
科學

若想呈現出科學或哲學的意象，建議使用灰色與淺藍色。若想再強化知性度，可將藍色調較強的灰色也用於文字上。

COLOR BALANCE ///

BASE color	MAIN color	ACCENT color	SUB color
C 57 R 106	C 64 R 93	C 0 R 255	C 7 R 194
M 0 G 197	M 0 G 184	M 0 G 241	M 0 G 201
Y 20 B 208	Y 79 B 93	Y 96 B 0	Y 0 B 205
K 0	K 0	K 0	K 28
#6ac5d0	#5db85d	#fff100	#c2c9cd

COLOR PATTERN ///

4

KEY COLOR /// **BLUE** × **YELLOW**
夜空

在組合了深淺不一的藍色畫面中加入黃色作為強調色的話，便能營造出讓人聯想至星空的版面，是相當契合小朋友創造力的配色。

COLOR BALANCE ///

BASE color	MAIN color	ACCENT color	SUB color
C 36 R 173	C 90 R 0	C 0 R 254	C 90 R 31
M 0 G 219	M 34 G 129	M 18 G 212	M 73 G 68
Y 15 B 222	Y 18 B 178	Y 100 B 0	Y 0 B 147
K 0	K 0	K 0	K 13
#addbde	#0081b2	#fed400	#1f4493

COLOR PATTERN ///

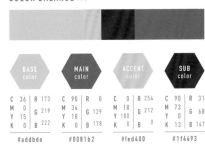

05 | 分齡風配色 AGE COLOR

我原本想營造充滿知性的意象
但怎麼顯得這麼老氣呢？

- 希望能誘發10～20多歲學生的興趣
- 最好能呈現出充滿知性、同時迎向美好未來這種希望洋溢的氛圍

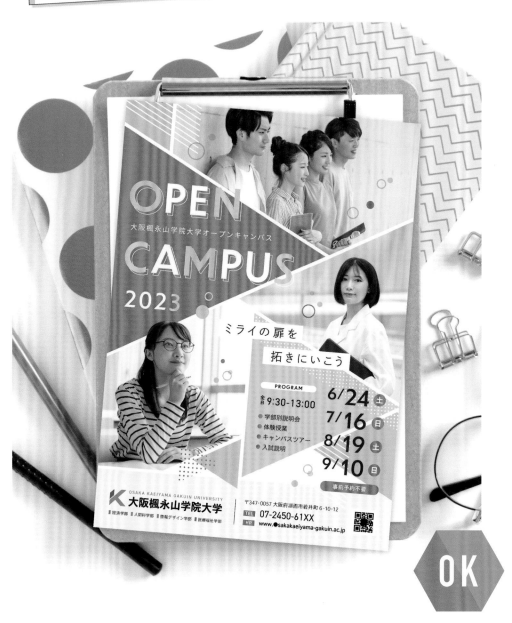

OK

加入圖形的發想很不錯
可改用更華麗的顏色，營造年輕的印象

NG

配色成熟，適用於中年男性

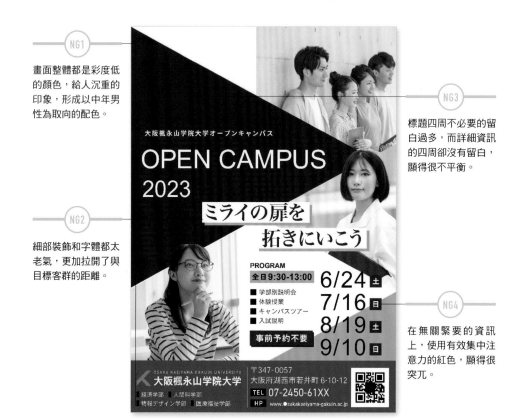

NG1
畫面整體都是彩度低的顏色，給人沉重的印象，形成以中年男性為取向的配色。

NG2
細部裝飾和字體都太老氣，更加拉開了與目標客群的距離。

NG3
標題四周不必要的留白過多，而詳細資訊的四周卻沒有留白，顯得很不平衡。

NG4
在無關緊要的資訊上，使用有效集中注意力的紅色，顯得很突兀。

原來彩度低的深色不適用於年輕人呀

NG1 過於老氣的顏色
低彩度的顏色組合，適用於中年男性

NG2 過時的呈現手法
細部裝飾跟字體都顯得老氣

NG3 不均衡的留白空間
未能善用留白的效果

NG4 突兀的強調色
強調色未被有效利用

OK

傳遞出青春與知性感

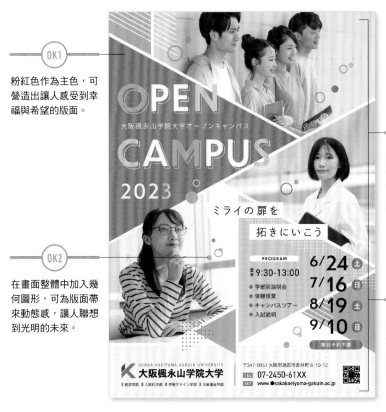

OK1

粉紅色作為主色，可營造出讓人感受到幸福與希望的版面。

OK2

在畫面整體中加入幾何圖形，可為版面帶來動態感，讓人聯想到光明的未來。

OK3

使用明亮的暖色系顏色來建構整體畫面，可營造出青春又華麗的印象。

OK4

選用灰色作為輔助色，就不會顯得過於孩子氣，呈現出具有知性感的穩重氛圍。

配色POINT！

只要變化輔助色
就能達成打動年輕人的多元設計喔

Before
CAMPUS

↓

After
CAMPUS

若誤以為以年輕人為取向的設計，只須採用高彩度顏色來建構版面的話，很有可能會形成幼稚的印象。但只要在畫面中加入一個像是灰色或米色等的低彩度顏色，就能營造出具有適當穩重感且充滿知性的版面喔。

適合不同大學科系的
關鍵色配色法

1

KEY COLOR /// **BLUE**
理工科大學

給人知性印象的冷色系顏色，跟理工科的意象絕配，再加入黃色作為強調色，可營造出符合大學生的青春印象。

COLOR BALANCE ///

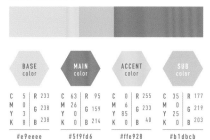

BASE color	MAIN color	ACCENT color	SUB color
C 5 R 233 M 0 G 238 Y 8 B 238 K 8	C 63 R 95 M 26 G 159 Y 0 B 214 K 0	C 0 R 255 M 6 G 233 Y 85 B 40 K 0	C 35 R 177 M 0 G 219 Y 25 B 203 K 0
#e9eeee	#5f9fd6	#ffe928	#b1dbcb

COLOR PATTERN ///

2

KEY COLOR /// **PINK**
女子大學

粉紅色和淺藍色，是以女性為取向的設計中的基本用色。帶有透明感的淺藍色，可愛之餘也給人清新的印象。

COLOR BALANCE ///

BASE color	MAIN color	ACCENT color	SUB color
C 9 R 236 M 3 G 243 Y 0 B 251 K 0	C 0 R 244 M 41 G 177 Y 11 B 191 K 0	C 0 R 236 M 68 G 114 Y 30 B 132 K 0	C 38 R 167 M 0 G 218 Y 13 B 225 K 0
#ecf3fb	#f4b1bf	#ec7284	#a7dae1

COLOR PATTERN ///

3

設計相關大學

使用落在色相環三等分位置上的顏色進行
配色,可呈現出創意力滿點的意象。拉高主
色的占比就不容易顯得孩子氣。

COLOR BALANCE ///

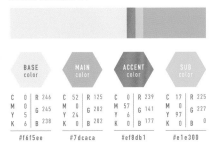

BASE color	MAIN color	ACCENT color	SUB color
C 0 R 246	C 52 R 125	C 0 R 239	C 17 R 225
M 0 G 245	M 0 G 202	M 57 G 141	M 0 G 227
Y 5 B 238	Y 24 B 202	Y 6 B 177	Y 97 B 0
K 6	K 0	K 0	K 0
#f6f5ee	#7dcaca	#ef8db1	#e1e300

COLOR PATTERN ///

4

社會福利相關大學

綠色給人安心與療癒感,是最適合社會福利
科系的顏色。與檸檬黃搭配使用,可同時呈
現出學生的青春感。

COLOR BALANCE ///

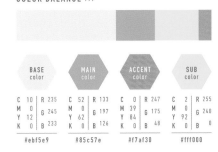

BASE color	MAIN color	ACCENT color	SUB color
C 10 R 235	C 52 R 133	C 0 R 247	C 2 R 255
M 0 G 245	M 0 G 197	M 39 G 175	M 0 G 240
Y 12 B 233	Y 62 B 126	Y 84 B 48	Y 92 B 0
K 0	K 0	K 0	K 0
#ebf5e9	#85c57e	#f7af30	#fff000

COLOR PATTERN ///

05 | 分齡風配色 AGE COLOR

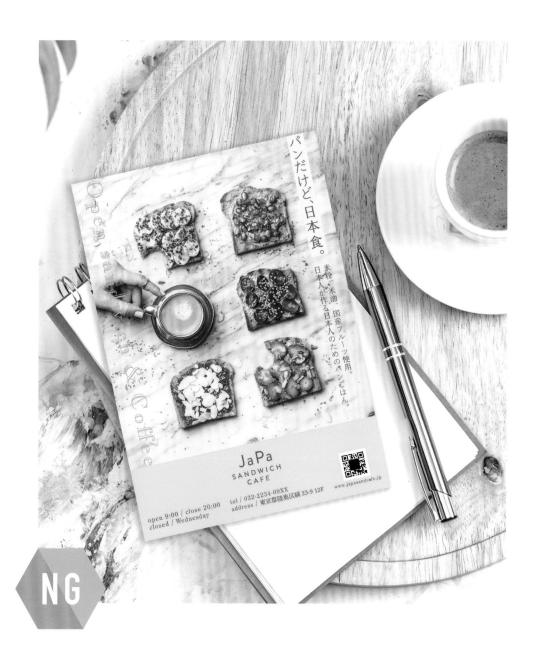

為了呈現柔和的氛圍
我用粉彩色來建構畫面

- 主打注重健康的30多歲客群的咖啡店
- 希望呈現出具有透明感、既穩重又時髦的氛圍

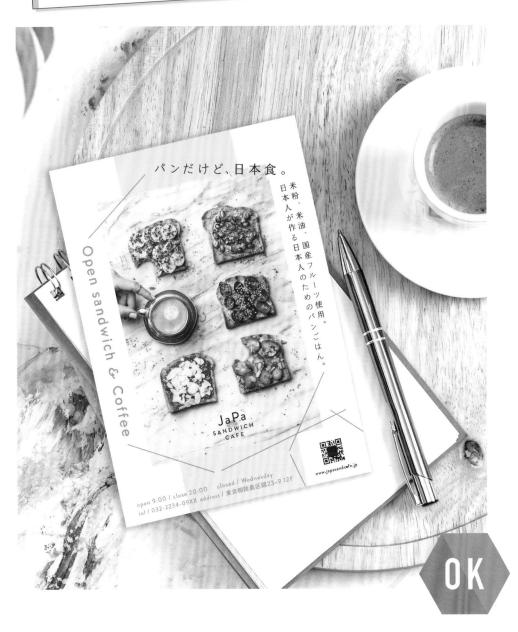

OK

採用柔和的色調是件好事
但對目標客群來說顯得太年輕了

135

NG

粉彩色顯得過於年輕

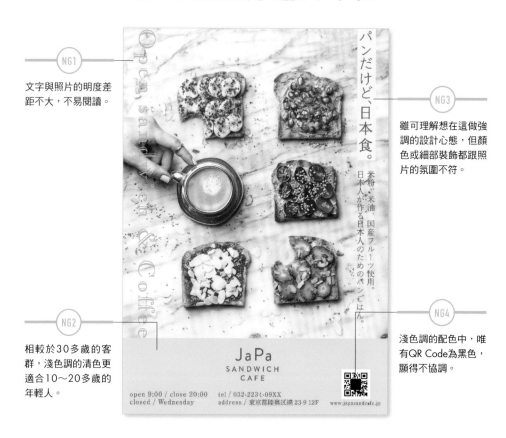

NG1

文字與照片的明度差距不大，不易閱讀。

NG3

雖可理解想在這做強調的設計心態，但顏色或細部裝飾都跟照片的氛圍不符。

NG2

相較於30多歲的客群，淺色調的清色更適合10～20多歲的年輕人。

NG4

淺色調的配色中，唯有QR Code為黑色，顯得不協調。

原來只要調整彩度，
就能精準完成轉向訴求不同客群的設計！

NG1 與照片間的明度差

文字的明度和照片相同，不易閱讀

NG2 過於年輕的用色

粉彩色雖然可愛，卻顯得幼稚

NG3 氛圍不相襯

細部裝飾與顏色，跟照片中的氛圍不符

NG4 特定資訊過於搶眼

黑色被集中用於特定位置上，顯得突兀

OK

利用濁灰色系營造成熟氛圍

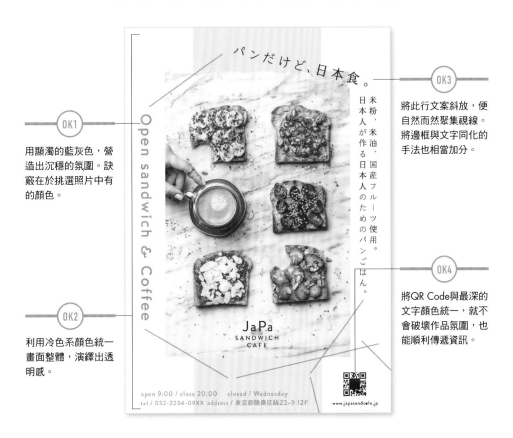

パンだけど、日本食。

Open sandwich & Coffee

米粉、米油、国産フルーツ使用。日本人が作る日本人のためのパンごはん。

JaPa
SANDWICH
CAFE

open 9:00 / close 20:00　closed / Wednesday
tel / 032-2234-09XX　address / 東京都陸奧區絲23-9 12F

www.japasandcafe.jp

OK1

用顯濁的藍灰色，營造出沉穩的氛圍。訣竅在於挑選照片中有的顏色。

OK2

利用冷色系顏色統一畫面整體，演繹出透明感。

OK3

將此行文案斜放，便自然而然聚集視線。將邊框與文字同化的手法也相當加分。

OK4

將QR Code與最深的文字顏色統一，就不會破壞作品氛圍，也能順利傳遞資訊。

配色POINT!

若想營造出成熟穩重的氛圍
可試著善用濁灰色系顏色

Before

CAFE MENU

After ↓

CAFE MENU

濁灰色系就如同其名所示，指的是帶有混濁感、灰撲撲的顏色。濁灰色系顏色囊括亮色到暗色，想營造乾淨或具有透明感的氛圍時，大範圍使用高明度的濁灰色系顏色，便能建構出高尚典雅的氛圍喔。

關鍵色配色法

1

KEY COLOR /// **PINK**
暖色系裝潢的店家

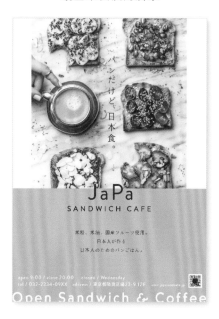

店內沙發或織品類採暖色系的店家,最適合
使用灰粉色,可營造出略顯華美的印象。

2

KEY COLOR /// **GREEN**
內有觀葉植物的店家

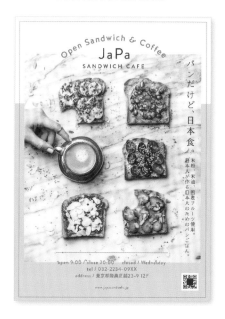

店內若有許多觀葉植物,採用偏亮的灰綠色
為主色,能讓人聯想至沉穩療癒的空間。

COLOR BALANCE ///

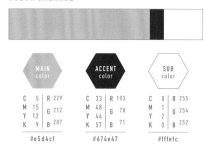

MAIN color	ACCENT color	SUB color
C 5 R 229	C 33 R 103	C 0 R 255
M 15 G 212	M 48 G 78	M 1 G 254
Y 12 B 207	Y 44 B 71	Y 2 B 252
K 9	K 57	K 0
#e5d4cf	#674e47	#fffefc

COLOR PATTERN ///

COLOR BALANCE ///

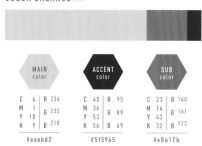

MAIN color	ACCENT color	SUB color
C 4 R 234	C 40 R 95	C 23 R 160
M 1 G 235	M 36 G 89	M 14 G 161
Y 18 B 210	Y 53 B 89	Y 43 B 123
K 9	K 56	K 32
#eaebd2	#5f5945	#a0a17b

COLOR PATTERN ///

3
KEY COLOR /// **BROWN**
擺有木製家具、走自然風的店家

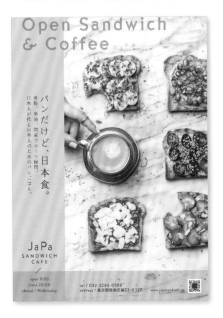

如果是以木製家具為中心、呈現自然氛圍的店家，建議使用明顯帶黃色調的咖啡色。若咖啡色的明度夠高，就不會顯得太沉重。

COLOR BALANCE ///

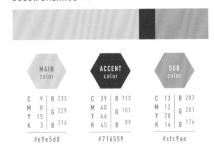

	MAIN color		ACCENT color		SUB color		
C	9	R	233	C	39	R	113

MAIN color	ACCENT color	SUB color
C 9 R 233 M 8 G 229 Y 15 B 216 K 3	C 39 R 113 M 40 G 101 Y 46 B 89 K 45	C 13 R 207 M 12 G 201 Y 20 B 174 K 14
#e9e5d8	#716559	#cfc9ae

COLOR PATTERN ///

4
KEY COLOR /// **BLUE**
呈現無機質、走極簡風的店家

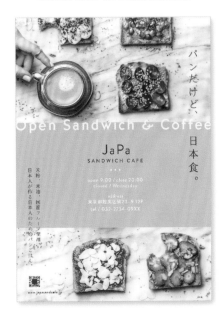

店內空間若是採大理石或灰、白等無彩色裝潢，則可選用濁藍色，如此一來便能營造出清澈乾淨及高雅的感覺。

COLOR BALANCE ///

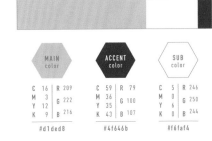

MAIN color	ACCENT color	SUB color
C 16 R 209 M 3 G 222 Y 9 B 216 K 9	C 59 R 79 M 36 G 100 Y 35 B 107 K 43	C 5 R 246 M 0 G 250 Y 6 B 244 K 0
#d1ded8	#4f646b	#f6faf4

COLOR PATTERN ///

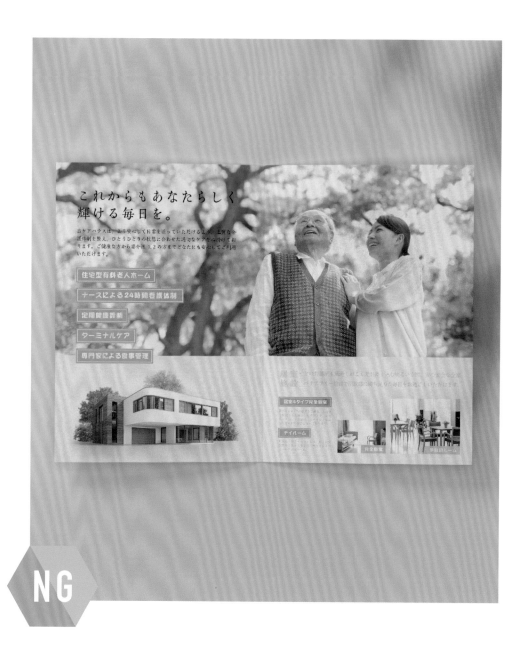

NG

我試著選用給人柔和印象的亮色調
但好像顯得太年輕了！？

客戶要求重點

- 希望是能給人安心感的柔和、親切設計
- 由於是以老人家為取向的宣傳冊，因此希望講究易讀性

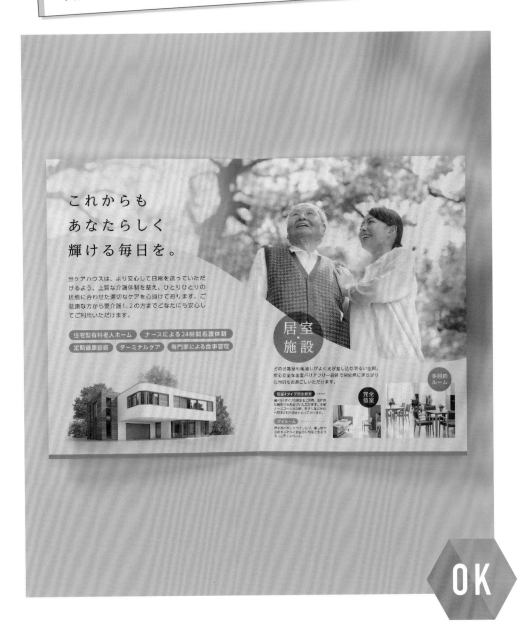

你選擇的顏色本身並不差
但可以試著將顏色的彩度再調低

NG

明度上缺乏落差，易讀性低

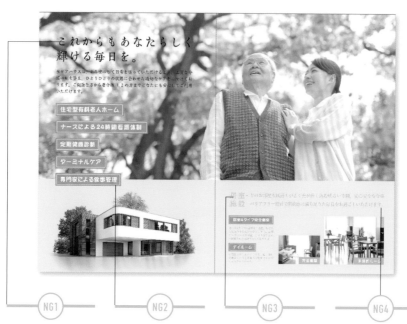

NG1

背景照片跟文字顏色相互干擾，不易閱讀。為了顧及易讀性，採用更中規中矩的字體會較適切。

NG2

此處使用了明亮可愛的粉紅色，不適合目標客群。

NG3

文字與細部裝飾顏色間缺乏明度落差，對比不足。彼此融為一體，難以閱讀。

NG4

以老年人為取向時，可辨識性與易讀性相當重要，尤其碰上較小的文字時，選用黑體字會優於明體字。

原來與其講究氛圍
更加需要顧及到可促進易讀性的配色呀！

NG1 易讀性低

文字與照片相互干擾，難以閱讀

NG2 以年輕人為取向的配色

配色過於可愛，不適合老人家

NG3 對比不足

細部裝飾與文字顏色太相似，不夠起眼

NG4 錯選字體

明體字的線條過細不易閱讀，並不適切

OK

文字易讀、充滿安心感

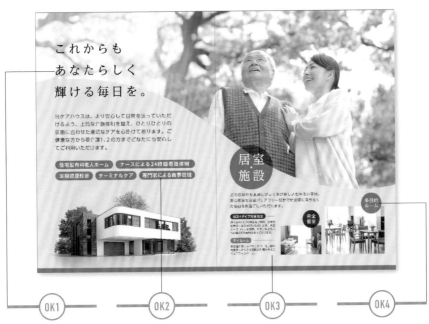

OK1

將與文字重疊的背景部分調成半透明，並調整字體、字距與行距，提升易讀性。

OK2

採用簡單的設計，將重點放在易讀性上。顏色則用彩度低的綠色，營造出能獲得男女雙方青睞的色調。

OK3

說明文字採用屬於通用設計字體的黑體字，並拉寬行距，是更友善讀者的設計。

OK4

將色調全面調暗，以暗色調統一版面，便能建構出以老年人為取向的沉穩配色。

配色POINT!

經手以老年人為取向的設計時，除了配色也必須仔細處理字體與細部裝飾喔

Before

After ↓

拉大明度差距並降低彩度，便能達成以老年人為取向的沉穩配色。同時也要簡化細部裝飾，並在文字方面採用適合所有人閱讀的「通用設計（UD）字體」，便可確保易讀性，是相當推薦的手法。

143

1 KEY COLOR
ELM GREEN

安穩的日常

讓人聯想至健康、歇息、平穩的綠色,對於渴望安穩生活的人來說,是訴求力高的顏色。彩度跟榆樹葉片一樣低的黃綠色(榆樹綠),可帶來穩定人心的功效。

COLOR BALANCE ///

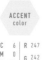

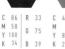

BASE color	MAIN color	ACCENT color	SUB color
C 86 R 33 M 58 G 75 Y 100 B 39 K 34	C 43 R 129 M 2 G 162 Y 89 B 45 K 29	C 6 R 247 M 0 G 242 Y 56 B 138 K 0	C 65 R 39 M 86 G 5 Y 88 B 1 K 77
#214b27	#81a22d	#f7f28a	#270501

COLOR PATTERN ///

2 KEY COLOR
MULBERRY

優雅的生活

紫色具有高貴的印象,尤其當採用彩度低的紫紅色或深紫紅色時,便能讓人感受到優雅的風範。這樣的配色建議,用於針對崇尚舒適生活的客群進行訴求時。

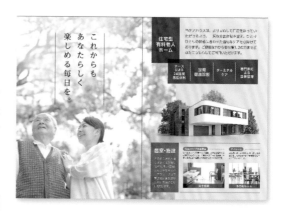

COLOR BALANCE ///

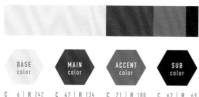

BASE color	MAIN color	ACCENT color	SUB color
C 6 R 242 M 7 G 238 Y 7 B 236 K 0	C 47 R 134 M 69 G 84 Y 34 B 111 K 19	C 21 R 188 M 52 G 130 Y 24 B 145 K 13	C 62 R 69 M 76 G 41 Y 56 B 52 K 55
#f2eeec	#86546f	#bc8291	#452934

COLOR PATTERN ///

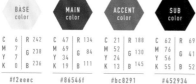

3

KEY COLOR
PORCELAIN BLUE

悠悠哉哉的日常

藍色具有讓人覺得時間緩慢流動的效果，採用鈍色調的沉穩藍色或陶瓷藍的話，對於想以自身步調悠閒度日的人來說，是具有訴求力的顏色。

COLOR BALANCE ///

	BASE color	MAIN color	ACCENT color	SUB color
C	9	55	25	86
M	2	23	0	70
Y	9	29	90	56
K	0	19	12	57
R	237	109	191	22
G	244	147	204	42
B	237	154	36	55
	#edf4ed	#6d939a	#bfcc24	#162a37

COLOR PATTERN ///

4

KEY COLOR
SINNAMON

與外界有所接觸、熱鬧的生活

橘色能讓人感到親切、並能催生出夥伴意識，將之用於主色上便可營造出充滿活力的意象。濁色系的橘色或肉桂色，可打造出與他人和樂融融共處的生活空間感喔。

COLOR BALANCE ///

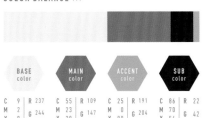

	BASE color	MAIN color	ACCENT color	SUB color
C	9	0	61	24
M	6	35	11	24
Y	24	100	37	71
K	0	29	12	0
R	237	197	93	206
G	235	144	165	187
B	205	0	157	93
	#edebcd	#c59000	#5da59d	#cebb5d

COLOR PATTERN ///

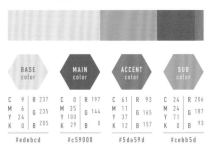

05 | 分齡風配色 AGE COLOR

145

「設計時要考量到易讀、易懂性！」

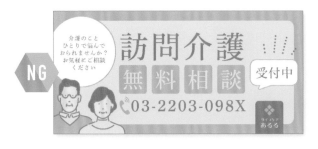

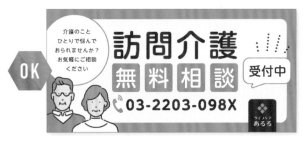

以老年人為取向的設計
＝考量設計的易懂性

以老年人為取向的設計重點在於「易讀、易懂、易視」。
試著將重點放在字體選擇、配色及自然的細部裝飾。最好採用強化對比、可提升辨識度的配色。

範例使用的UD字體

訪問介護

A-OTF UD 新丸ゴ Pro M

POINT

「通用設計」（UD）指的是設計風格無關乎年齡、能力，對於絕大多數人來說都方便使用。平面設計中的通用設計主要與配色、字體、細部裝飾有相當大的關係。

讓我們用上方以老年人為取向的設計作為具體的解說範例。在 NG 例子中，畫面整體呈現為淺色系，雖營造出柔和的氛圍，但對比太弱，對老年人的視力來說太模糊；此外，明體字也降低了易讀性。

相較之下，OK 例子中由於背景色與文字顏色的對比很明顯，文字也因此能被確實閱讀。字體方面採用了屬於通用設計字體的圓體字，在未折損易讀性的情況下強調了柔和的印象。在經手通用設計作品時，務必要留心是否顧及到了內容易讀性與明視度。

\ 能與配色方案搭配的通用設計字體 /

無料相談承ります
UD タイポス 512 Std R

無料相談承ります
A-OTF UD 新ゴ Pr6 M

無料相談承ります
ヒラギノ UD 丸ゴ StdN W6

無料相談承ります
A-OTF UD 黎ミン Pr6 M

無料相談承ります
ヒラギノ UD 丸ゴ Std W3

無料相談承ります
TBUD ゴシック Std SL

Chapter

06

————

節慶風配色

Contents

紅色跟粉紅色的刻板印象太強烈
成品顯得太幼稚……

- 希望能讓成熟女性在下班回家路上，看見海報而心動出手購買
- 希望主視覺能呈現出，滿心期許與正統美味巧克力邂逅的期待感

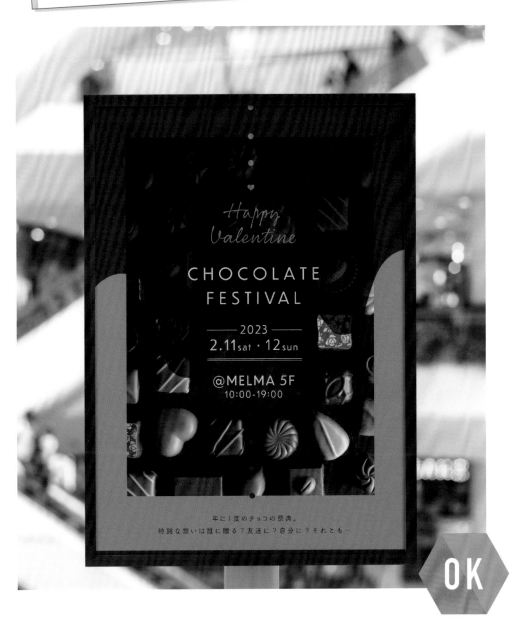

請再用心想想，什麼樣的配色可以呈現出
成熟女性會想嘗試的「美味」吧！

NG

老套的呈現手法與配色，給人幼稚的印象

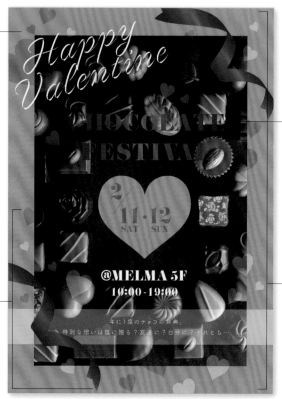

NG1
用於背景與愛心上的粉紅色彩度過高，給人幼稚的印象。

NG3
漸層效果的明度跟照片明度差距不大，標題存在感太弱。

NG2
愛心跟蝴蝶結裝飾過於花俏，搶走了主視覺照片的光彩。

NG4
愛心、蝴蝶結、粉紅色……無論是配色或裝飾都過度偏重於「愛」的傳達，無法傳遞出高級巧克力的魅力。

原來除了意識到目標客群之外
還須使用能激發出品嘗意願的配色與細部裝飾呀

NG1 彩度過高顯得孩子氣
高彩度的亮色給人幼稚的印象

 NG2 裝飾過於花俏
比起照片跟文字，裝飾的印象太強烈

NG3 文字與背景融為一體
標題跟背景照的明度差距太小，難以閱讀

 NG4 一面倒的呈現手法
以最平庸的手法呈現的設計方向並不適切

OK

簡潔且高雅的版面烘托出巧克力

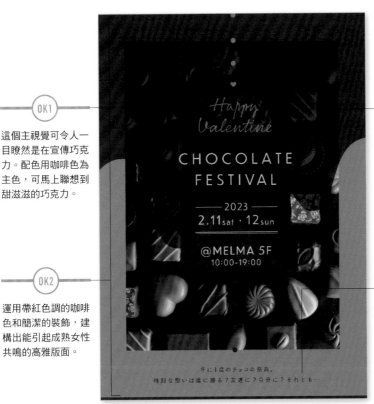

OK1

這個主視覺可令人一目瞭然是在宣傳巧克力。配色用咖啡色為主色，可馬上聯想到甜滋滋的巧克力。

OK2

運用帶紅色調的咖啡色和簡潔的裝飾，建構出能引起成熟女性共鳴的高雅版面。

OK3

使用粉紅色作為強調色，傳遞出專屬於情人節的「愛意」。由於是帶黃色調的粉紅色，所以跟咖啡色極為相襯。

OK4

放大周圍的留白空間並拉寬字距，營造出能讓文字內容縈繞於心頭的餘韻。

針對食品的活動宣傳
最好使用能打動目標客群
並激發食慾的配色！

配色POINT！

Before
CHOCOLATE

After ↓

CHOCOLATE

近年來上班族女性的人口增長，這些女性不光是只將心思放在男朋友身上，當中應該有不少人是為了買巧克力犒賞自己，而期待情人節活動的到來。在設計時可試著去思考什麼樣的視覺印象與配色，可以激發消費者對於商品的興趣，而非只是一味地強調愛意。

適合不同種類巧克力的
關鍵色配色法

1

KEY COLOR /// **DARK BROWN**
黑巧克力

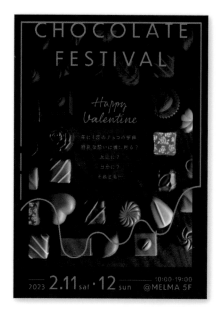

採用近似黑色的深咖啡色作為主色，頓時便
打造出讓人聯想至可可含量高的黑巧克力世
界。這樣的選色與金色相當適配。

COLOR BALANCE ///

MAIN color	ACCENT color	SUB color
C 70 R 47	C 23 R 169	C 21 R 171
M 80 G 26	M 34 G 141	M 32 G 147
Y 80 B 22	Y 73 B 68	Y 41 B 123
K 66	K 26	K 26
#2f1a16	#a98d44	#ab937b

COLOR PATTERN ///

2

KEY COLOR /// **CREAM**
白巧克力

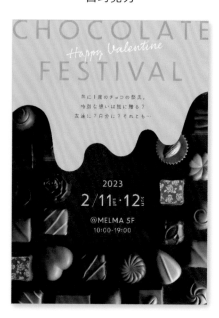

將帶黃色調的奶油色大膽用於裝飾上，便能
建構出讓人聯想至甜滋滋白巧克力的視覺
形象。

COLOR BALANCE ///

MAIN color	ACCENT color	SUB color
C 0 R 240	C 53 R 118	C 3 R 220
M 6 G 230	M 95 G 36	M 19 G 194
Y 17 B 207	Y 100 B 31	Y 31 B 162
K 9	K 26	K 16
#f0e6cf	#76241f	#dcc2a2

COLOR PATTERN ///

3

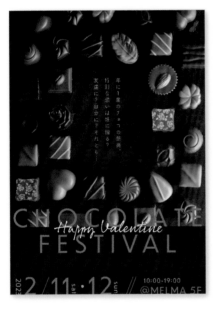

深色調的酒紅色,是最容易讓人聯想至洋酒的顏色。可試著加入紫紅色與灰色,來演繹高雅成熟的氛圍。

COLOR BALANCE ///

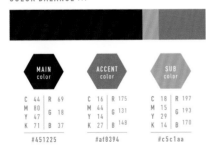

MAIN color	ACCENT color	SUB color
C 44 R 69	C 16 R 175	C 18 R 197
M 80 G 18	M 44 G 131	M 15 G 193
Y 47 B 37	Y 14 B 148	Y 14 B 170
K 71	K 27	K 14
#451225	#af8394	#c5c1aa

COLOR PATTERN ///

4

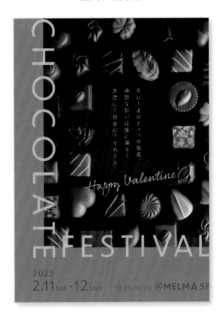

略顯濁且帶紅色調的咖啡色配上餅乾色,最適合呈現口感爽脆的堅果。由於這兩色的明度差距大,因此能放大照片魅力。

COLOR BALANCE ///

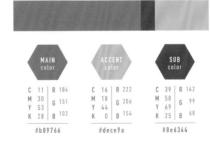

MAIN color	ACCENT color	SUB color
C 11 R 184	C 16 R 222	C 39 R 142
M 30 G 151	M 18 G 206	M 58 G 99
Y 53 B 102	Y 14 B 154	Y 69 B 68
K 28	K 0	K 25
#b89766	#dece9a	#8e6344

COLOR PATTERN ///

06 | 節慶風配色 EVENT COLOR

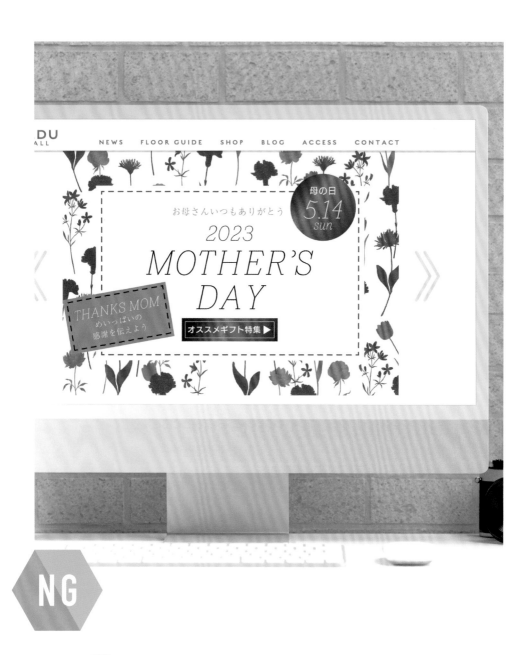

為了讓人一眼明白與母親節有關
所以我採用粉紅色和紅色，讓花朵顯得搶眼

- 希望營造出華美柔和的氛圍,以傳達對於媽媽的謝意
- 禮物商品內容相當多元,因此希望傳達出熱鬧的意象

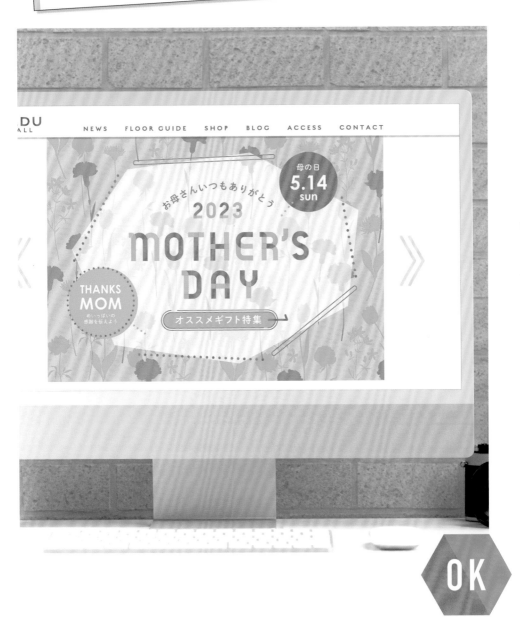

OK

白色背景讓插圖顯得太濃重了
再試著多下點功夫來凸顯文字內容吧

NG

背景圖案比文字更搶眼

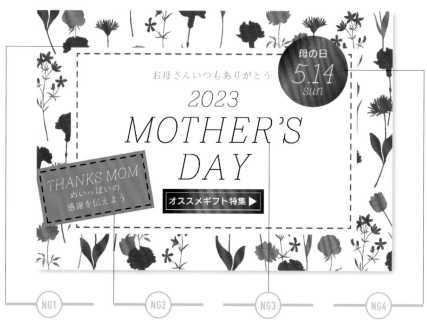

NG1
白背景配上深粉紅色
和紅色的對比太強，
讓背景太搶戲，遮掩
了文字的光彩。

NG2
在表達謝意的內容處
使用藍色，傳達出的
是冷靜感，造成有溫
度的情緒無法被充分
表現，印象上兜不攏

NG3
字體線條太細，給人
薄弱印象，輸給背景
圖案的強烈色彩。

NG4
老套的漸層效果與簡
潔的邊框設計不搭。

我原想利用花朵的顏色營造出華美感
卻輕忽了畫面整體給人的印象

NG1 背景色
的對比

白色 × 深色的對比
過於強烈，太搶眼

NG2 顏色
具備的印象

意在傳達謝意的內
容，不適用冷色系

NG3 字體選用
錯誤

相較於強勢的背景圖
案，字體顯得太弱

NG4 細部裝飾
與顏色不搭

簡單的邊框與深色的
裝飾不搭

OK

兼顧華美感，並確實傳遞文字內容

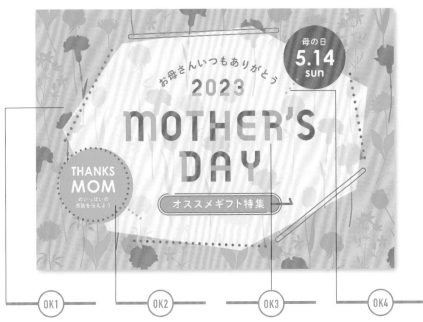

OK1
降低背景圖案與主色間對比，達成讓整體顯得華美的配色。

OK2
綠色讓人感到穩定、可促使人誠實面對自身情緒，是最適用於傳達謝意的顏色。

OK3
在標題上加入一些巧思，可更加吸引目光。由於採用的顏色組合與背景圖案的一致，具有統一感。

OK4
邊框雖簡單，但因為使用了虛線的關係，所以顯得很可愛。

若要在背景中放入圖案，
配色時就必須考量背景所扮演的角色

Before

After ↓

為了不讓背景比文字內容更顯搶眼，用色上要明確意識到降低對比，以便凸顯文字內容。此外，碰上廣告內容意圖傳遞特定訊息的情況，配色時也要將顏色帶給人的印象納入考量喔。

1 MAIN COLOR
LIGHT GREEN

/// 花朵

採用黃綠色和綠色為主色，再加上粉紅色便能營造出幸福洋溢的意象；文字部分使用亮咖啡色便可更強化自然風格。這樣的用色是將花朵作為贈禮時的最佳配色。

COLOR BALANCE ///

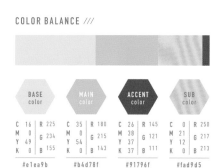

BASE color	MAIN color	ACCENT color	SUB color
C 16 R 225	C 35 R 180	C 26 R 145	C 0 R 250
M 0 G 234	M 0 G 215	M 38 G 121	M 21 G 217
Y 49 B 155	Y 54 B 143	Y 37 B 111	Y 12 B 213
K 0	K 0	K 37	K 0
#e1ea9b	#b4d78f	#91796f	#fad9d5

COLOR PATTERN ///

2 MAIN COLOR
CORAL ORANGE

/// 甜點

明顯帶紅色調的橘色是能促進食慾的顏色，運用暖色系建構畫面整體，便可營造出熱鬧歡欣的氣氛，傳遞出以美味的贈禮讓媽媽綻放笑容的訊息。

COLOR BALANCE ///

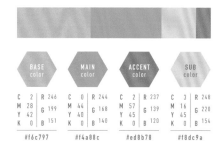

BASE color	MAIN color	ACCENT color	SUB color
C 2 R 246	C 0 R 244	C 2 R 237	C 3 R 248
M 28 G 199	M 44 G 168	M 57 G 139	M 16 G 220
Y 42 B 151	Y 40 B 140	Y 45 B 120	Y 45 B 154
K 0	K 0	K 0	K 0
#f6c797	#f4a88c	#ed8b78	#f8dc9a

COLOR PATTERN ///

3 MAIN COLOR
LIGHT BLUE

/// 保養品

帶有透明感、潔淨感的淺藍色最適用於保養
品的宣傳。單純採用冷色系來建構畫面會給
人冰冷的感覺，但只要加入一個粉紅色就能
轉化為柔和、嬌柔的印象。

COLOR BALANCE ///

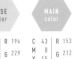
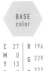

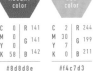

BASE color	MAIN color	ACCENT color	SUB color
C 27 R 196	C 43 R 153	C 0 R 141	C 2 R 244
M 0 G 229	M 0 G 212	M 0 G 141	M 30 G 199
Y 13 B 227	Y 15 B 220	Y 0 B 142	Y 7 B 211
K 0	K 0	K 58	K 0
#c4e5e3	#99d4dc	#8d8d8e	#f4c7d3

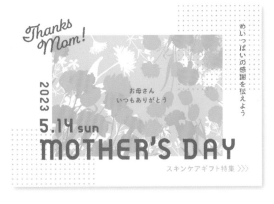

COLOR PATTERN ///

SPRING
MOTHER'S
DAY

4 MAIN COLOR
PURPLE

/// 禮券

高雅、接近粉紅色的紫色，適用於略感高級
的禮券特輯。運用淺粉紅色與紫色來建構畫
面，便可打造出不顯得露骨且高雅的氛圍。

COLOR BALANCE ///

BASE color	MAIN color	ACCENT color	SUB color
C 2 R 247	C 18 R 207	C 37 R 172	C 3 R 239
M 21 G 217	M 62 G 122	M 49 G 139	M 40 G 178
Y 0	Y 0	Y 0	Y 0
K 0 B 232	K 0 B 175	K 0 B 191	K 0 B 208
#f7d9e8	#cf7aaf	#ac8bbf	#efb2d0

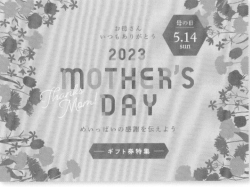

COLOR PATTERN ///

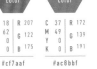
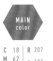
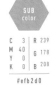

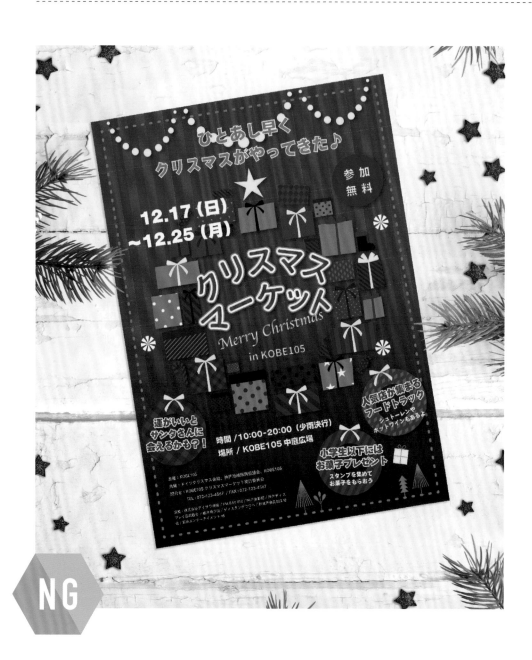

NG

提到聖誕節就會想到紅色、綠色、金色！
我的成品讓人一眼就知道是聖誕節！

- 希望是款聖誕節氣氛滿點、讓人感到興奮不已的設計
- 希望主視覺中有明顯的聖誕節顏色，讓傳單看起來像一張賀卡

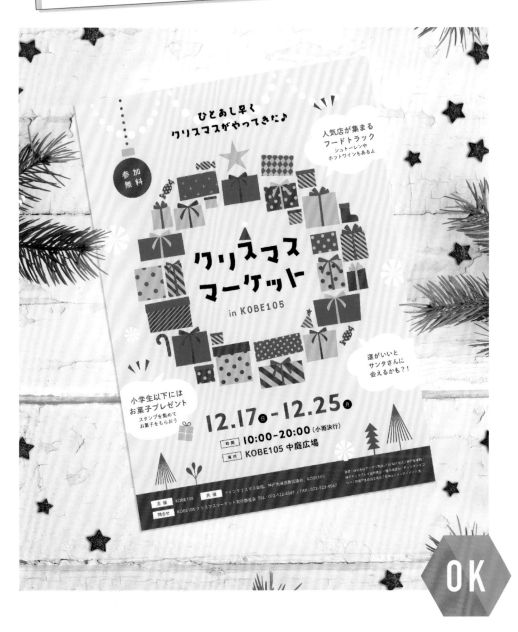

OK

你的設計雖展現出聖誕節的氣氛
但亂糟糟的讓人喘不過氣來

NG

顏色與細部裝飾都過於濃重，給人沉重印象

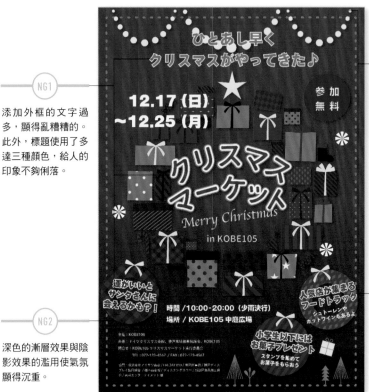

我以為只要選用最具代表性的聖誕節顏色
來建構畫面，就萬無一失的說⋯⋯

NG1 加框文字
過多

濫用加框文字給人既
不俐落又老氣的印象

NG2 沉重的
細部裝飾

深色的漸層太沉重，
陰影效果也過度濫用

NG3 光暈

明度差距小且彩度高
的配色，不利閱讀

NG4 詳細資訊的
裝飾手法

背景亂糟糟的話，文
字就不易閱讀

OK

拉開明度差距，烘托出聖誕節的代表色

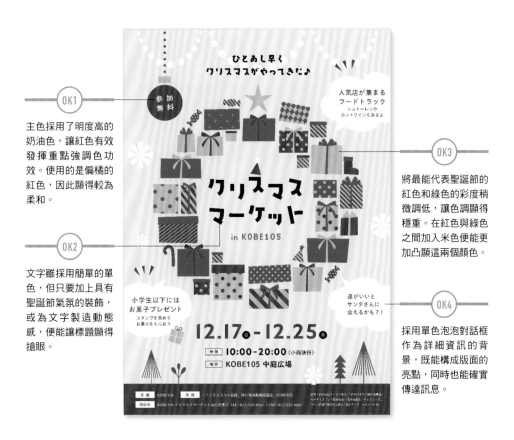

OK1

主色採用了明度高的奶油色，讓紅色有效發揮重點強調色功效。使用的是偏橘的紅色，因此顯得較為柔和。

OK2

文字雖採用簡單的單色，但只要加上具有聖誕節氣氛的裝飾，或為文字製造動態感，便能讓標題顯得搶眼。

OK3

將最能代表聖誕節的紅色和綠色的彩度稍微調低，讓色調顯得穩重。在紅色與綠色之間加入米色便能更加凸顯這兩個顏色。

OK4

採用單色泡泡對話框作為詳細資訊的背景，既能構成版面的亮點，同時也能確實傳達訊息。

配色POINT！

重點式運用聖誕節代表色
便能輕易傳達節慶意象

Before
※ CHRISTMAS ※

After ↓

CHRISTMAS

說到聖誕節，並不代表必須毫無保留地使用「綠色」和「紅色」。用得巧便可充分營造出聖誕節氣氛，另外再搭配配色加入讓人聯想至聖誕節的圖案和插圖，就能更順利地傳達節慶氛圍喔。

不光只有紅色&綠色！
聖誕節的配色變化

1

KEY COLOR /// **GRAY**
雪白世界

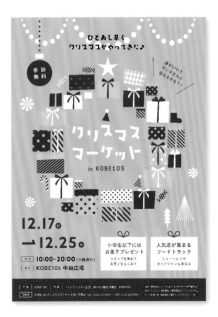

將淺灰色用於主色，可營造出美麗的白雪世界意象，畫面中的白色和紅色因而顯得更美，是能獲得男女雙方青睞的配色。

COLOR BALANCE ///

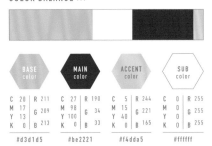

BASE color	MAIN color	ACCENT color	SUB color
C 20 / R 211	C 27 / R 190	C 5 / R 244	C 0 / R 255
M 17 / G 209	M 98 / G 34	M 15 / G 221	M 0 / G 255
Y 13 / B 213	Y 100 / B 33	Y 40 / B 165	Y 0 / B 255
K 0	K 0	K 0	K 0
#d3d1d5	#be2221	#f4dda5	#ffffff

COLOR PATTERN ///

2

KEY COLOR /// **BLACK**
東歐的聖誕節禮物

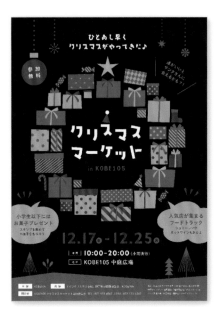

採用帶藍色調的鈍色系黑色作為主色，再配上彩度低的顏色來建構畫面，便能演繹出好似捷克玩具般、帶有溫度感的聖誕夜氛圍。

COLOR BALANCE ///

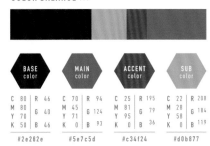

BASE color	MAIN color	ACCENT color	SUB color
C 80 / R 46	C 70 / R 94	C 25 / R 195	C 22 / R 208
M 80 / G 40	M 45 / G 124	M 81 / G 79	M 28 / G 184
Y 70 / B 46	Y 71 / B 93	Y 95 / B 36	Y 58 / B 119
K 50	K 0	K 0	K 0
#2e282e	#5e7c5d	#c34f24	#d0b877

COLOR PATTERN ///

3

KEY COLOR /// **PINK**

柔和的北歐風格

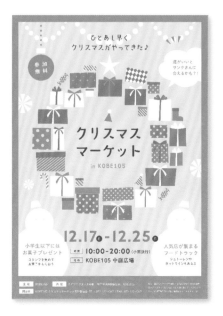

將明顯帶藍色調的濁色系粉紅色搭配灰藍色，便能營造出會聯想至冬季景色的柔和北歐風格。

COLOR BALANCE ///

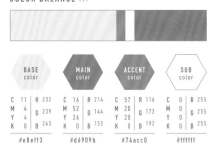

BASE color	MAIN color	ACCENT color	SUB color
C 11 R 232	C 16 R 214	C 57 R 116	C 0 R 255
M 4 G 239	M 52 G 144	M 20 G 172	M 0 G 255
Y 4 B 243	Y 26 B 155	Y 20 B 192	Y 0 B 255
K 0	K 0	K 0	K 0
#e8eff3	#d6909b	#74acc0	#ffffff

COLOR PATTERN ///

4

KEY COLOR /// **GOLD**

純淨高雅的聖誕夜

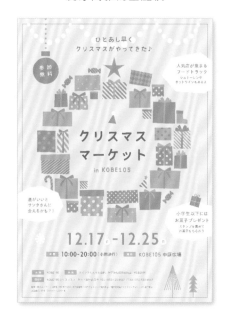

僅採用金銀兩色來建構畫面，便能打造出符合聖誕夜、精緻靜謐且高雅的氛圍。文字使用灰色會是極佳的選擇。

COLOR BALANCE ///

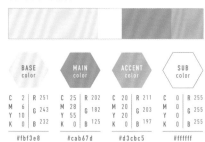

BASE color	MAIN color	ACCENT color	SUB color
C 2 R 251	C 25 R 202	C 20 R 211	C 0 R 255
M 6 G 243	M 28 G 182	M 20 G 203	M 0 G 255
Y 10 B 232	Y 55 B 125	Y 20 B 197	Y 0 B 255
K 0	K 0	K 0	K 0
#fbf3e8	#cab67d	#d3cbc5	#ffffff

COLOR PATTERN ///

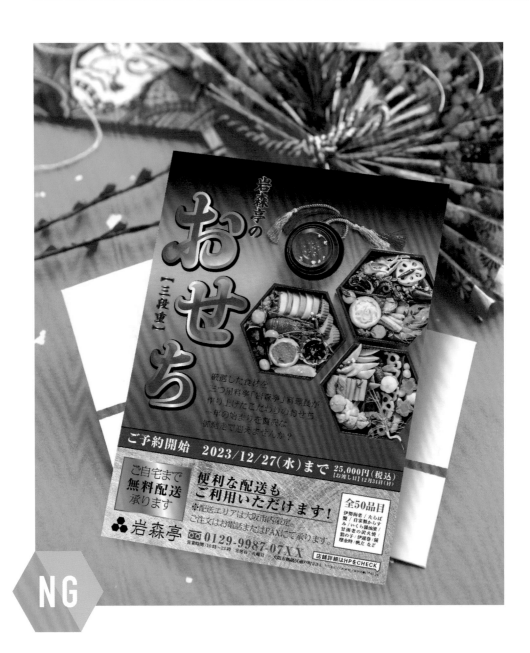

為了呈現新年氣氛，我選用了金色、黑色、紅色
但該怎麼做才能營造出質感呢？

- 大手筆使用豪華食材的奢侈年菜
- 希望呈現新年氣氛的日式華美感,以及在三星級料亭才品味得到的高質感

你的作品氣勢未免也太強了⋯⋯
可試著重新組合,讓每個顏色都能被充分凸顯

NG

畫面過於刺眼且俗氣

NG1

撇開文字跟文字外框都用了漸層效果不說，竟還加上了立體效果，造成氣勢過盛，跟高質感意象相去甚遠。

NG2

紅色背景搭配黑色文字不利於閱讀，也因為字體是明體字的關係，幾乎無法閱讀。

NG3

由黑轉為紅的漸層效果給人沉重的印象，讓人無法聯想至喜氣洋洋的新年。

NG4

此處使用了與背景漸層色調不搭的高彩度紅色，顯得不協調。

原來就算使用相同顏色，也會因為使用位置跟色調的變化呈現出完全不同的印象呀……

NG1 漸層效果的濫用

文字與外框使用漸層效果，顯得太過濃重

NG2 易讀性低

紅色背景配上黑色明體字，導致難以閱讀

NG3 顏色與意象的落差

沉重的顏色不適合喜氣洋洋的新年

NG4 不一致的色調

背景跟細部裝飾色調不同，顯得不協調

OK

各個顏色都分明生動，高尚雅致

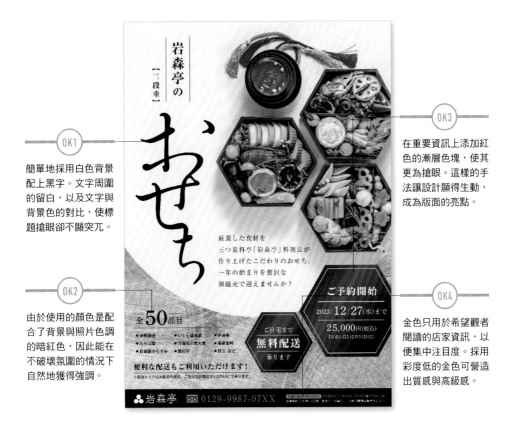

OK1
簡單地採用白色背景配上黑字。文字周圍的留白，以及文字與背景色的對比，使標題搶眼卻不顯突兀。

OK2
由於使用的顏色是配合了背景與照片色調的暗紅色，因此能在不破壞氣圍的情況下自然地獲得強調。

OK3
在重要資訊上添加紅色的漸層色塊，使其更為搶眼。這樣的手法讓設計顯得生動，成為版面的亮點。

OK4
金色只用於希望觀者閱讀的店家資訊，以便集中注目度。採用彩度低的金色可營造出質感與高級感。

配色POINT！ 濫用漸層效果將顯得拖泥帶水，是NG的手法
若想用於文字上，建議採重點式運用！

Before

After ↓

除了文字本身以外，就連外框也都用上漸層效果的話，會顯得相當刺眼，是悖離高質感的呈現手法。但只要限制使用範圍，並降低漸層的對比，就能形成恰到好處的強調效果喔。

1

KEY COLOR /// **IRON NAVY**

傳統且古色古香的印象

藍色在戰國時代被視為相當吉利、能帶來勝利,特別是明顯帶綠色調的暗藍色和鐵藍色,可營造出富有傳統氛圍的老字號店面感。

COLOR BALANCE ///

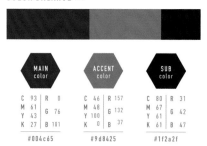

MAIN color	ACCENT color	SUB color			
C 93 M 61 Y 43 K 27	R 0 G 76 B 101	C 46 M 48 Y 100 K 0	R 157 G 132 B 37	C 80 M 67 Y 61 K 61	R 31 G 42 B 47
#004c65	#9d8425	#1f2a2f			

COLOR PATTERN ///

2

KEY COLOR /// **MILKY WHITE**

現代風的高雅印象

大面積使用乳白色可營造出高雅的氛圍。以低彩度的紅色作為主色,再加入深藍色強調,便可營造出具有現代風格的高尚印象。

COLOR BALANCE ///

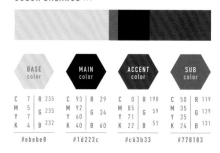

BASE color	MAIN color	ACCENT color	SUB color				
C 7 M 5 Y 7 K 4	R 235 G 235 B 232	C 93 M 92 Y 60 K 40	R 29 G 34 B 60	C 0 M 85 Y 71 K 22	R 198 G 59 B 51	C 50 M 35 Y 35 K 24	R 119 G 129 B 131
#ebebe8	#1d223c	#c63b33	#778183				

COLOR PATTERN ///

3

高級且質感出眾的印象

黑色雖給人負面的印象，但與高雅的金色搭配使用的話，便能演繹出具有威嚴的高級感。這樣的配色和朱紅色相當適配。

COLOR BALANCE ///

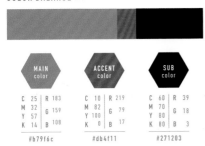

MAIN color	ACCENT color	SUB color
C 25 R 183	C 10 R 219	C 60 R 39
M 32 G 159	M 82 G 79	M 70 G 18
Y 14 B 108	Y 0 B 17	Y 80 B 3
K 14	K 0	K 80
#b79f6c	#db4f11	#271203

COLOR PATTERN ///

4

華麗豐盛的印象

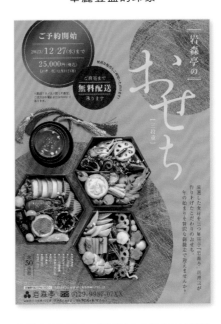

背景也採用金色，讓畫面中大部分占比都呈現為金色時，便可營造出華麗豐盛的印象，是適用於想要強調高級感時的配色。

COLOR BALANCE ///

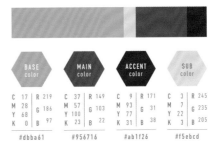

BASE color	MAIN color	ACCENT color	SUB color
C 17 R 219	C 37 R 149	C 9 R 171	C 3 R 245
M 28 G 186	M 57 G 103	M 93 G 31	M 7 G 235
Y 68 B 97	Y 100 B 22	Y 77 B 38	Y 22 B 205
K 0	K 23	K 31	K 3
#dbba61	#956716	#ab1f26	#f5ebcd

COLOR PATTERN ///

節慶風配色 EVENT COLOR | 06

171

「配色時將季節感納入考量，讓觀者在瞬間意會內容！」

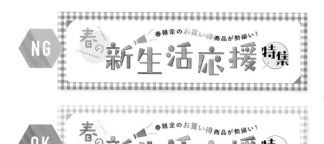

與節慶活動相關的宣傳
＝充滿季節感的配色

顏色具備讓人聯想至季節的力量，製作與年度活動相關的宣傳廣告時，必須使用強化季節感的配色。設計時應盡量使用符合活動內容、且能營造出季節感的顏色，讓觀者可一眼掌握住內容。

POINT

每個季節都有不同的年度活動，服飾業、甜點店、百貨公司等各行各業都會配合季節開發產品，或推出行銷活動，而在製作這樣的宣傳廣告時，需要的便是能帶出季節感的用色知識。若像 NG 例子一樣無視宣傳內容、採用意圖不明的配色，就無法快速且正確地傳遞資訊內容；OK 例子則是簡單明瞭，一眼讓人明白「春天到了！新生活要開始了！」對吧？
這是因為 OK 例子在設計時有將季節配色納入

考量的關係。冬天結束、進入溫暖舒適的春天後，花草將綻放嫩芽，櫻花也開始探頭。在版面中加入大自然的顏色（黃綠色與粉紅色等），便能瞬間營造出春日氛圍。
顏色具有讓人感受到溫度的能力，因此針對溫暖的季節多半會使用暖色系，寒冷的季節則是使用冷色系。配色時試著將季節變化納入考量，來呈現出季節感吧。

\\ 呈現出季節感的不同配色 /

| 春 | 夏 | 秋 | 冬 |

Chapter

07

促銷風配色

Contents

我為了讓畫面引人注目，而加強對比
沒想到卻顯得太內斂

- 市區購物中心的優惠特賣廣告／希望能一眼抓住觀者目光
- 最好能激發觀者在優惠期間前往購物的消費欲望

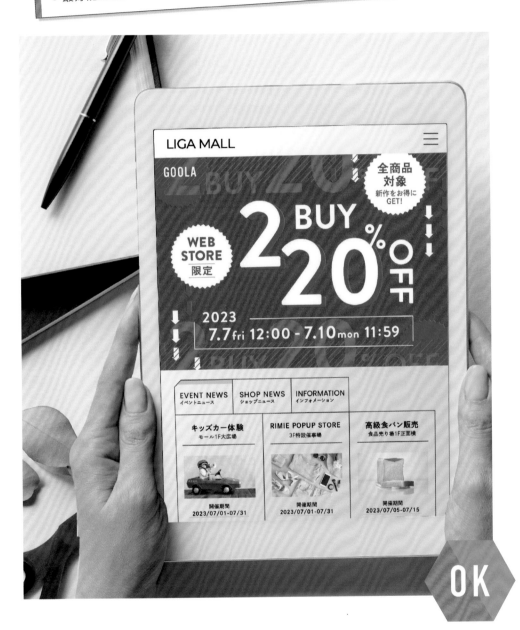

07 | 促銷風配色 SALES COLOR

橫幅廣告的重點，在於能瞬間訴諸觀者的情緒！
請再用心想想，什麼顏色才能激發消費欲望吧

175

NG

沉靜色構成沉穩平靜的印象

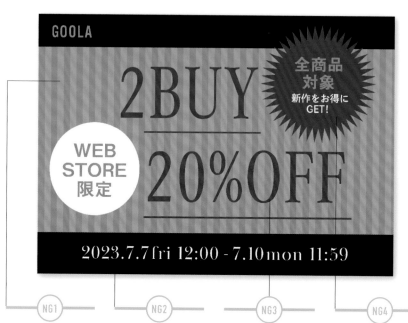

藍色屬於沉靜色，具有穩定心情的功效，不適用於希望提升消費意願的廣告上。

橫條黑色色塊過粗，給人沉重印象。採用的字體也是粗細分明的襯線字體，導致較細的筆畫看不清楚。

細膩形象的紫色跟細襯線體搭配，帶來虛弱的印象。以希望瞬間吸引目光的廣告而言，力道不足。

角度尖銳的鋸齒狀裝飾，雖能有效呈現氣勢，但卻和顏色帶給人的印象不搭。

原來顏色有這麼強大的心理效果呀！
我一直以為只要設計本身夠強烈就好了⋯⋯

NG1 沉靜色

單由沉靜色建構的促銷廣告是NG的

NG2 強調色
過於沉重

強調色的面積過大，讓版面整體顯得沉重

NG3 用色
與目的不符

顏色、字體力道不夠，無法激發消費欲望

NG4 細部裝飾跟
顏色不協調

顏色跟氣勢逼人的細部裝飾不搭

OK

運用興奮色激發消費欲望

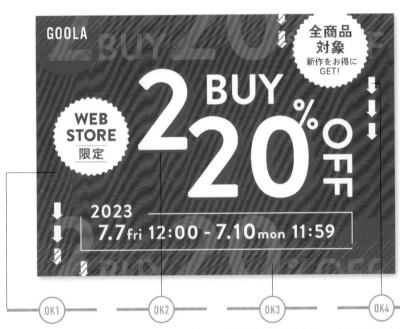

OK1　OK2　OK3　OK4

OK1 說到激發消費欲望並讓心情興奮不已的顏色，便屬紅色。使用與藍色相當適配、偏橘的紅色，形成能吸引目光的配色。

OK2 採用藍色來強化版面，增添企業的信任感。將文字重疊可營造出立體感，提升注目度。

OK3 為輔助色選用與底色相同色系的顏色，便可在不影響主要資訊的情況下，強化廣告內容給人的印象。

OK4 製作資訊量少的橫幅廣告時，重點使用小面積插圖，便可強化所欲傳達的意象。

配色POINT!

想促進消費欲望時
可搭配使用紅色與橘色等興奮色

Before

After　↓

BIG SALE

橫幅廣告的重點，在於能瞬間傳遞訊息，進而引誘顧客上門。紅色被稱為購買色，是能量相當高的顏色，具有能在瞬間打動人心的力量。試著善用顏色具備的心理效果，來製作出高訴求力的廣告吧！

1 KEY COLOR
PINK

///

春

搭配明顯帶紅色調的粉紅色與黃綠色，便可
營造出最適合春天的配色。此外，由於粉紅
色和黃綠色都是能帶給人幸福感的顏色，因
此也具備讓心情變得輕鬆積極的效果。

COLOR BALANCE ///

BASE color	MAIN color	ACCENT color	SUB color
C 0 R 255	C 0 R 233	C 31 R 193	C 0 R 242
M 0 G 255	M 80 G 84	M 0 G 215	M 48 G 160
Y 0 B 255	Y 34 B 114	Y 92 B 37	Y 30 B 153
K 0	K 0	K 0	K 0
#ffffff	#e95472	#c1d725	#f2a099

COLOR PATTERN ///

2 KEY COLOR
ORANGE

///

夏

搭配較深的橘色與淺藍色，顯得耳目一新，
是相當適合夏天的配色。若想營造出夏天的
活力感，建議可在細部裝飾中加入動態感。

COLOR BALANCE ///

BASE color	MAIN color	ACCENT color	SUB color
C 0 R 255	C 0 R 239	C 74 R 0	C 0 R 252
M 0 G 255	M 63 G 124	M 0 G 180	M 24 G 202
Y 0 B 255	Y 98 B 0	Y 16 B 212	Y 96 B 0
K 0	K 0	K 0	K 0
#ffffff	#ef7c00	#00b4d4	#fcca00

COLOR PATTERN ///

3 KEY COLOR
WINE RED

///

秋

給人成熟果實印象的酒紅色，最適用於秋
天。畫龍點睛加入明顯帶紅色調的黃色，營
造出秋天的收穫意象，刺激觀者的物慾。

COLOR BALANCE ///

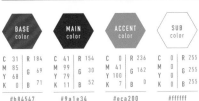

BASE color	MAIN color	ACCENT color	SUB color
C 31 R 184	C 41 R 154	C 0 R 236	C 0 R 255
M 85 G 69	M 99 G 30	M 41 G 162	M 0 G 255
Y 68 B 71	Y 79 B 52	Y 100 B 0	Y 0 B 255
K 0	K 11	K 7	K 0
#b84547	#9a1e34	#eca200	#ffffff

COLOR PATTERN ///

4 KEY COLOR
DEEP RED

///

冬

在金色與紅色中加入少量黑色所形成的鈍色
系紅、鈍色系金，與黑色的組合是最常見的新
年顏色。這樣的配色相當吉祥且充滿活力，讓
人心生到了新年就想馬上去購物的心情。

COLOR BALANCE ///

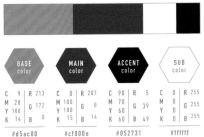

BASE color	MAIN color	ACCENT color	SUB color
C 9 R 213	C 0 R 207	C 90 R 5	C 0 R 255
M 28 G 172	M 100 G 0	M 70 G 39	M 0 G 255
Y 100 B 0	Y 100 B 14	Y 60 B 49	Y 0 B 255
K 14	K 15	K 60	K 0
#d5ac00	#cf000e	#052731	#ffffff

COLOR PATTERN ///

07 ｜ 促銷風配色　SALES COLOR

179

雖然我用了能讓商品照更搶眼的配色
但好像顯得很有壓迫感

- 設計簡單但講究材質的產品
- 賣點為產品線適用於各種風格的居家空間，充滿開闊與潔淨感

你的設計有點過於正經八百呢……
要不要試著改用能呈現出開闊感的顏色呢？

NG

沉重的背景色，造成視覺的擁擠

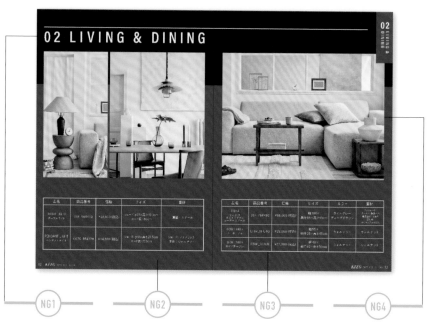

為使標題顯眼而將上方顏色調暗的設計可以理解，但顏色過於沉重，跟照片中的明亮空間不協調。

照片跟背景色的明度落差過大，讓照片像被拘禁起來，除了顯得壓迫，也造成空間在視覺上顯得擁擠。

將詳細內容列表，既顯得死板，也給人一種專業型錄的印象。

照片均為四方形，尺寸也沒有變化，以致缺乏動態感，形成無聊的版面。

原來顏色甚至會造成空間的寬敞與否⋯⋯
我一直以為只要照片夠顯眼就足夠了

NG1 顏色沉重
又暗又深的顏色，形成壓迫的氣氛

NG2 顯得擁擠的配色
背景色與照片的明度落差過大，導致擁擠

NG3 死板的記載方式
列表呈現文字資訊，給人專業型錄的印象

NG4 尺寸缺乏變化
照片的大小沒有變化，顯得單調

OK

空間顯得寬廣且充滿開闊感

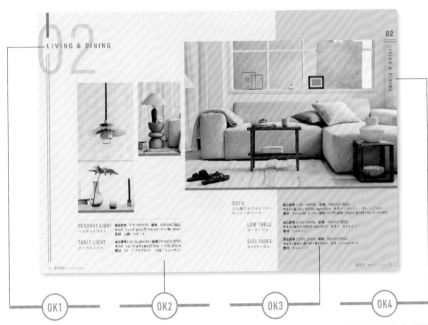

OK1
顏色雖不搶眼，但有在文字的排版方面下巧思，達成引人注目的設計。

OK2
將底色配合照片的色調，有助於消融界線，演繹出空間的寬闊感。

OK3
只要意識到分類，即便不以線條構成的表格做區隔，也能構成易於閱讀、確實傳達內容的版面。

OK4
將照片區分為主視覺與次要視覺，大幅變更尺寸，即可為版面增添輕快的動態感。

配色POINT！

採用與照片相同的色調作為背景色
便可營造出率性感，並讓空間顯得寬闊喔

Before　**After**

 →

對於資訊量大的商品型錄來說，重點在於能否巧妙運用契合產品概念的照片。若想在版面中呈現出空間的寬闊感，建議將背景色的色調調成與照片一致。

1

KEY COLOR
BEIGE

///

充滿溫暖光線的空間

利用明顯帶黃色調的米色和淺咖啡色來建構版面，便可演繹出有溫暖光線灑落的舒適空間。這樣的配色，推薦用於希望評價不易落於兩極、人見人愛的設計上。

COLOR BALANCE ///

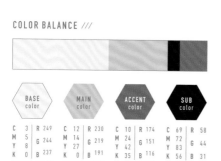

BASE color	MAIN color	ACCENT color	SUB color
C 3 R 249	C 12 R 230	C 10 R 174	C 69 R 58
M 5 G 244	M 14 G 219	M 24 G 151	M 72 G 44
Y 8 B 237	Y 27 B 191	Y 42 B 116	Y 83 B 31
K 0	K 0	K 35	K 56
#f9f4ed	#e6dbbf	#ae9774	#3a2c1f

COLOR PATTERN ///

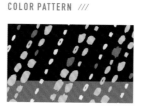

PICK UP ITEM

2

KEY COLOR
STEEL GRAY

///

高雅且時尚的空間

採用帶紫色調的灰色或航鈦灰為主色，便可營造出成熟穩重，品味高雅的版面。配上明亮的底色，便能形成不分性別、廣受青睞的配色。

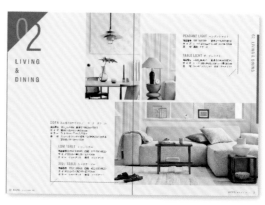

COLOR BALANCE ///

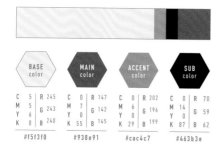

BASE color	MAIN color	ACCENT color	SUB color
C 5 R 245	C 0 R 147	C 0 R 202	C 0 R 70
M 5 G 243	M 7 G 142	M 6 G 196	M 14 G 59
Y 4 B 240	Y 0 B 145	Y 0 B 199	Y 0 B 62
K 0	K 55	K 29	K 87
#f5f3f0	#938e91	#cac4c7	#463b3e

COLOR PATTERN ///

2023
New
collection

利用配色，將勾勒出理想生活空間的美好型錄照
發揮到淋漓盡致，誘發出目標客群的興趣

3 | KEY COLOR
PEACH

///

柔和且高雅的空間

採用明顯帶黃色調的粉紅色為主色，並搭配暖色系，便可營造出溫柔且細膩的空間。由於這樣的配色能提升幸福感，因此能打動希望與家人或男女朋友展開新生活的客群。

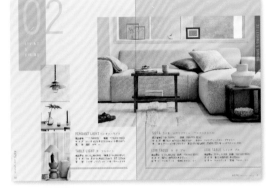

COLOR BALANCE ///

COLOR PATTERN ///

BASE color	MAIN color	ACCENT color	SUB color
C 5 R 245	C 7 R 239	C 0 R 201	C 20 R 123
M 6 G 241	M 16 G 220	M 39 G 148	M 37 G 100
Y 7 B 237	Y 16 B 210	Y 23 B 145	Y 27 B 99
K 0	K 0	K 26	K 54
#f5f1ed	#efdcd2	#c99491	#7b6463

PREMIUM
POINT
Campaign

4 | KEY COLOR
SMOKY PURPLE

///

平穩且優雅的空間

明亮的煙燻紫，最適用於帶有神祕感且優雅的空間。這樣的用色可迎合希望悠哉安穩度日的客群心理。

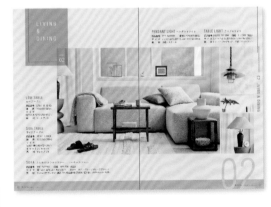

COLOR BALANCE ///

COLOR PATTERN ///

もれなく！
500 pt
present

BASE color	MAIN color	ACCENT color	SUB color
C 8 R 238	C 27 R 195	C 39 R 139	C 41 R 99
M 7 G 237	M 21 G 196	M 39 G 128	M 43 G 88
Y 6 B 237	Y 14 B 209	Y 23 B 142	Y 25 B 100
K 0	K 0	K 26	K 52
#eeeded	#c3c4d1	#8b808e	#635864

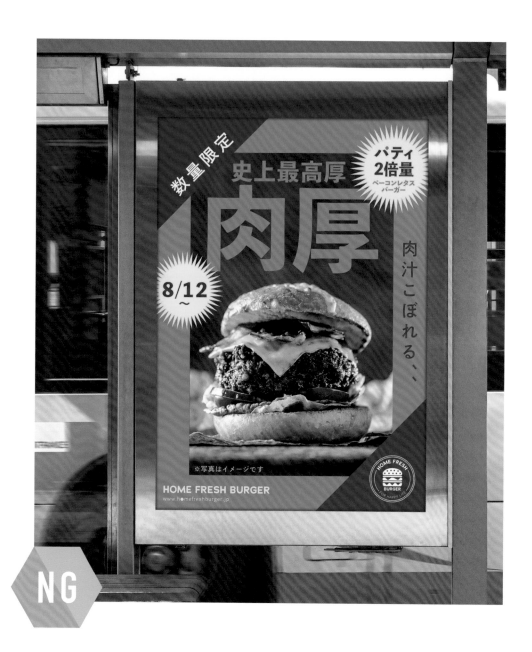

為了表現出能捱過酷暑的清爽感
我試著採用清新的配色！

● 能讓人補充精力以撐過盛夏、分量滿點的新品
● 希望主視覺充分傳達出漢堡肉美味的印象

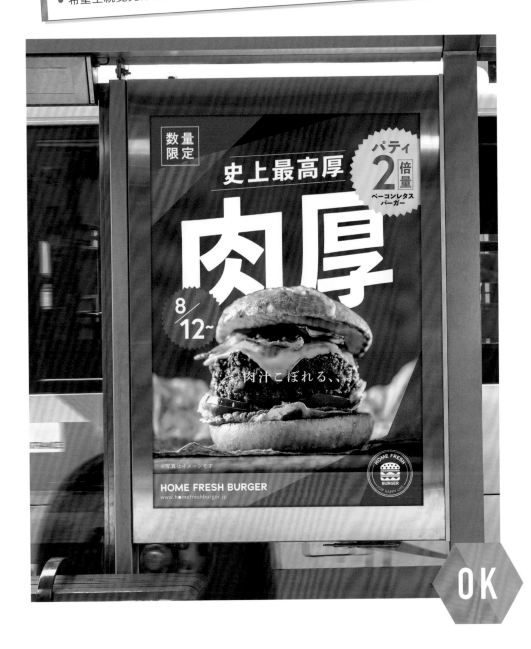

不行不行，在營造夏日季節感之前
應該先讓配色傳達出產品的美味可口才對⋯⋯

NG

藍色的印象太強，讓人食慾消退

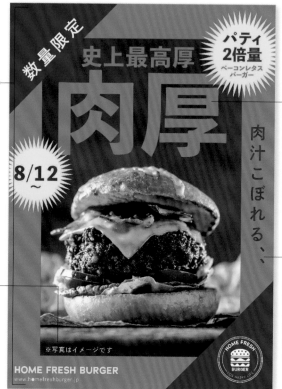

NG1
藍色不見於大自然的食材中，是讓人食慾消退的顏色。此外，藍色也有穩定心緒的功效，無法激發消費者衝動購物。

NG2
在無需加以強調的資訊上，使用引人注意的黃色，並不恰當。

NG3
雖然文字被放大，但因文字顏色顯得內縮，導致重要的文案無法躍入眼簾。

NG4
這句文案目的在於強調照片的新鮮多汁感，但看上去卻顯得好似是為了填補多餘空間而被刻意放入，相當可惜。

原來顏色是會影響五感的呀
重要的是在配色時，考慮到重點何在

NG1 讓人食慾消退的配色
以食物為主的海報，不可大量使用藍色

NG2 次要資訊色彩太顯眼
重要性低的資訊，不需用引人注目的顏色

NG3 文字顏色內縮
暗沉的顏色，使重要的文案不夠顯眼

NG4 文案未被善加發揮
版面的配置邏輯讓人不解，相當可惜

OK

利用暖色系與新鮮多汁感，促進食慾

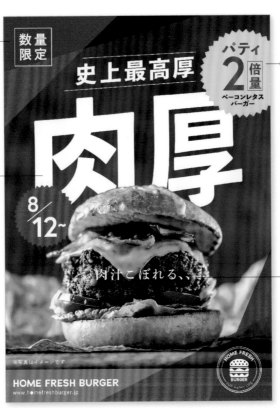

OK1
運用以紅色為主的暖色系來建構畫面，可刺激腦內的飢餓中樞，可望達成促進食慾的效果。

OK2
將文案放大置於產品背景中，建構充滿躍動感的版面。這樣的呈現可圈可點，既充滿氣勢也相當撩人。

OK3
在想強調的文字上使用紅色，搭配黃色的細部裝飾，構成加倍引人注目的配色。

OK4
版面配置時，將文案的意義納入考量，強調肉塊的新鮮多汁感。唯有此處使用明體字也是要訣之一。

配色POINT！

食慾跟顏色是息息相關的喔
盡量多去想像食品以及調味料的顏色

Before
おいしいごはん

After ↓

おいしいごはん

構成食品或料理的顏色有「紅、黃、綠、白、黑」，只要以這五種顏色為基礎，便可達成誘發食慾的配色。切記，若意在促進食慾，便要使用暖色系，反之若目的為減肥、希望食慾消退的話，就採用冷色系。

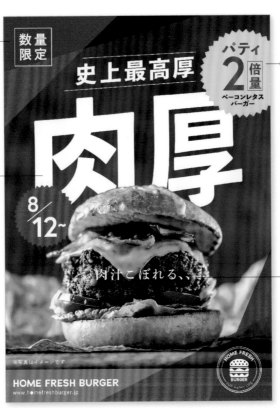
数量限定

史上最高厚

肉厚

パティ 2倍量
ベーコンレタスバーガー

8/12〜

肉汁こぼれる、

※写真はイメージです

HOME FRESH BURGER
www.homefreshburger.jp

配合不同強調重點的
關鍵色配色法

1

KEY COLOR /// **BLACK**
分量十足的紮實感

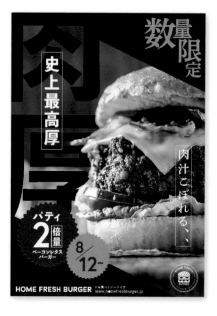

以黑色為基調搭配金色與彩度低的紅色,便
可營造出極具分量的紮實感。

COLOR BALANCE ///

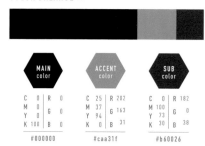

MAIN color	ACCENT color	SUB color
C 0 R 0	C 25 R 202	C 0 R 182
M 0 G 0	M 37 G 163	M 100 G 0
Y 0 B 0	Y 94 B 31	Y 73 B 38
K 100	K 0	K 30
#000000	#caa31f	#b60026

COLOR PATTERN ///

2

KEY COLOR /// **RED**
補充體力的高熱量品項

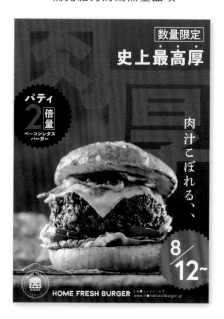

以讓人感受到能量的紅色為主色來建構版
面,讓人聯想到可補充體力與飽足感的餐點。

COLOR BALANCE ///

MAIN color	ACCENT color	SUB color
C 0 R 231	C 58 R 63	C 0 R 233
M 95 G 36	M 90 G 13	M 85 G 72
Y 95 B 24	Y 80 B 19	Y 89 B 34
K 0	K 65	K 0
#e72418	#3f0d13	#e94822

COLOR PATTERN ///

3

KEY COLOR /// **ORANGE**

期間限定的超值感

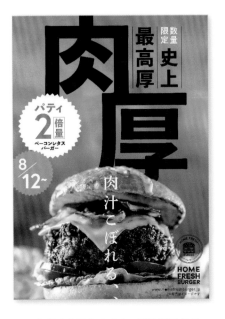

運用高彩度的橘色和金色，製造漸層效果，可營造出不同凡響的氛圍。這樣的配色，給人只有現在才品嘗得到的超值印象。

COLOR BALANCE ///

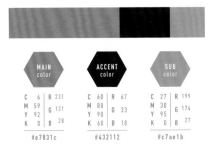

MAIN color	ACCENT color	SUB color
C 6 / R 231	C 60 / R 67	C 27 / R 199
M 59 / G 131	M 80 / G 33	M 30 / G 174
Y 92 / B 28	Y 90 / B 18	Y 80 / B 27
K 0	K 60	K 0
#e7831c	#432112	#c7ae1b

COLOR PATTERN ///

4

KEY COLOR /// **BROWN**

正宗的美味漢堡肉

深咖啡色給人沉穩的印象，是最適合用於呈現出正宗漢堡肉美味度的顏色。配色要訣在於，刻意與彩度低的顏色搭配使用。

COLOR BALANCE ///

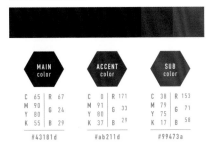

MAIN color	ACCENT color	SUB color
C 65 / R 67	C 0 / R 171	C 38 / R 153
M 90 / G 24	M 91 / G 33	M 79 / G 71
Y 80 / B 29	Y 80 / B 29	Y 75 / B 58
K 55	K 37	K 17
#43181d	#ab211d	#99473a

COLOR PATTERN ///

07 | 促銷風配色 SALES COLOR

191

「在配色時多用點心，將顏色的意涵發揮到淋漓盡致吧」

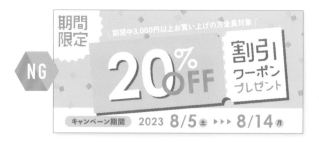

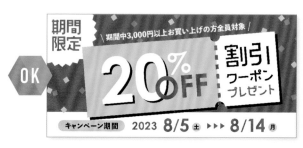

提升消費欲望
＝使用刺激色

針對特賣廣告或限時行銷活動等，想提升消費欲望、加以宣傳時，使用刺激色的紅色或吸引人注目的黃色，會是很好的選擇。配色時的重點在於，考量到顏色具備的效果以及傳遞出的訊息。

記住顏色的固有印象與效果，在設計時會很方便喔！

POINT

每個顏色背後各自有著不同的效果。碰到像上方範例一樣必須提升消費欲望的宣傳時，若採用了跟 NG 例子相同的柔和顏色，將欠缺可於瞬間訴求至消費欲望的力道，因此並不恰當。此外，由於藍色跟綠色都有穩定情緒的效果，若使用於想激發衝動購物的情況下，將招致反效果。

相較之下，OK 例子採用了屬於刺激色的紅色為主色，搭配引人注意的黃色，便帶來提升消費欲望的效果。此外，由於這樣的配色在色調上屬於高彩度且相當清晰搶眼，可誘發觀者興趣，讓人留下深刻印象。

顏色具備如上所述的各種效果，所以盡可能在理解顏色背後意涵與主張的前提下，打造出效果更優的配色，完成訴求力更強的的設計吧。

顏色的印象

白	乾淨、純潔、神聖、真實	效果：給人乾淨的印象
黑	威嚴、莊嚴感、高級感	效果：讓人感受到力量、莊嚴感
咖啡	腳踏實地、傳統、歷史、安心	效果：緩和緊張、給人安心感
紅	熱情、興奮、刺激、活力	效果：提升情緒、給人刺激感
橙	開朗、活潑、溫暖	效果：給人親切感、提升夥伴意識
黃	元氣、希望、注目、警告	效果：給人希望、提升判斷力
綠	療癒、平靜、和諧、安定	效果：舒緩內心、使人放鬆
藍	知性、誠實、清新感	效果：讓人感受到誠信、集中注意力
紫	優雅、神祕、高貴	效果：刺激藝術細胞
粉紅	幸福、愛情、可愛	效果：給人幸福感、感受到愛意

Chapter

08

商務風配色

Contents

BUSINESS COLOR

我試著運用多種顏色，吸引男女兩性的注意
營造出青春洋溢的感覺

- 非應屆徵才廣告／希望能尋得活力充沛的新血
- 希望以活潑吸睛的方式，宣傳藍與黃的企業識別色及優質的企業形象

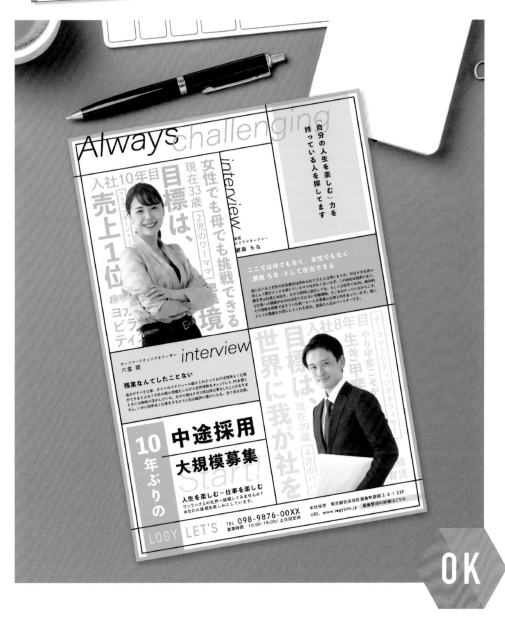

OK

顏色過多
弱化了企業識別色的印象

NG

用色數量過多，弱化企業印象

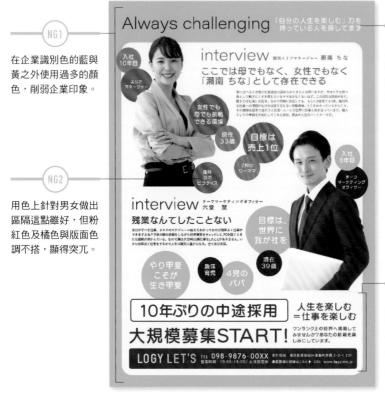

NG1 在企業識別色的藍與黃之外使用過多的顏色，削弱企業印象。

NG2 用色上針對男女做出區隔這點雖好，但粉紅色及橘色與版面色調不搭，顯得突兀。

NG3 主打訊息不夠搶眼，導致企業希望招募的理想人選形象，未被充分傳達。

NG4 採用咖啡色來強化版面並採用圓體字，雖能營造出可親氛圍，卻無法呈現企業本身的知性與誠信感。

我以為多用些顏色就能顯得青春洋溢
沒想到竟破壞了企業的形象建立

NG1 顏色的濫用

用色數量過多，弱化了企業形象

NG2 格格不入的顏色

組合不當，導致局部顯得突兀

NG3 訴求力不足

對版面配置所下心思不夠，削弱訴求力

NG4 太平易近人的呈現

用色與字體都太和善可親，喪失企業特色

OK

企業識別色獲得充分發揮

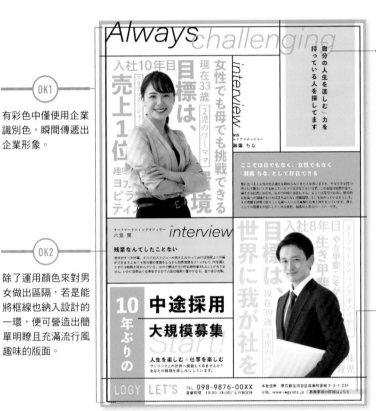

OK1

有彩色中僅使用企業識別色，瞬間傳遞出企業形象。

OK2

除了運用顏色來對男女做出區隔，若是能將框線也納入設計的一環，便可營造出簡單明瞭且充滿流行風趣味的版面。

OK3

若想確實傳遞訊息，建議加入較多的留白空間，讓配置顯得游刃有餘。單純將文字加以疊合，便能構成吸引目光的亮點。

OK4

針對詳細資訊中想強調的部分加入底色，可發揮極佳的效果。即便文字再小也能吸引觀者注目。

配色POINT!

進行企業宣傳的設計時
盡可能將企業識別色也納入考量吧

Before

After ↓
RECRUIT

碰到徵才廣告等必須將企業形象放到最大的情況，從企業識別色下手，便能讓設計傳遞出企業理念與特色。一看到企業Logo腦海中就能浮現出企業形象這點，其實也是跟顏色大有關係的喔。

1

KEY COLOR /// **YELLOW**
充滿行動力、聲勢非凡的企業

黃色給人活潑、充滿行動力的活力印象，看一眼就能讓人印象深刻。將照片刻意調成單色，便可讓黃色更加顯眼。

COLOR BALANCE ///

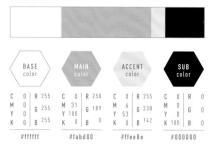

BASE color	MAIN color	ACCENT color	SUB color
C 0 R 255 M 0 G 255 Y 0 B 255 K 0	C 0 R 250 M 31 G 189 Y 100 B 0 K 0	C 0 R 255 M 6 G 238 Y 53 B 142 K 0	C 0 R 0 M 0 G 0 Y 0 B 0 K 100
#ffffff	#fabd00	#ffee8e	#000000

COLOR PATTERN ///

2

KEY COLOR /// **SMOKY GREEN**
極富聲譽與傳統的老字號企業

具有舒緩效果的綠色，具有帶來平靜與安心的效果，其中尤以彩度低的綠色顯得穩重，是相當適用於老字號企業的顏色。

COLOR BALANCE ///

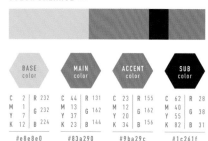

BASE color	MAIN color	ACCENT color	SUB color
C 2 R 232 M 1 G 232 Y 7 B 224 K 12	C 44 R 131 M 13 G 162 Y 37 B 144 K 23	C 23 R 155 M 12 G 162 Y 20 B 156 K 34	C 62 R 28 M 40 G 38 Y 55 B 31 K 82
#e8e8e0	#83a290	#9ba29c	#1c261f

COLOR PATTERN ///

3

KEY COLOR /// **TURQUOISE BLUE**
值得信賴、誠信踏實的企業

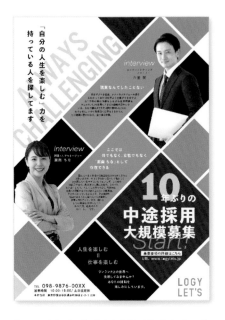

能呈現出信賴感、潔淨感與誠信的顏色，非藍色莫屬。重點加入象徵知性與好奇的紫色，營造增添靈活創意發想力的企業形象。

COLOR BALANCE ///

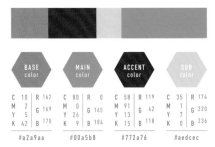

BASE color	MAIN color	ACCENT color	SUB color
C 10 R 162 M 2 G 169 Y 5 K 42 B 170	C 80 R 0 M 0 G 165 Y 13 K 9 B 184	C 58 R 119 M 91 G 42 Y 15 K 15 B 118	C 35 R 174 M 1 G 220 Y 7 K 0 B 236
#a2a9aa	#00a5b8	#772a76	#aedcec

COLOR PATTERN ///

4

KEY COLOR /// **RED**
充滿熱情、具有競爭力的企業

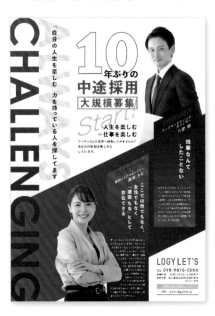

紅色是激發競爭意識的刺激色，也是最適合充滿熱情、能量充沛企業的顏色，同時也是日本企業中使用頻率最高的顏色。

COLOR BALANCE ///

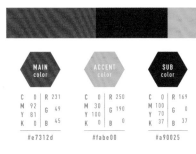

MAIN color	ACCENT color	SUB color
C 0 R 231 M 92 G 49 Y 81 K 0 B 45	C 0 R 250 M 30 G 190 Y 100 K 0 B 0	C 0 R 169 M 100 G 70 Y 70 K 37 B 37
#e7312d	#fabe00	#a90025

COLOR PATTERN ///

08 商務風配色 BUSINESS COLOR

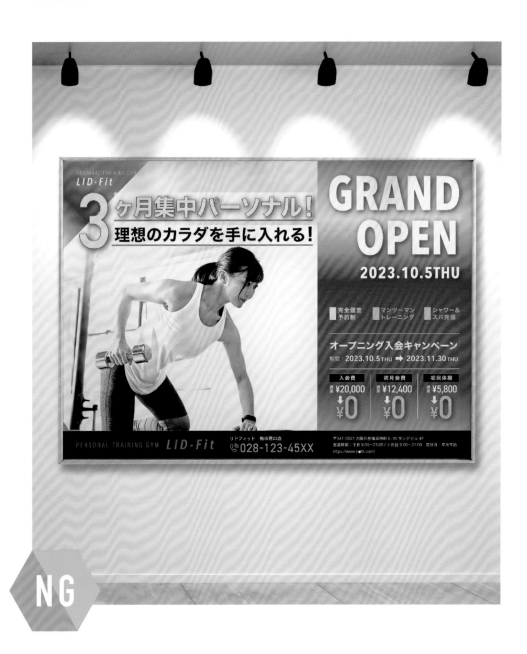

為了吸引更多觀者注目，我用了較花俏的顏色
結果怎麼顯得亂糟糟的呢？

- 鎖定追求成效客群的個人健身房開幕
- 希望透過超值的入會行銷活動，觸及更多客群

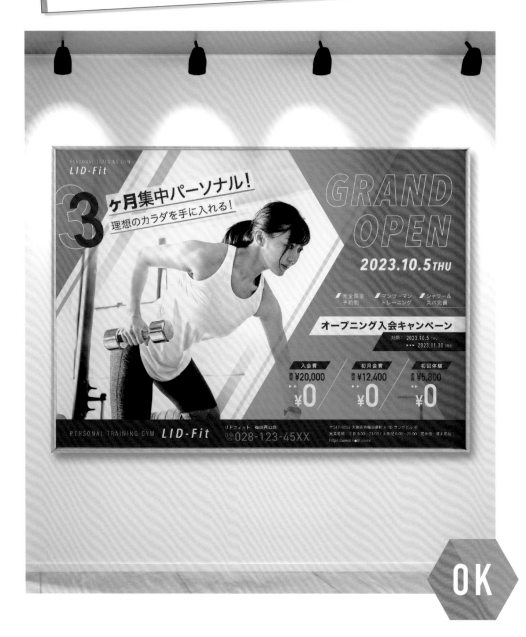

彩虹的漸層效果太濃重
要不要試著配合設計概念，減少用色數量？

NG

顏色過多，喪失訴求力

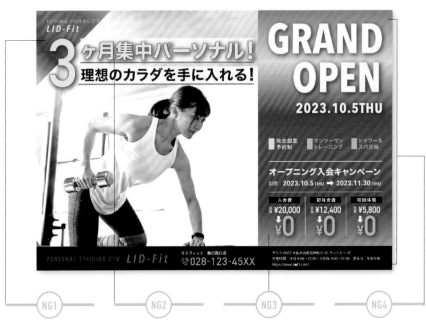

NG1

在不須強調的地方使用花俏的裝飾，轉移了觀者的視線。

NG2

設計上缺乏動態感，感受不到為求成效而努力健身的生動感。

NG3

多色漸層效果不夠俐落。雖搶眼，但讓人搞不清楚想呈現以及傳達什麼樣的內容。

NG4

整體用色數量過多，文字外框和陰影效果也太多，給人老氣的印象。

我天真地以為只要多用點顏色，讓版面搶眼就夠了……
原來選色時還必須考量，是否能配合所要傳遞的訊息

NG1 不當的細部裝飾

與資訊內容優先順序無關的多餘細部裝飾

NG2 缺乏動態感

版面配置單調，不夠生動

NG3 多色漸層效果

多色漸層效果太濃，讓人搞不清意圖何在

NG4 用色數量多手法過時

用色數量和加工效果都太多，很過時

OK

運用雙色漸層效果，營造活力充沛感

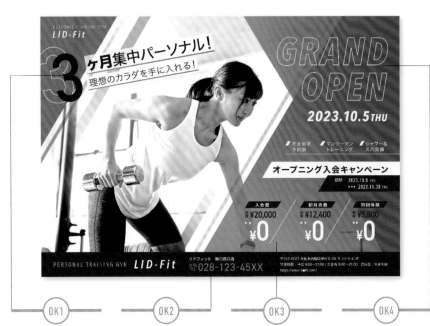

 OK1
配合背景圖形也將文字斜放。只要為一行文字增添角度，就能集中視線。

 OK2
在詳細資訊中，只對重要內容加入主色，便可提升重要資訊的傳遞速度。

OK3
細部裝飾也配合背景斜放，便營造出生動感。為照片加入穿透效果也是要訣所在。

OK4
運用兩種橘色建構漸層效果，可確保活力感，提升想追求成效的客群的訴求力。

 配色POINT！

只採用符合期望形象的顏色是製作漸層效果時的訣竅！

Before　**After**

挑選符合主打訊息以及企業形象的顏色作為主色，並在限制用色數量的前提下製作漸層效果，便可整合版面並順利透過視覺傳遞資訊。此外，使用穿透效果並將不同漸層色加以重疊，便可製造出景深，為空間增添開闊感。

1　KEY COLOR
PINK
///

以女性客群為取向的健身房

針對主打可形塑出具有女人味的靈活柔軟體態課程的健身房，粉紅色跟紫色的漸層效果會是最佳選擇。畫龍點睛地加入象徵活力的橘色，可打造出華麗的版面。

COLOR BALANCE ///

BASE color	MAIN color	ACCENT color	SUB color
C 0　R 240 M 6　G 231 Y 4　G 230 K 9　B 230	C 0　R 235 M 72　G 104 Y 25　B 134 K 0	C 0　R 234 M 37　G 167 Y 100　B 0 K 0	C 39　R 163 M 65　G 104 Y 0　B 165 K 5
#f0e7e6	#eb6886	#eaa700	#a368a5

COLOR PATTERN ///

POINT ×2

2　KEY COLOR
MINT BLUE
///

以維繫健康為目的的健身房

若是主打維繫健康、舒緩壓力這種貼近日常生活課程的健身房，則建議使用清新的薄荷綠。薄荷綠與象徵健康的黃綠色相當適配。

COLOR BALANCE ///

BASE color	MAIN color	ACCENT color	SUB color
C 0　R 255 M 0　G 255 Y 0　B 255 K 0	C 68　R 56 M 0　G 185 Y 32　B 185 K 0	C 32　R 190 M 0　G 215 Y 78　B 84 K 0	C 30　R 100 M 20　G 104 Y 10　B 115 K 60
#ffffff	#38b9b9	#bed754	#646873

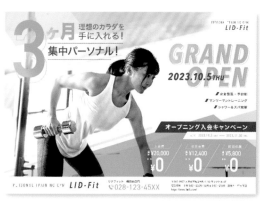

COLOR PATTERN ///

TIME SALE
10:00 START!!

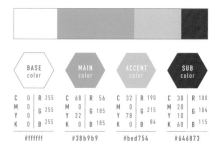

3

KEY COLOR
NAVY
///

主打健美的健身房

如果是針對抱有鍛鍊鬆弛身體線條、與現在的自己告別這種堅決意志客群的健身房，採用深藍色來呈現全心全意投入的認真心態與誠信感，會是極佳的選擇。

COLOR BALANCE ///

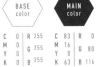

BASE color	MAIN color	ACCENT color	SUB color
C 0 R 255	C 83 R 0	C 0 R 254	C 67 R 0
M 0 G 255	M 16 G 80	M 18 G 213	M 30 G 30
Y 0 B 255	Y 0 B 63	Y 83 B 51	Y 0 B 56
K 0	K 63	K 0	K 88
#ffffff	#005074	#fed533	#001e38

COLOR PATTERN ///

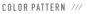

4

KEY COLOR
RED
///

以運動員為取向的正統健身房

如果是主打透過高負荷量課程來確實增加肌肉量、打造出理想身材的重量訓練健身房，可採用熱情的紅色作為主色。將紅色與灰色加以搭配，可營造出高級的服務品質感。

COLOR BALANCE ///

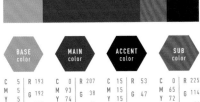

BASE color	MAIN color	ACCENT color	SUB color
C 5 R 193	C 0 R 207	C 15 R 53	C 0 R 225
M 5 G 192	M 93 G 38	M 15 G 47	M 65 G 114
Y 5 B 192	Y 74 B 47	Y 15 B 46	Y 72 B 64
K 30	K 16	K 90	K 9
#c1c0c0	#cf262f	#352f2e	#e1724D

COLOR PATTERN ///

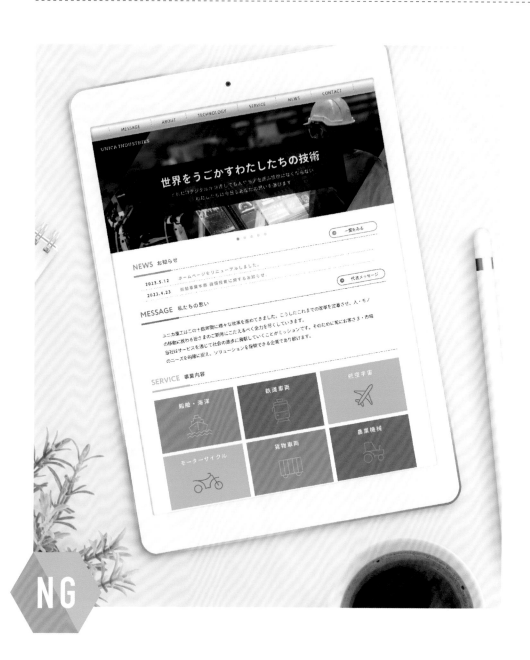

為了不讓版面太正經八百，試著將顏色分散配置……
但總覺得哪裡不太對勁？

- 由於是重工業的企業網站，希望首頁能帶有誠信和信賴感
- 雖然提供的是專業服務內容，但希望設計不要顯得正經八百

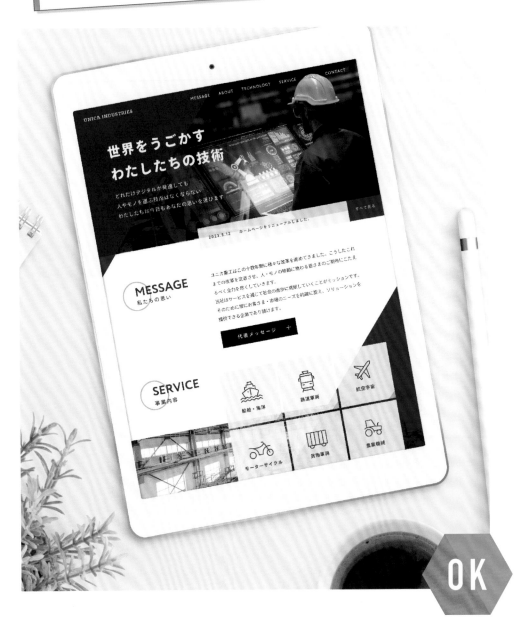

碰上企業網站設計案時
留意配色比例，就能使版面簡明易懂

NG

配色比例缺乏落差，不利閱讀

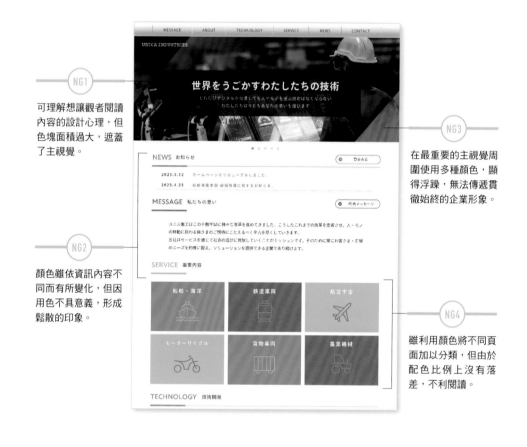

NG1
可理解想讓觀者閱讀內容的設計心理，但色塊面積過大，遮蓋了主視覺。

NG2
顏色雖依資訊內容不同而有所變化，但因用色不具意義，形成鬆散的印象。

NG3
在最重要的主視覺周圍使用多種顏色，顯得浮躁，無法傳遞貫徹始終的企業形象。

NG4
雖利用顏色將不同頁面加以分類，但由於配色比例上沒有落差，不利閱讀。

原來重要的不是想辦法讓各個元素顯眼
而是要著眼於網站整體來思考配色的比例呀

NG1 被埋沒的主視覺
過於重視易讀性，導致照片被遮住

NG2 顏色背後的意義
多種不具意涵的顏色，給人鬆散印象

NG3 企業形象的樹立
沒有設定主色，導致企業形象薄弱

NG4 配色比例
顏色一變再變，不利閱讀

OK

配色比例明確、俐落雅緻

OK1

照片與主色藍色的明度近似，具有統一感，形成成功襯托出反白文字的主視覺。

OK2

以藍色作為主色、白色為底色、橘色為強調色，配色比例簡單明瞭，形塑出充滿誠信的企業形象。

OK3

在此使用強調色，可引導觀者點擊進入下個頁面。

OK4

配色使得每個圖像都能清楚辨識，易讀性大幅提升。

建構畫面時在配色比例上製造落差
就能打造出均衡協調的網頁喔

Before

After

用色時若不具規則性，不要說是企業形象，就連資訊內容也難以好好傳達。配色的黃金比例是「底色70：主色25：強調色5」。若能將配色比例納入考量，並事先想清楚每種顏色的功能，就能打造出具有說服力的設計喔。

適合不同業種的
各色配色法

1

KEY COLOR /// **RED**
軟體公司

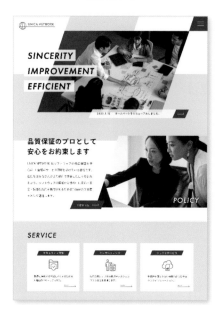

在賦予信賴感的黑白色調中，加入具有進取精神和革新印象的紅色，便是最適合開發尖端技術的軟體公司的配色。

COLOR BALANCE ///

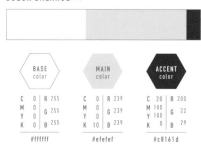

BASE color	MAIN color	ACCENT color
C 0 R 255	C 0 R 239	C 20 R 200
M 0 G 255	M 0 G 239	M 100 G 22
Y 0 B 255	Y 0 B 239	Y 100 B 29
K 0	K 10	K 0
#ffffff	#efefef	#c8161d

COLOR PATTERN ///

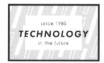

2

KEY COLOR /// **ORANGE**
健康食品

象徵健康、活力的橘色，適用於健康食品的宣傳網站。由於橘色也有促進食慾的效果，因此也可訴求至觀者的消費欲望。

COLOR BALANCE ///

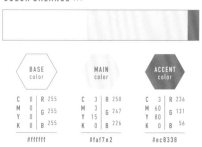

BASE color	MAIN color	ACCENT color
C 0 R 255	C 3 R 250	C 3 R 236
M 0 G 255	M 3 G 247	M 60 G 131
Y 0 B 255	Y 15 B 226	Y 80 B 56
K 0	K 0	K 0
#ffffff	#faf7e2	#ec8338

COLOR PATTERN ///

製作企業網站時，配色相當重要！
以下將介紹最適用於各個業種的用色

3

理財服務

說到象徵錢的顏色，就會想到金色與黃色。
若想營造平易近人、操作方便的印象，使用
黃色作為主色會是相當好的選擇。

COLOR BALANCE ///

BASE color	MAIN color	ACCENT color
C 0 R 255	C 0 R 255	C 0 R 62
M 0 G 255	M 2 G 241	M 0 G 58
Y 0 B 255	Y 80 B 63	Y 0 B 58
K 0	K 0	K 90
#ffffff	#fff13f	#3e3a3a

COLOR PATTERN ///

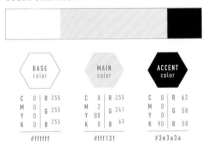

4

運動品牌

給人爽朗輕快感覺的藍色，是運動品牌及飲
料公司常用的顏色。若用於專門製造精密儀
器的企業，則能帶給人強大的信賴感。

COLOR BALANCE ///

BASE color	MAIN color	ACCENT color	SUB color
C 0 R 255	C 70 R 63	C 2 R 255	C 75 R 20
M 0 G 255	M 20 G 161	M 0 G 241	M 10 G 166
Y 0 B 255	Y 0 B 198	Y 70 B 98	Y 45 B 154
K 0	K 0	K 0	K 10
#ffffff	#3fa1c6	#fff162	#14a69a

COLOR PATTERN ///

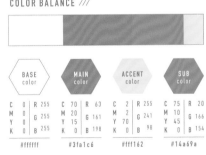

08 | 商務風配色 BUSINESS COLOR

211

我將重點放在能打動觀者心弦
具有強烈訴求的視覺建構上！

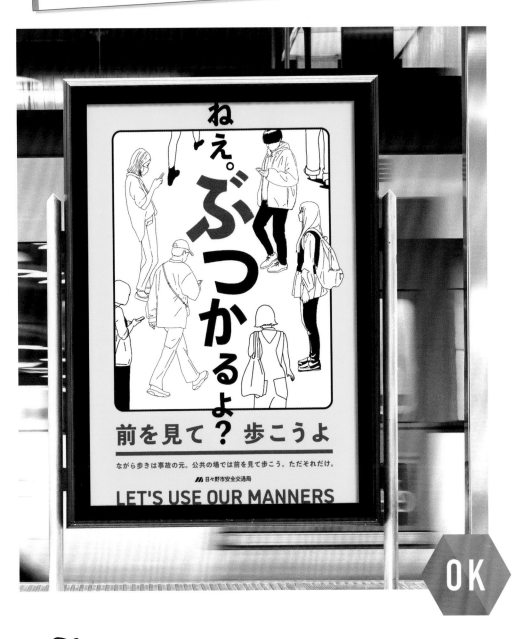

08 | 商務風配色 BUSINESS COLOR

OK

視覺整體雖美觀
卻不適用於警告危險行為喔

213

NG

沉靜色導致危險行為的警告意味喪失

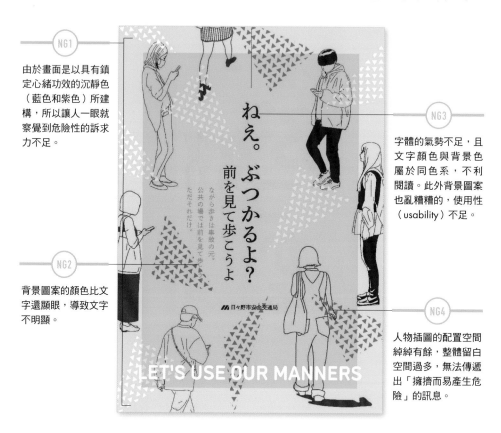

NG1
由於畫面是以具有鎮定心緒功效的沉靜色（藍色和紫色）所建構，所以讓人一眼就察覺到危險性的訴求力不足。

NG2
背景圖案的顏色比文字還顯眼，導致文字不明顯。

NG3
字體的氣勢不足，且文字顏色與背景色屬於同色系，不利閱讀。此外背景圖案也亂糟糟的，使用性（usability）不足。

NG4
人物插圖的配置空間綽綽有餘，整體留白空間過多，無法傳遞出「擁擠而易產生危險」的訊息。

ねえ。
ぶつかるよ？
前を見て歩こうよ

ながら歩きは毒災の元。
公共の場では前を見て歩
ただそれだけ。

日々野市安全交通局

LET'S USE OUR MANNERS

我本來想利用留白和冷色系顏色來傳達「冷靜」的說
沒想到這樣的海報所需要的，是簡單明瞭與強烈的印象

 NG1 沉靜色
在呼籲宣導內容中使用沉靜色，並不恰當

 NG2 與背景圖案的對比
圖案與文字顏色的對比太弱，不利閱讀

 NG3 使用性
字體選用和版面配置問題，造成不易閱讀

 NG4 感覺不到危險性
留白過多給人游刃有餘感，危機感不足

OK

使用警告色，瞬間表明危險行為

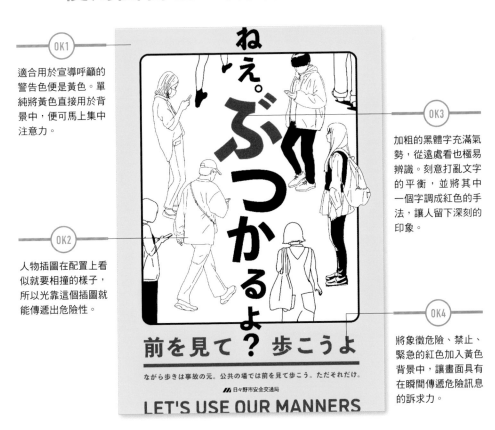

OK1

適合用於宣導呼籲的警告色便是黃色。單純將黃色直接用於背景中，便可馬上集中注意力。

OK2

人物插圖在配置上看似就要相撞的樣子，所以光靠這個插圖就能傳遞出危險性。

OK3

加粗的黑體字充滿氣勢，從遠處看也極易辨識。刻意打亂文字的平衡，並將其中一個字調成紅色的手法，讓人留下深刻的印象。

OK4

將象徵危險、禁止、緊急的紅色加入黃色背景中，讓畫面具有在瞬間傳遞危險訊息的訴求力。

處理公益廣告時
需採將使用性納入考量的配色
以便讓設計明瞭易懂

配色POINT！

Before

⚠ 混ぜるな危険

↓

After

⚠ 混ぜるな危険

舉個例子來說，使用於交通安全標誌和廁所性別標誌的顏色，在社會上具有一定的認知共識，所以在映入眼簾的瞬間，所有人都能明確判斷；但反過來說，若使用了與社會共識剛好相反的顏色，則有可能招致誤解，不可不慎。公益廣告與其講究設計，更該重視的是內容是否易懂且能順利傳達。

1

KEY COLOR /// **ORANGE**

交談音量

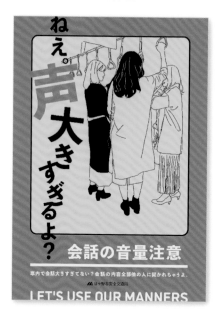

使用給人熱鬧、高傲印象的橘色,可呈現出興奮的情緒,同時也能達到宣導呼籲效果。

COLOR BALANCE ///

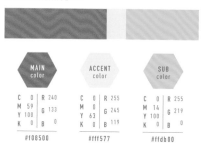

MAIN color	ACCENT color	SUB color
C 0 R 240 M 59 G 133 Y 100 B 0 K 0	C 0 R 255 M 0 G 245 Y 63 B 119 K 0	C 0 R 255 M 14 G 219 Y 100 B 0 K 0
#f08500	#fff577	#ffdb00

COLOR PATTERN ///

2

KEY COLOR /// **BLUE**

音樂漏音

藍色在安全色中屬於適合「引導」的顏色,可望達成促使觀者反思自身行為、多為他人設想的效果。

COLOR BALANCE ///

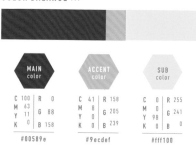

MAIN color	ACCENT color	SUB color
C 100 R 0 M 63 G 88 Y 11 B 158 K 0	C 41 R 158 M 8 G 205 Y 0 B 239 K 0	C 0 R 255 M 0 G 241 Y 98 B 0 K 0
#00589e	#9ecdef	#fff100

COLOR PATTERN ///

電車中經常可以看到禮儀宣導廣告對吧
讓我們來看看符合宣導訴求內容的配色

3

KEY COLOR /// **GREEN**
注意行李是否礙人

綠色是象徵「安全」狀態的顏色，能向觀者暗示「個人微小行為足以影響周遭安全」的訊息。

COLOR BALANCE ///

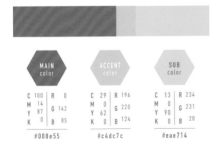

MAIN color	ACCENT color	SUB color
C 100 R 0	C 29 R 196	C 13 R 234
M 14 G 142	M 0 G 220	M 0 G 231
Y 87 B 85	Y 62 B 124	Y 90 B 20
K 0	K 0	K 0
#008e55	#c4dc7c	#eae714

COLOR PATTERN ///

4

KEY COLOR /// **PINK**
在電車上化妝、讓座精神

粉紅色是特別能打動女性的顏色，同時也是最適合呼籲以愛心與同理心為出發來採取行動的顏色。鮮豔的粉紅色能更提升注目度。

COLOR BALANCE ///

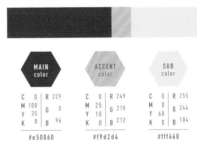

MAIN color	ACCENT color	SUB color
C 0 R 229	C 0 R 249	C 0 R 255
M 100 G 0	M 25 G 210	M 0 G 244
Y 35 B 96	Y 0 B 212	Y 68 B 104
K 0	K 0	K 0
#e50060	#f9d2d4	#fff468

COLOR PATTERN ///

08 | 商務風配色 BUSINESS COLOR

「在考量到色彩平衡的前提下，來為企業樹立形象吧」

企業形象的樹立
＝
配色比例的落差變化

只要意識到「色彩平衡
＝配色比例」，就能成
功為企業與商品樹立形
象。限制主題色的數量
也是要訣之一，經手網
站設計時務必要意識到
落差變化。

NG　　**OK**

COLOR BALANCE

BASE color	MAIN color	SUB color	ACCENT color

配色比例相同
＝無法建構完整意象

ACCENT color

BASE color 70%	MAIN color 25%	5%

配色比例有所變化
＝意象可順利傳達

分配比例

底色：70%
主色：25%
強調色：5%

POINT

製作網頁時的首要之務，就是決定「主題色
（底色／主色／強調色）」。基本上只要利用
這三個顏色就能順利整合版面，完成具有統一
感的頁面，而其中最重要的就是配色比例。若
像 NG 例子一樣採用比例相同的配色，畫面就
會顯得鬆散、欠缺統一感；反之若仿效 OK 例
子讓配色比例有所變化，便能順利建立出預期
的網頁形象。

若經手的是企業網站，那麼將企業識別色用於
主題色上，便可輕鬆營造出品牌風格，是相當
推薦的手法。採用高明度的顏色作為底色，可
提升文字資訊的易讀性，也是極佳的手法。

＼ 想增加用色數量時 ／
可以試著「分割顏色」

若很想用上四種顏色時，務必試試將各類
顏色加以分割後，再來分配配色比例。學會
這項技巧的話，就算顏色數量變多，也依舊
能完成具有統一感的網頁喔。

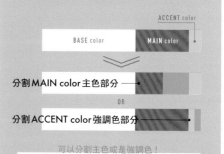

ACCENT color

BASE color	MAIN color

分割 MAIN color 主色部分 ——

OR

分割 ACCENT color 強調色部分 ——

可以分割主色或是強調色！

Chapter

09

—

奢華風配色

Contents

LUXURY COLOR

為了營造出高級感
我試著用金色讓產品顯得閃耀動人！

- 老字號甜點店鎖定頂級客層所開發出的高檔新商品
- 走時髦伴手禮定位,希望包裝呈現出現代風與高級感,以獲取客人青睞

OK

你挑的金色顯得有點廉價
可以試著改變金色的種類

NG

金色占比過多，顯得俗氣

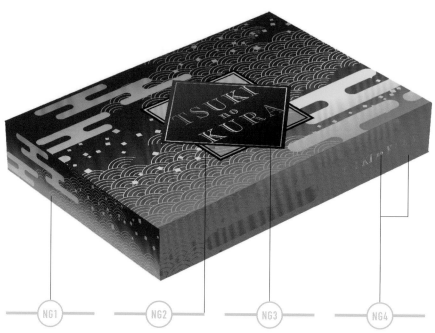

NG1	NG2	NG3	NG4
黃金與紅色的漸層效果，給人廉價印象。	黑色僅用於此處，讓外框顯得突兀。平板的版面顯得過時。	紅色與金色雖然極為喜氣，但金色用量過多，顯得很俗氣。	背景的低彩度金色與logo的高彩度金色不搭，顯得不協調。

金色說來簡單
但沒想到有這麼多種類呀！

NG1 金色的種類	NG2 不相襯的無彩色	NG3 金色占比過多	NG4 彩度的搭配組合
黃金色×紅色的漸層效果，顯得俗氣	只有圖形外框使用黑色，顯得突兀	顯得刺眼且俗氣	不同彩度的漸層效果組合使用，極不協調

OK

重點式地運用金色，營造品味

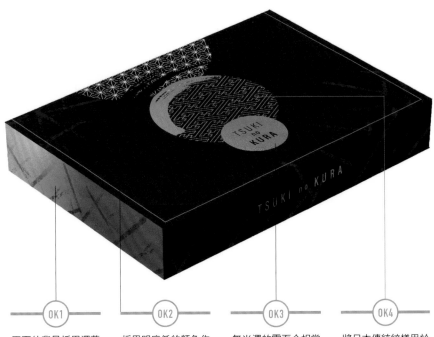

OK1
正面的背景採用深藍色，並將金色用於側面，形成能讓立體物品顯得生動的配色。

OK2
採用明度低的顏色作為主色，便可營造成熟的氛圍。以深藍色取代黑色，營造現代風印象。

OK3
無光澤的霧面金相當高雅，演繹出極致的高級感。

OK4
將日本傳統紋樣用於局部而非整體畫面，演繹出具有現代風的日式氛圍。

配色POINT!

若是想呈現高雅且現代的氛圍
就要降低光澤感

Before

新商品

After ↓

新商品

金屬色中包括了金色、銀色、黃金色、玫瑰金等，種類繁多。若加入燙金工序的話，還可進一步分為亮金、霧金，帶給人的印象也大不相同。若想讓金色顯得高級且成熟，建議使用「青口霧金」。

1

KEY COLOR
INDIGO
///

紳士風範

外包裝整體使用略帶綠色調的深藍與靛藍色，搭上銀色的日本傳統紋樣，形成相當高雅的配色。具有謙讓感的藍色，提升了伴手禮的風範氣度。

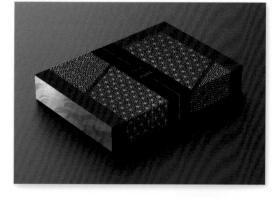

COLOR BALANCE ///

BASE color	MAIN color	ACCENT color	SUB color
C 98 / R 2	C 30 / R 189	C 57 / R 130	C 90 / R 15
M 81 / G 58	M 24 / G 188	M 45 / G 130	M 80 / G 30
Y 52 / B 87	Y 20 / B 192	Y 97 / B 48	Y 60 / B 46
K 19	K 0	K 2	K 60
#023a57	#bdbcc0	#828230	#0f1e2e

COLOR PATTERN ///

2

KEY COLOR
DEEP GREEN
///

從容不迫的優雅

從容不迫的深綠色，是能讓人憶起輕鬆時光的顏色，與明顯帶紅色調的金色極適配，能建構出日式風格氛圍。這樣的配色可讓收禮者感受到餽贈方的用心，最適用於伴手禮。

COLOR BALANCE ///

BASE color	MAIN color	ACCENT color	SUB color
C 85 / R 38	C 87 / R 25	C 23 / R 204	C 46 / R 155
M 56 / G 82	M 64 / G 58	M 45 / G 151	M 58 / G 114
Y 77 / B 48	Y 95 / B 34	Y 96 / B 62	Y 96 / B 43
K 28	K 47	K 0	K 3
#265230	#193a22	#cc973e	#9b722b

COLOR PATTERN ///

以下介紹捨棄最具代表性的日式配色
改採銀色與金色所營造出的高級日式現代風配色

3　KEY COLOR
PURPLE

///

脫俗之美

讓人聯想至香菫菜和紫藤花、帶灰色調的紫色，與銀色堪稱絕配，讓人聯想至京都等古都，營造出女性特有的典雅感。

COLOR BALANCE ///

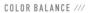

BASE color	MAIN color	ACCENT color	SUB color
C 36　R 176	C 74　R 96	C 0　R 255	C 63　R 117
M 26　G 180	M 96　G 42	M 0　G 255	M 67　G 95
Y 28　B 176	Y 39　B 100	Y 0　B 255	Y 32　B 131
K 0	K 4	K 0	K 0
#b0b4b0	#602a64	#ffffff	#755f83

COLOR PATTERN ///

4　KEY COLOR
BROWN

///

聯想至傳統與歷史的老字號店家感

明顯帶紅色調的深咖啡色顯得莊嚴，是能帶來穩健感的顏色，也是最適合呈現老字號店家具備的信賴感與悠久歷史的顏色。採用金色作為強調色，可進一步營造出高格調感。

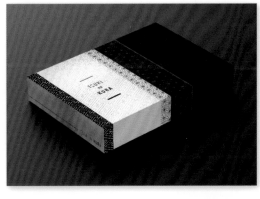

COLOR BALANCE ///

BASE color	MAIN color	ACCENT color	SUB color
C 60　R 67	C 57　R 121	C 42　R 165	C 16　R 221
M 85　G 27	M 68　G 87	M 57　G 119	M 12　G 221
Y 90　B 17	Y 69　B 74	Y 100　B 35	Y 12　B 220
K 60	K 14	K 1	K 0
#431b11	#79574a	#a57723	#dddddc

COLOR PATTERN ///

09 | 奢華風配色 LUXURY COLOR

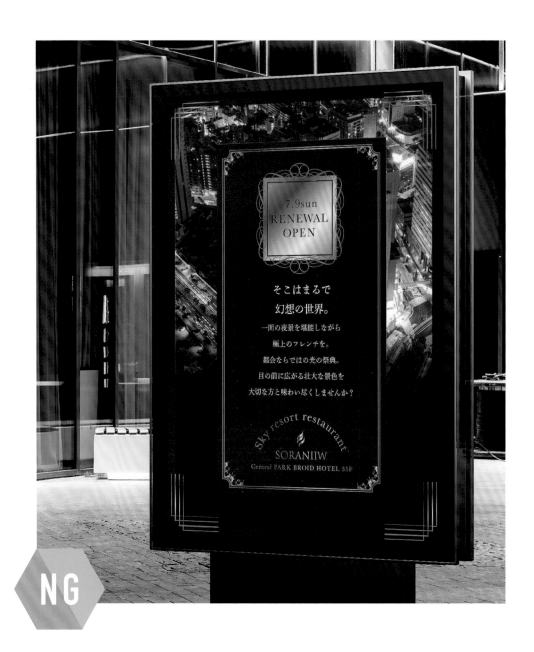

我以為黑色配金色鐵定能營造出高級感
但怎麼看起來一片黑壓壓的……？

- 賣點為飽覽東京夜景的高級餐廳
- 希望呈現出跳脫日常的尊榮感，以及新裝開幕後升級的高級感

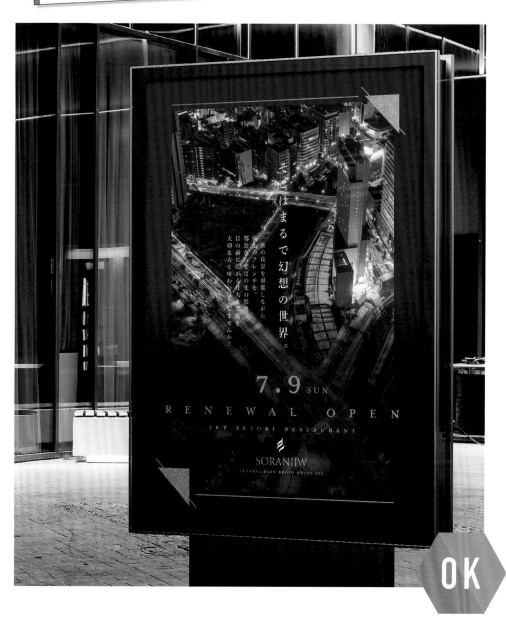

OK

裝飾比夜景還要搶眼呢
再重新調整一下配色比例和強調色吧

NG

黑色占比過多，顯得壓迫

NG1

裝飾太過華美，黑色占比過多，給人沉重的印象。裝飾比主視覺照片更引人注目。

NG2

照片的可見範圍太少，無法傳遞出夜景的魅力。

7.9sun
RENEWAL
OPEN

そこはまるで
幻想の世界。
一面の夜景を堪能しながら
極上のフレンチを。
都会ならではの光の祭典。
目の前に広がる壮大な景色を
大切な方と味わいぽくしませんか？

Sky resort restaurant
SORANIIW
Central PARK BROID HOTEL 45F

NG3

金色背景配上細襯線體不利閱讀，與帶有壯麗感的邊框設計兩相對比極不協調。

NG4

由於文字大小及行距缺乏變化，導致文案的印象薄弱，弱化了訴求力。

原來就算配色用得再好，但若比例不對
結果就會大不相同呀

NG1 配色比例

黑色用量過多，顯得壓迫

NG2 看不見照片

裝飾過多，掩蓋了照片的魅力

NG3 邊框與字型

壯麗的邊框和偏細的字體不配

NG4 文字大小變化

文字大小缺乏落差，訴求力不夠

OK

藍色 × 金色讓夜景之美熠熠生輝

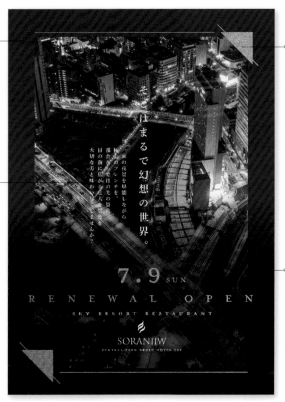

OK1

加入了藍色漸層的背景，營造出情調非凡的夜空，烘托出照片之美。

OK2

在文案內容與標題之間做出大小變化，提升落差度，藉此營造訴求內容的餘韻。

OK3

盡可能採取簡單的外框，讓照片的氛圍得以被充分發揮。另外，使用光澤較少的霧面金，能帶出高雅的感覺。

OK4

為使文字易於閱讀，在照片加透明黑色漸層效果，便可在無損照片魅力的同時，強化文字的易讀性。

配色POINT!

能襯托出金色的不是只有黑色喔
試著挑選適合照片的強調色吧

Before　**After**

 →

「營造高級感」並不等於「花俏的設計」，首先必須考慮的是希望呈現的重點何在，並思索能引出該重點魅力的裝飾與配色為何，進而營造出高質感的氛圍。

1

悠閒平穩的時光

使用寶石界中享有盛名的祖母綠，可提升在平穩心緒下度過悠閒時光的期待感。

COLOR BALANCE ///

BASE color	MAIN color	ACCENT color	SUB color
C 80 R 0	C 83 R 11	C 0 R 255	C 0 R 0
M 50 G 31	M 35 G 130	M 0 G 255	M 0 G 0
Y 50 B 37	Y 60 B 115	Y 0 B 255	Y 0 B 0
K 80	K 0	K 0	K 100
#001f25	#0b8273	#ffffff	#000000

COLOR PATTERN ///

2

情調非凡的奢侈夜晚

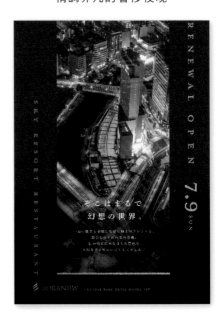

紫色是最適合呈現成熟且充滿情調的高級感顏色，相當適用於營造享受豪華料理與奪目夜景的意象。

COLOR BALANCE ///

BASE color	MAIN color	ACCENT color	SUB color
C 90 R 54	C 45 R 157	C 0 R 255	C 0 R 0
M 98 G 39	M 45 G 141	M 0 G 255	M 0 G 0
Y 44 B 91	Y 45 B 131	Y 0 B 255	Y 0 B 0
K 12	K 0	K 0	K 100
#36275b	#9d8d83	#ffffff	#000000

COLOR PATTERN ///

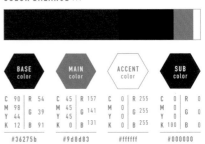

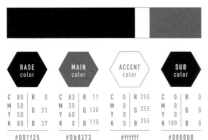

3

KEY COLOR /// **BLUE**
獲得解脫的暢快夜晚

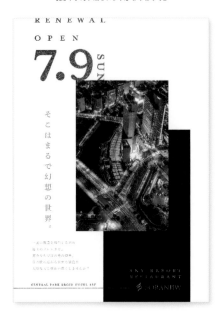

藍色是能為人帶來解脫感的顏色，這種配色
訴求的是，可於摩天樓頂樓度過忘卻日常壓
力的至高無上夜晚。

COLOR BALANCE ///

BASE color	MAIN color	ACCENT color	SUB color				
C 100 M 93 Y 58 K 38	R 10 G 34 B 63	C 97 M 77 Y 35 K 0	R 0 G 72 B 121	C 0 M 0 Y 0 K 43	R 175 G 175 B 176	C 0 M 0 Y 0 K 100	R 0 G 0 B 0
#0a223f	#004879	#afafb0	#000000				

COLOR PATTERN ///

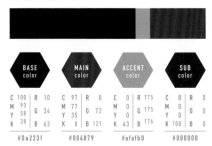

4

KEY COLOR /// **GOLD**
絕無僅有的夜晚

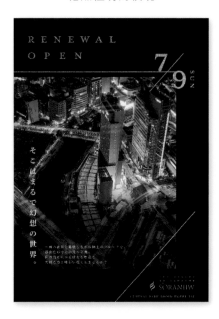

要襯托出明顯帶紅色調的金色，非黑色莫
屬。簡單採用黑色為底色，並以金色加以妝
點，營造出絕無僅有的成熟夜晚氛圍。

COLOR BALANCE ///

BASE color	MAIN color	ACCENT color			
C 80 M 60 Y 60 K 90	R 0 G 3 B 6	C 25 M 58 Y 87 K 0	R 198 G 126 B 50	C 0 M 0 Y 0 K 0	R 255 G 255 B 255
#000306	#c67e32	#ffffff			

COLOR PATTERN ///

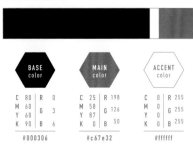

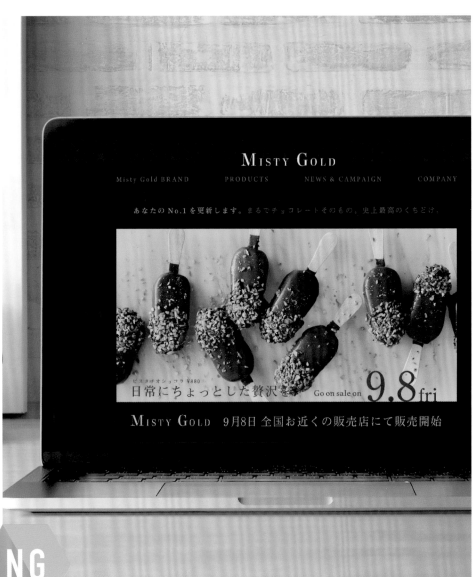

NG

為了烘托出冰棒，我將商品背景調亮
再運用黑色加以強化，營造出高級感

- 以風味層次豐富為賣點的高級市售冰棒品牌
- 希望傳達出為日常生活打造微奢華時光的產品概念

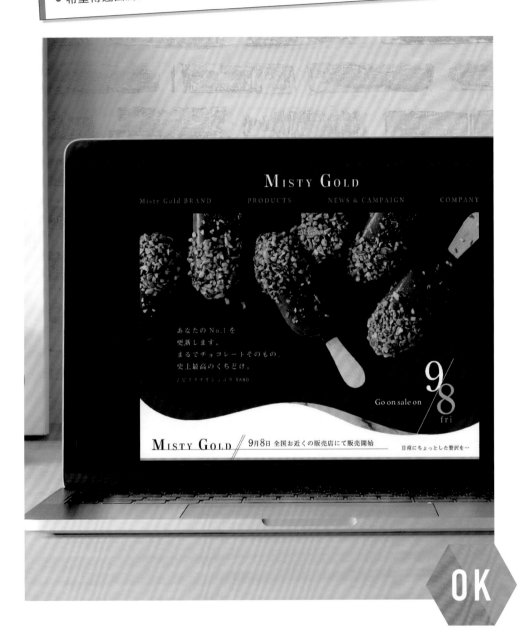

09 ｜ 奢華風配色 LUXURY COLOR

OK

背景色和產品概念不搭呢
考慮配色時，眼界應要更宏觀喔

NG

輕盈印象導致商品顯得格格不入

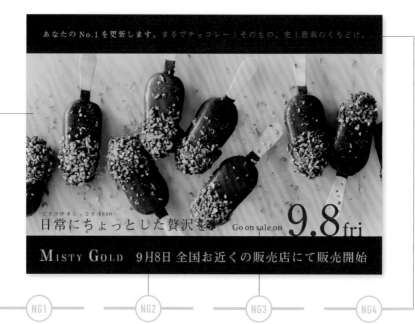

あなたの No.1 を更新します。まるでチョコレートそのもの；史上最高のくちどけ。

ビスタチオシ。コラ ¥880
日常にちょっとした贅沢を　Go on sale on **9.8**fri

MISTY GOLD　9月8日 全国お近くの販売店にて販売開始

NG1　針對以口味濃郁為賣點的高級商品，使用淺色調的背景色並不適切。

NG2　照片的背景色與帶狀色塊顏色的對比過強，導致商品照顯得擁擠、空間不足。

NG3　咖啡色跟帶狀色塊顏色有些許出入，顯得不自然，放眼整體顯得不協調。

NG4　文案中感受不到分為三色的必要，且這三種顏色的色調也不統一，感覺不協調。

原來比起凸顯商品本身
更重要的是採用符合商品風格的配色

 NG1 不當的背景色
背景色和產品的概念不搭

 NG2 色塊與照片的對比
用深色色塊來強化畫面，給人擁擠的印象

NG3 整體的協調感
照片內外的強調色有所出入，顯得不自然

 NG4 顏色&色調不一
顏色數量繁多且色調不統一，顯得奇怪

OK

商品與背景融為一體，建構出口味濃郁的氛圍

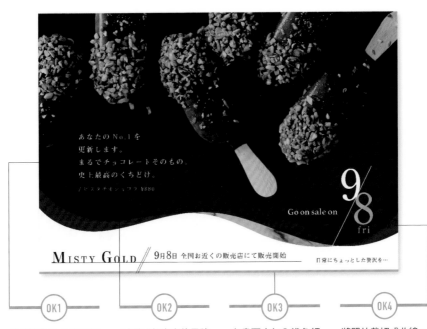

OK1　深咖啡色貼合產品概念及商品本身的色調，創建出口味濃郁的氛圍。

OK2　針對局部文字使用強調色，這樣的配色使得字級再小也能清楚閱讀。

OK3　在畫面中加入淺色細線作為強調色，便可不破壞照片氛圍，並營造出高雅的印象。

OK4　將照片裁切成曲線，可營造出空間感，建構出悠閒的氛圍，也能呈現冰棒在口中融化的絕佳口感。

配色POINT!

商品與背景融為一體的話
便能打造出具有整體感的設計

若想讓產品可以明顯呈現，一個大原則是拉開與背景之間的明度差距，但刻意讓產品的顏色貼近背景、強化整體的印象，也不失為一個好方法。統一畫面整體的色調，是順利整合版面的要訣喔。

1 KEY COLOR
LIGHT BROWN

///

義式拿鐵

運用會聯想至義式咖啡的深咖啡色和柔和的拿鐵棕來建構畫面，可營造出既穩重又深富情調的氛圍，這樣的配色呈現了能讓大人情不自禁掏腰包的美味。

COLOR BALANCE ///

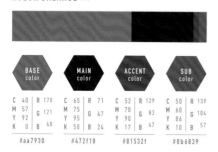

BASE color	MAIN color	ACCENT color	SUB color
C 40 R 170	C 65 R 71	C 52 R 129	C 50 R 139
M 57 G 121	M 75 G 47	M 70 G 83	M 60 G 104
Y 92 B 48	Y 95 B 24	Y 90 B 47	Y 86 B 57
K 0	K 50	K 17	K 10
#aa7930	#472f18	#81532f	#8b6839

COLOR PATTERN ///

2 KEY COLOR
LIGHT GREEN

///

抹茶

就算是再亮的顏色，只要能以適合產品的色調來建構整體畫面的話，就能營造出高級的產品意象。明亮的黃綠色與穩重的綠色及灰色相當適配。

COLOR BALANCE ///

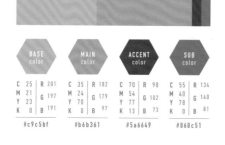

BASE color	MAIN color	ACCENT color	SUB color
C 25 R 201	C 35 R 182	C 70 R 90	C 55 R 134
M 21 G 197	M 24 G 179	M 54 G 102	M 40 G 140
Y 23 B 191	Y 20 B 97	Y 47 B 73	Y 78 B 81
K 0	K 0	K 13	K 0
#c9c5bf	#b6b361	#5a6649	#868c51

COLOR PATTERN ///

3

CAMEL

///

焦糖

採用焦糖色為主色，並以明顯帶紅色調的咖啡色來建構畫面，便可營造出會聯想至高級焦糖那帶有濃郁厚實甜味的設計。

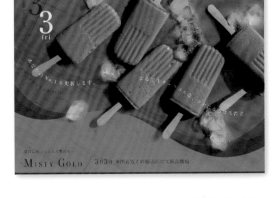

COLOR BALANCE ///

BASE color	MAIN color	ACCENT color	SUB color
C 37 R 176 M 47 G 140 Y 73 B 83 K 0	C 35 R 179 M 66 G 106 Y 98 B 35 K 0	C 52 R 124 M 80 G 64 Y 90 B 43 K 22	C 50 R 134 M 76 G 75 Y 94 B 41 K 16
#b08c53	#b36a23	#7c402b	#864b29

COLOR PATTERN ///

4

STRAWBERRY

///

草莓

將低彩度的草莓配上酒紅色，可提升大啖韻味成熟且濃郁草莓的期待感。營造出高級感的要訣在於，運用深色調來統一畫面。

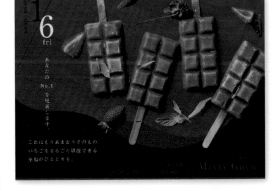

COLOR BALANCE ///

BASE color	MAIN color	ACCENT color	SUB color
C 66 R 66 M 90 G 25 Y 90 B 29 K 55	C 46 R 143 M 90 G 52 Y 80 B 54 K 13	C 0 R 253 M 12 G 234 Y 7 B 230 K 0	C 52 R 115 M 92 G 39 Y 82 B 43 K 30
#42191d	#8f3436	#fdeae6	#73272b

COLOR PATTERN ///

● 先學會，才好用的 7 招配色技法 ●

前、前輩……
配色讓我好煩惱，煩惱到無法辨別好壞……

這樣呀……你陷入設計人最常見的瓶頸中了……
你具體煩惱的問題點是什麼？

感覺不管怎麼組合搭配，都不對勁
有種陷入迷宮迷失方向的感覺

碰到這種情形，可仰賴配色的基礎技法
回頭重學色彩概念，也不失為一個好方法喔

色彩的數量據說總共超過 750 萬種。

在無數的「色彩」中找出適當的配色，絕非易事。

每個人肯定都曾為配色感到苦惱過。

在為配色所苦、理不出頭緒時
恰恰能派上用場的就是基礎知識

接下來就讓我們透過本書中的範例
來檢視基礎的配色技法吧！

主色（dominant color）配色法

「dominant」意為「主導」，運用單一色彩來統一色相的配色，便稱為主色配色法。拉近不同顏色之間的明度差距，便可更加提升統一感。

配色實例

讓我們來看看本書中
實際運用主色配色法的範例！

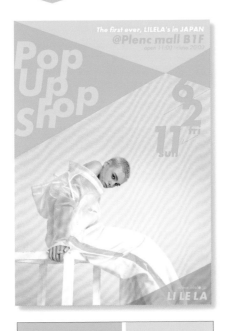

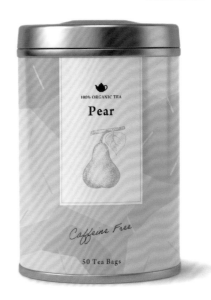

▶ Chapter 01 / P.41 範例

▶ Chapter 02 / P.55 範例

左邊範例的主色為黃綠色，由於採用了明色調的顏色組合，得以營造出鮮明輕快的氛圍。而右邊範例的主色則為綠色，但採用的是淺灰色調顏色，所以營造出了穩重的印象。雖然同樣是採用綠色系來建構版面，但色調不同就能呈現出完全不一樣的氛圍喔！

效果

· 整合整體風格的配色
· 強化顏色本身給人的印象

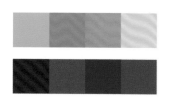

主色調配色法正如其名所示，指的是具有統一（主導）色調的配色。在此配色法中，只需使色調相同，色相則可自由選擇，也因此相較於主色配色法能帶給人更加多彩繽紛的印象。

讓我們來看看本書中
實際運用主色調配色法的範例！

配色實例

▶ Chapter 01 / P.28 範例

▶ Chapter 03 / P.92 範例

雖然用色相當多元
但因風格穩固完善
所以意象也能清楚傳達！

左右兩邊的範例分別採用了明色調與淺色調來整合版面，因此即使組合了色相不同的顏色也不顯得突兀。若想在高度整合的版面中營造繽紛感，相當推薦使用這項配色技法。

效果

・營造出繽紛的印象
・可維持統一感，並有高度的自由發揮空間

濁色（tonal）配色法

在柔色調、淺灰色調、灰色調、鈍色調這四種色調中，組合屬於中明度與中低彩度的中性色，便稱為濁色配色法。
使用這個配色法可自由選擇色相。

配色實例

讓我們來看看本書中
實際運用濁色配色法的範例！

▶ Chapter 05 / P.145 範例

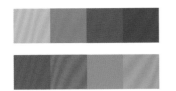

可從四種色調中選色並組合
所以可發揮的空間也比較大呢！

▶ Chapter 02 / P.60 範例

左邊的範例的主要色調為淺灰色調，搭配屬於鈍色調的強調色，營造出自然的風格。右邊範例則是以鈍色調為主軸，唯有底色是淺灰色調，是意識到沉穩樸實老年客群的配色。若想營造柔和的氛圍，相當推薦這種配色。

效果

‧給人安穩與安心感的配色
‧展現出柔和且沉穩的氛圍

| 同色異調（tone on tone）配色法

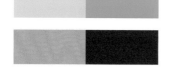

「tone on tone」意為「累加色調」，指的是色相統一，但在明度上有所落差的配色手法。由於這技巧是以主色為中心並製造出明度落差的手法，因此既可維持統一感，也能提升文字的易讀性。

配色實例

讓我們來看看本書中
實際運用主色調配色法的範例！

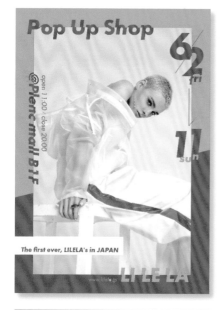

● Chapter 01 / P.39 範例

● Chapter 04 / P.113 範例

左邊範例的配色是將明色調及淺色調的橘色加以組合，給人強烈的印象，傳達出歡樂的感覺。右邊範例的配色則將包含從淡色調到暗色調的紫色加以組合。由於明度落差大，所以即便文字再小，也能確保其易讀性。

效果

・提升文字的易讀性
・具有統一感，可強烈傳達出顏色所具備的印象

同調異色（tone in tone）配色法

「tone in tone」意為「色調內」，指的是組合同一色調內色相不同、明度落差不大的配色。同調異色並未嚴格規定非得採用相同色調顏色，選用相鄰色調的顏色也無妨。

讓我們來看看本書中
實際運用同調異色配色法的範例！

配色實例

▶ Chapter 04 / P.118 範例

▶ Chapter 05 / P.126 範例

色調具備的印象
可被直接了當地傳遞！

左邊範例採用淡色調來建構版面，右邊範例則採用了明色調。淡色調的範例建構出透明感、輕巧柔和的氛圍，而明色調的範例則帶出了充滿創意想像、天真的氛圍。這兩種色調各自傳遞出的氛圍都令人感到印象深刻。

效果

・具有協調感，展現出華麗與豐富的感覺
・強烈呈現出色調所具備的印象

單彩（camaïeu）配色法

「camaïeu」這個法文詞彙意為「單色畫」，展現出細微深淺與明暗變化的配色便稱為單彩配色。這樣的配色遠看或乍看之下會感覺幾乎是相同顏色，顏色之間的界線相當曖昧。

配色實例

讓我們來看看本書中實際運用主色調配色法的範例！

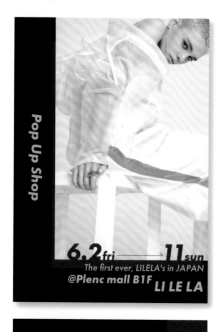

❶ Chapter 01 / P.41 範例

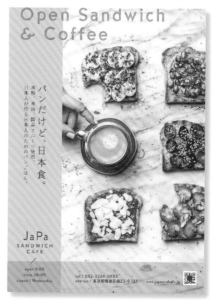

❶ Chapter 05 / P.139 範例

左邊範例撇除強調色不看，是將深淺不一的黑色加以組合，營造出時尚黑的強烈視覺印象。右邊範例除了詳細資訊以外，均採用帶淺灰色調、深淺不一的米色來建構版面，營造出沉穩且成熟的氛圍。

效果

・強化主色印象的配色
・給人穩重、雅致的印象

近似色（faux camaïeu）配色法

法文「faux」意為「偽造、仿製品」，跟單彩配色法相較之下，色相上有差距的配色稱為近似色配色法。使用此配色法時，色相與色調可從相鄰色調中自由選擇。

配色實例

讓我們來看看本書中
實際運用了近似色配色法的範例！

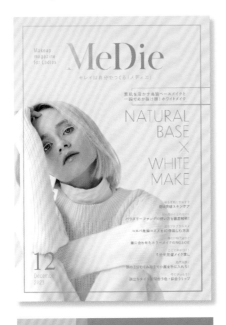

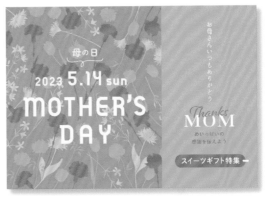

▶ Chapter 06 / P.158 範例

用色數量雖然多
但看上去卻很協調！

▶ Chapter 02 / P.66 範例

左邊範例採用將灰色調與淺灰色調藍色加以組合的配色，無論是漸層效果或對比都不強，建構出充滿率性況味的設計風格。而右邊範例雖然用色數量多，但由於選用的都是柔色調顏色，因此不會過於花俏，營造出了柔和的氛圍。

效果

・演繹出風格穩重率性感的配色
・用色數量再多，也能建構出協調的氛圍

除此之外還有這些技法喔！

· 還有其他 8 種配色技法 ·

配色技法不僅限於前述 7 種。
請務必也將以下 8 種配色法作為配色知識學起來！

對分色（dyad）配色法

「dyad」意為「成對物」，是將位於色相環正對面位置上的補色加以組合的配色。這種配色法使用了對比強烈的兩種顏色，可給人強烈的印象。

三分色（triad）配色法

「triad」意為「三個一組」，是將落於色相環三等分位置上的顏色加以組合所形成的配色。在此配色法中色相的差異雖大，卻能顯得平衡而協調。

補色分割（split-complementary）配色法

補色分割配色法是將落於主色的補色位置（以紅色來說即為綠色）兩旁的兩種顏色，加以組合後的三色配色的別名。這樣的配色法給人同時具有對立性及相似性的印象。

四分色（tetrad）配色法

四分色配色法是將落在色相環平均切割成四等分位置上的四個顏色，加以組合所形成的配色。由於這種配色法是將兩組補色加以組合之故，所以給人鮮豔繽紛的印象。

五色相（pentad）配色法

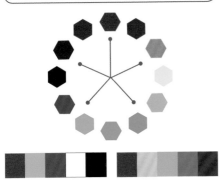

五色相配色法是將三分色配色加上黑白兩色的
五色組合，又或是將落於色相環五等分位置上
的五個顏色加以組合所形成的配色。

六色相（hexad）配色法

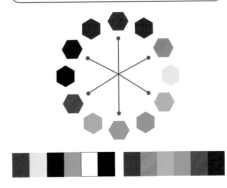

六色相配色法是將四分色配色加上黑白兩色的
六色組合，又或是將落於色相環六等分位置上
的六個顏色加以組合所形成的配色。

雙色（bicolore）配色法

法文「bicolore」意為「雙色的」，此配色法為
對比明顯的雙色配色。彩度形成對比的雙色或
明度落差大的雙色以及無彩色，都含括在內。

三色（tricolore）配色法

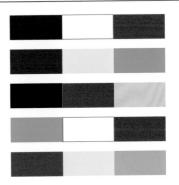

法文「tricolore」意為「三色的」，此配色法是
將對比清楚的三種顏色加以組合，當中也可包
含無彩色，最具代表性的例子便是國旗。

知道越多就越好用 & 越有趣

・色彩給人的印象・

對了前輩，前幾頁經常提到的
「色彩給人的印象」跟「色調給人的印象」
究竟是什麼意思呀？

啊，這一點我還沒解說到呀！
確實如果沒有釐清這一點的話，就會不曉得該如何選用
主色。

既然都學到這裡了，我希望自己可以
在了解色彩印象的前提下，學會有意義地應用配色！

難得聽你說出這麼像樣的意見呢⋯⋯
好！就讓我來詳細說明色彩所具備的印象吧！

看到紅色之所以會感到溫暖

以及看到藍色之所以聯想到寒氣，是由於色彩的效果導致的。

除此之外，你應該也覺得明亮的色彩給人輕快的印象，

又深又混濁的色彩則給人不舒服的感覺對吧？

視覺形成的印象便有如此大的力量，再搭配文字資訊

配色便可賦予設計意義與情緒。

關於不同色彩給人的印象
可以參考 P.192 的「配色 × 印象」專欄喔！

**以下讓我們一起來看看
明度、彩度、色調所形成的印象！**

高 ← 明度 → 低

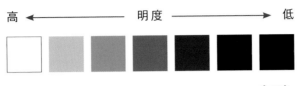

明亮

印象

輕巧・乾淨・清爽

明度越高越能給人輕巧柔和的印象，構成具有透明感、清新且清爽的意象。但缺點是因為顏色較淺、欠缺力道，因此不適用於企圖讓人留下深刻印象的設計。

灰暗

印象

莊嚴・恐怖・嚴肅

明度越低形成的氛圍越沉重。色彩的明度若低到讓人聯想至闃黑的話，甚至會讓人感到不舒服。

此外，灰暗的色彩跟高明度色彩給人的柔和印象恰恰相反，呈現出生硬的印象。建議使用於意圖展現莊嚴感的設計。

輕色・重色

輕色

重色

明度較高的明亮色，就像春天的暖陽般讓人感到柔和輕盈，明度低的灰暗色則有股沉甸甸的重量感。所有顏色中以白色最輕、黑色最重。

柔軟色・堅硬色

柔軟色

堅硬色

明度高的暖色系，因為給人溫暖與寬闊的感覺，所以顯得柔軟；而明度低的冷色系因為給人寒冷與壓迫感，所以顯得堅硬。明度居中且彩度高的顏色也屬於堅硬色。

膨脹色・收縮色

膨脹色　　收縮色

明明大小相同，但明度高的膨脹色卻會形成向前逼近的印象，而明度低的收縮色則會顯得既小又遠。這樣的現象與穿白色衣服顯胖、黑色衣服顯瘦的視覺錯覺相同。

高 ←——— 彩度 ———→ 低

鮮豔

印象

花俏・活潑・開朗

顏色的彩度越高，越顯鮮豔，也因為
足以明確感知到顏色的強度，所以給
人花俏與開朗的印象。
彩度高的顏色最適用於提升注目的情
況，用在想強調的地方，效果極佳。

混濁

印象

樸素・沉穩・陰沉

顏色的彩度越低，彩調就越弱，顏色
也顯得混濁，給人灰暗沉重的印象。
這樣的顏色在試圖建構出沉穩氛圍或
莊嚴感時，可有效發揮。
若想避免顯得過於樸素，可與高明度
的顏色組合使用，一旦取得平衡便可
使畫面顯得生動。

興奮色・沉靜色

興奮色

沉靜色

興奮色指明顯帶紅色調的暖色系色彩，
也是明度與彩度都高的顏色。紅色具有
加速心跳的效果，給人精力充沛的印
象。相反地，沉靜色則是象徵冷靜的冷
色系顏色，是明度與彩度都較低的穩重
顏色，建議用於意在鎮靜情緒的設計。

前進色・後退色

前進色　　　後退色

好似要湊到眼前的顏色稱為前進色，主
要指彩度高的暖色系顏色；反之看起來
顯得遙遠的顏色，則稱為後退色，主要
指彩度低的冷色系顏色。
若想營造出帶來強烈印象的版面，就使
用前進色，而想建構時髦雅致的氛圍，
則宜使用後退色。

色調形成的印象

最後來介紹12種不同色調給人的印象！
也可以參考P.5的色調圖。

01 | 鮮色調 vivid tone

色調　彩度最高的色調（純色）
印象　鮮豔　花俏　生動　氣勢

純粹的鮮色調，屬於能發揮出色彩本身鮮豔度的色相群，可將顏色具備的印象發揮至極限，建議用於需高注目度的版面。

02 | 明色調 bright tone

色調　在純色中加入少量白色的明亮色調
印象　活力　年輕　開朗　健康　燦爛　正向

明色調屬於在鮮色調中加入白色、提升明度的色相群。也因其開朗歡樂的印象，讓人直接聯想到健康，是健身房經常會採用的顏色；明色調顏色也相當適用於主打兒童客群的商品上。

03 | 強色調 strong tone

色調　在純色中加入少量灰色的強烈色調
印象　強而有力　充滿熱情　精力旺盛

強色調屬於彩度比鮮色調略低的色相群，保有鮮豔度的同時，也給人強而有力的印象。彩度被壓低這點，為強色調的顏色帶來分量感以及穩定感。

04 | 深色調 deep tone

色調　在純色中加入少量黑色的深色調
印象　濃厚　深沉　和風　古典　厚重

深色調屬於在鮮色調中加入黑色、彩度與明度皆降低的色相群，給人沉穩高雅印象。若要呈現和風氛圍，是相當好用的色調。

原來當色調有所不同
給人的印象也會大相逕庭呢⋯⋯！

05 ┃ **淺色調** light tone

Light
淺色調

色調　在純色中加入白色的淺色調

印象　純淨　乾淨　天真　清新

淺色調屬於明度較明色調高，但彩度較低的色相群。由於淺色調
顏色給人清新和乾淨的感覺，廣受大眾歡迎，因此常被用於生活
用品的宣傳及包裝上。淺色調顏色也被稱為粉彩色。

06 ┃ **柔色調** soft tone

Soft
柔色調

色調　在純色中加入淺灰色的柔和色調

印象　柔和　溫和　模糊　和藹

柔色調屬於彩度較鮮色調低的色相群，比淺色調更穩重，給人溫
和的印象。由於柔色調顏色既保有色彩的鮮豔度，也給人和藹的
印象，有助於建構不會過於花俏的穩重氛圍。

07 ┃ **鈍色調** dull tone

Dull
鈍色調

色調　在純色中加入深灰色的晦暗色調

印象　晦暗　黯淡　樸素　陰暗　雅致

鈍色調屬於彩度較鮮色調低的中間色調色相群，也是相當穩重的
色調，有助於營造成熟雅致的氛圍。由於鈍色調不易掌握，是相
當講究用色品味的色調，若使用得當，便有機會建構出進階能手
才設計得出的配色。

08 ┃ **暗色調** dark tone

Dark
暗色調

色調　在純色中加入黑色的灰暗色調

印象　灰暗　成熟　莊嚴　顯赫

暗色調屬於在鮮色調中加入黑色的色相群，因為色調渾厚實在，
能給人莊嚴的印象。多半使用於正式場合，是有助於營造顯赫感
的色調。

光是掌握住每種色調能營造出的氛圍
就能獲得配色時的靈感喔！

09 | 淡色調 pale tone

色調　在純色中加入大量白色的淡色調

印象　輕盈　透明感　女性化　清淡　可愛

淡色調屬於最接近白色的明亮色相群，具有讓人感受到光線的透明感，是廣受女性歡迎的色調。也因為淡色調的顏色最輕，給人印象薄弱之故，所以經常被用於背景色（底色）上。

10 | 淺灰色調 light grayish tone

色調　在純色中加入大量淺灰色、帶淺灰色調性的色調

印象　穩重　靜謐　成熟

淺灰色調屬於彩度較淡色調低、顏色較混濁的色相群，給人淡淡的成熟印象。組合相同色相的淺灰色調色使用，便可營造出率性的高雅氛圍。

11 | 灰色調 grayish tone

色調　在純色中加入大量深灰色、帶灰色調性的色調

印象　混濁　溫順　大地　自然

灰色調屬於明度較淺灰色調低、混濁度更高的色相群，也是被稱為大地色的色相，適用於強調自然感的情況。

12 | 深灰色調 dark grayish tone

色調　在純色中加入大量黑色、帶深灰色調性的色調

印象　男性化　黑暗　剛強　封閉

深灰色調屬於明度及彩度都是最低的色相群，是適用於展現出莊嚴隆重感的顏色。由於深灰色調顏色幾乎不具彩度，所以不管選用什麼顏色都不會產生太大的印象落差，是最適合作為強調色使用的顏色。

讀到這裡有什麼感想嗎？
你對顏色的看法是不是有所改觀了呢？

我想都沒想過原來顏色有這麼大的設計效果，嚇了一大跳！
之後我應該不會再隨便亂決定顏色了！

這樣你就了解到，顏色給人的印象不僅和色相有關
明度及彩度也是息息相關的

嗯！我希望往後在設計時能顧及顏色背後的意義
將顏色的效果發揮到淋漓盡致！

雖然這一路我們學了這麼多與配色相關的基礎知識，

但知識終究不過是知識。

真正重要的是「經驗」與「實踐」。

以知識為出發點來累積經驗，

一步步提升自身的配色品味與設計品味吧！

【参考書籍】
やさしい配色の教科書（柘植ヒロポン / MdN / 2015）
デザインを学ぶすべての人に贈る　カラーと配色の基本BOOK（大里浩二 / Socym / 2016）
カラーの世界へようこそ！　仕事に役立つ色の基礎講座（桜井輝子 / MdN / 2015）

いろいろな、いろ。配色に着目したデザインレイアウトの本
微調有差の日系新版面配色
色彩＝訊息，選對色才會賣，做你商品熱銷的神隊友

作　　者　ingectar-e
譯　　者　李佳霖
美術設計　詹淑娟
執行編輯　柯欣妤
校　　對　吳小微
行銷企劃　王綬晨、邱紹溢、蔡佳妘
總　編　輯　葛雅茜
發　行　人　蘇拾平

出　　版　原點出版 Uni-Books
　　　　　Facebook：Uni-Books 原點出版
　　　　　Email：uni-books@andbooks.com.tw
　　　　　台北市105401松山區復興北路333號11樓之4
　　　　　電話：（02）2718-2001　傳真：（02）2719-1308
發　　行　大雁文化事業股份有限公司
　　　　　台北市105401松山區復興北路333號11樓之4
　　　　　24小時傳真服務（02）2718-1258
　　　　　讀者服務信箱 Email：andbooks@andbooks.com.tw
　　　　　劃撥帳號：19983379
戶　　名　大雁文化事業股份有限公司

初版一刷　2023年01月

定　　價　450元
I S B N　978-626-7084-57-1（平裝）
I S B N　978-626-7084-55-7（EPUB）

國家圖書館出版品預行編目(CIP)資料

微調有差の日系新版面配色/ ingectar-e著.
– 初版. – 臺北市：原點出版：大雁文化事
業股份有限公司發行, 2023.01
256面；17×23公分
ISBN 978-626-7084-57-1(平裝)

1.色彩學　2.版面設計

963　　　　　　　　　　　111019499

大雁出版基地官網：www.andbooks.com.tw